그라피티와 공공의 적

최기영 지음

Beyond Graffiti Art & Public Art

CONTENTS

'Graffiti is Real'
이후

2014년 경기도미술관 〈Art on the street〉 전시로 미술계에서는 생소했던 그라 피티(Graffiti)를 공공미술관에 소개하였다. 이 전시는 많은 사람의 관심과 우려 속 에서 그라피티가 미술적 가치를 갖는지에 대한 의문점을 남겼으며, 한국의 그라피 티 작가들에게는 앞으로 자신들의 작품이 대중들에게 어떠한 의미로 다가가게 될지 고민하는 계기가 되었다. 거리의 낙서로, 벽화로, 혹은 무심하게 지나치는 이미지로 남았던 흔적들이 공공미술관이라는 전시장에 선보임으로써 받게 될 작품으로의 평 가는 생각하지 못한 채 말이다. 기획자 입장에서는 대중적 평가를 받으려는 작가의 모습이 아니라 작가의 날 것 그대로의 모습을 보여주고자 의도했는데 이것이 작가 에게는 불편함을 주었을지 모른다. 하지만, 지금이 아니면 그라피티의 가치를 이야

기할 수 없을지도 모른다는 조급함이 들기도 했다. 특히 '한국적'이라는 단어를 꼭 사용하면서 한국의 그라피티를 소개하고 싶었다. 2000년대 국제 미술시장은 다양성에 주목하였고 그중에서도 '거리 미술'이 기존 미술관과는 다른 방식으로 대중과 소통하는 점에 주목하였다.

〈L. A. graffiti exhibition, 'Art in the Streets' belongs in N. Y. C.(2011)〉 전시는 그라피티가 현대미술의 새로운 장르로 평가받는 중요한 계기가 되었으며, 많은 현대미술 평론가들이 그라피티를 새로운 예술의 한 분야로 받아들이는데 부정할 수 없는 계기가 되었다. 이후 미술계에서는 그라피티를 '그라피티 아트(Graffiti Art)'로 정의하였으며, 미국과 유럽을 중심으로 독자적인 그라피티 아트 작품들이 탄생하게 된다. 한국의 경우, 아직도 그라피티 아트가 어떠한 경로로 유입되었고 어떠한 작가들이 먼저 활동하였는지 논쟁거리가 되고 있다. 미술사적으로 누가, 언제, 어떻게 그라피티 아트를 하였는지 중요한 논쟁거리가 될 수 있을지 모르지만, 대중들과 그라피티 아트 작가 입장에서 그리 중요한 문제는 아니다.

지금도 그라피티 아트는 미술관보다는 거리에서, 역사적 관점보다는 현재의 시점으로, 무거운 예술 담론보다는 나와 당신의 이야기로 만들어지고 있다. 전 세계의 수많은 그라피티 아트 작가들은 자신만의 이야기를 거리에서부터 공공미술관, 화랑으로까지 확장하고 있다. 이들의 전방위적인 작품 활동은 많은 현대미술 작가의 작업 방식과 개념에 영향을 미치고 있으며, 특히나 공공영역에서 이루어지는 공공미술에 직접적인 영향을 주고 있다. 이 책에서는 그라피티에서 출발하여 현대미술의 한 영역이 된 그라피티 아트가 공적영역에서 어떻게 이루어지는지, 현대미술에 어떤 긍정적인 영향을 주는지 살펴보고자 한다. 주로 필자가 몸담은 경기문화재단의 공공미술을 중심으로 소개할 것이며 그라피티 아트가 직간접적으로 영향을 준 공공미술 사례 중에는 건축, 공공디자인, 미디어가 혼용된 사례들도 참고할 것이다.

1장에서는 공공미술 속의 그라피티 아트를 이야기한다. 그라피티가 그라피티 아트라는 미술 장르로 규정된 이후 국내외의 많은 공공장소에서 그라피티 아트가 제작되고 있다. 국내의 경우 경기문화재단의 공공미술 프로젝트로 진행된 동두천 보산동 그라피티 아트를 비롯해 다양한 장소에서 진행된 사례들을 소개하고자 한다. 또한 그라피티 아트를 바라보는 공공의 시선과 참여 작가들의 이야기를 소개함으로써 그라피티 아트가 확장한 현장을 보여주려 한다. 2015년부터 현재까지의 기록들은 대부분 필자 스스로 기획하거나 공공기관으로부터 의뢰받은 일들이다. 나는 아마도 여전히 공공기관 소속으로 끈질기게 그라피티 아트에 매달리고 있는 몇 안 되는 큐레이터일 것이다. 나는 그사이 미술관의 울타리가 작가와 작품만 보호하는 것이 아니라는 것을 알게 되었다. 나도 모르는 사이에 기획자들 혹은 큐레이터의 전시 기획도 보호받았다는 말이다. 미술관에 있을 때 언제 상상이나 했던가. 작품하나 남기는데 경관법, 토지 현황 측량 범위, 구조검토, 주민설명회, 작품 이미지에 대한 많은 사람의 제각각 의견들, 그 의견을 수용하는 절차 등등이 필요했는데 미술관 바깥의 기획에서 이런 일들은 황당한 것이 아니라 어쩌면 당연한 일이었다. 우리에게 익숙했던 미술관, 아니 전시장이라는 특수한 공간에서는 그라피티가 이상한 놈일지 몰라도 전시장 밖에서 그라피티 아트는 하나의 이미지이며 대중의 시각적 재산권을 침해하는 존재 그 이상도 이하도 아니다. 내 집 벽, 내 집 담벼락에 아무리 유명한 그라피티 아트 작가의 작품이 있더라도 내가 싫으면 그만이기 때문이다.

2장에서는 공공미술 속 그라피티가 공공예술이라는 새로운 개념에 담겨 의미를 갖는 부분을 소개하고자 한다. 공공미술과 공공예술의 두 가지 개념을 비교해보면 공통으로 '공공(公共, Public)'이라는 말이 들어가 있다. 즉 누구나 함께 누리는 가치, 공간, 소재라는 의미를 갖는다. 미술과 예술이라는 수단의 다름만 존재한다. 이 책에서 공공미술은 미술로서의 가치로 보는 그라피티 아트로 살펴보고, 공공예술은 그라피티 아트를 담는 건축, 디자인, 공연 등등 다른 분야와 더불어 그라피티 아트

를 수용한 공공장소를 아우르는 의미로 살펴보고자 한다. 공공미술에도 장소특수성에 대한 여러 이야기가 존재하지만, 공공예술에서 보이는 그라피티 아트의 활동성과는 다른 의미가 있다고 본다. 공공예술 안에는 그라피티 아트의 장르적 확장보다는 그라피티가 갖는 긍정적 받아들임이 존재한다. 그라피티의 블록버스터 전략, 다양한 시도와 태깅, 퍼포먼스, 대중성이 현대미술 작가들의 수용으로 나타난다. 그라피티 아트 작가들의 협업에서는 전통적인 미술의 시선으로는 이해하기 힘든 관대한 기법의 공유, 이미지의 재사용과 카피 등 장소와 작품 주제에 따른 결합이 빈번하게 이루어지고 있다. 물론 단 한 건의 저작권 소송도 없이 말이다.

3장에서는 그라피티 아트의 미래 가치에 대한 가능성과 평가에 대한 개인적 이야기를 담았다. 아직도 진행 중인 공공예술과 그라피티 아트의 미래를 예상하는 것이 조심스럽지만, 지금까지의 모습을 통해 우리가 눈여겨보아야 할 부분을 한 번쯤은 살펴봐도 좋을 것이다. 사실 그라피티 아트가 어떠한 방향으로 변화할지는 예상할 수 없지만, 그라피티 아트 자체가 사라질 일은 없을 것이기 때문이다. 20세기 처음 등장한 팝아트(Pop Art)를 바라보던 당대 사람들은 19세기 회화와 비교하며 이게 무슨 예술인지, 왜 보아야 하는지 이해하지 못했다. 당시 많은 사람이 집에서 흔하게 사용하는 물건이나 만화책(Comic Book)에나 등장하는 인물 등 아무리 예술이라지만 대중적 오브제가 예술이 된다는 것을 그리 달가워하지는 않았다. 하지만 지금 팝아트가 당시의 평가를 그대로 받고 있는지 생각해 봐야 할 것이다.
누군가는 '가장 한국적인 것이 가장 세계적인 것'이라고 말한다. 그라피티 아트에서도 나라별 특성이 나타나기 시작하였다. 그라피티는 지역적 활동에서 출발한 작가의 고유성이 강한 시각예술이다. 민족성과 지역성이 거리에 자유롭게 표현되며, 특정 지역에서는 고유의 전통성을 패턴으로 사용하기도 한다. 한국에서 활동하는 작가들도 한국적 정서를 담고 있는 작품들로 세계적인 관심을 끌고 있다. 그라피티 아트의 전체적인 흐름은 글자 중심의 이미지 형식에서 구상성을 갖춘 인물과 풍경으

로, 또 최근에는 작가 고유의 패턴을 활용한 디자인 성격을 강하게 띠는 방향으로 변화하고 있다.

한국 그라피티 아트를 'K-Graffiti Art'로 명명(命名)하고 그것이 우리만의 독자적인 예술 양식으로 자리 잡고 있는지 살펴볼 것이다. 끝으로 아직도 시끄러운 벽화와 그라피티 아트의 구분과 정의도 생각해 볼 것이다. 종종 정치적 벽화가 그라피티 아트와 혼용되는 것은 그라피티 아트가 발전하고 성장하는 데 큰 걸림돌이다. 적어도 미래에는 그라피티 아트가 당당한 현대미술의 한 장르로 평가받고 그 가치를 인정받기 위해서라도 구분되어야만 한다.

이 책을 통해 그라피티 아트를 소재로 복잡하고 철학적인 담론을 만들어 현대미술에 원대한 한 획을 그으려는 생각은 없다. 단지, 우리의 삶에서 현재진행형으로 이루어지는 그라피티 아트와 공공예술이 어떻게 전개될지 살펴보고 이해하고 싶을 뿐이다. 그런 의미에서 다시금 책에서 소개되는 사람과 장소는 주관적인 관점에서 기술한 것임을 밝힌다. 그리고 이 책이 우리 옆에서 벌어지고 있는 현재적 시점의 그라피티 아트를 이해하고 더 잘 즐길 수 있도록 도와주는 안내서가 되기를 희망한다.

grafitti

공공미술과 그라피티 아트

동시대의 많은 예술이 대중의 관심과 평가에 따라 다양한 장르로 확장되고 있으며, 대중의 관심에 따른 변화를 만들어낸다. 20세기 이후 출현한 다양한 예술 장르는 19세기의 한정된 계층만의 예술이 아니었다. 귀족으로 대변되는 권력 계층의 유희적 예술은 시민혁명과 산업화로 대중화되었으며 대중예술은 누구나 쉽게 예술을 경험하고 즐길 수 있도록 했다. 결과적으로 '공공(公共, Public)'이라는 단어가 20세기 예술에도 등장하게 된다. 공공예술이라는 개념적 정의는 1950년에 '공공 공간에서의 미술(Art in Public)[1]'이라는 의미로 유럽과 미국에서 나타나게 되는데, 2차 세계대전으로 피폐해진 전후 도시를 복원하는 데 미술을 직접 도시환경에 적용하는 것이 목적이었다. 1950년대 '공공예술'의 핵심은 시각적으로 도시환경을 정비하고, 미술관 안의 작품을 미술관 밖으로 내보내는 것이 핵심이었다.

'공공 공간'은 단지 모더니즘, 추상 조각들 또는 미술관과 갤러리 안의 원본들을 복제한 작품들을 자유롭게 볼 수 있는 장소를 말하는 것이었다. 이러한 공공 공간에 작품을 설치하고 감상하는 방식은 1990년대까지 지속되었다. 이후 '공공 공간의 미술'은 '공공미술'이라는 영역으로 확장하는데 1970년에는 이전처럼 광장이나 공공장소에 미술관 작품을 설치하고 내버려 두는 것이 아니라 예술가들이 직접 공동작업방식으로 참여하고, 현장에 맞는 작품을 만드는 '새로운 공공미술(New Public Art, NPA)[2]'이 등장하게 된다. 본격적인 공공 공간의 미술로 장소에 대한 고민과 예술가의 직접 참여 방식이 대중들에게 보이게 된 것이다. 그 전까지 일반적인 공공미술은 미술관의 작품을 공공장소에 단순히 전시하는 방식으로 예술가들이 작업하는 것이 아니라 기술자에 의해 복제되었다. '공공미술'로서 예술가가 직접 작품을 제

1 권미원, "공공미술의 정의", 『모두를 위한 예술?』 (우베 레비츠키, 최현주 역, 2013, 두성북스) 141p.
2 위의 도서 170p.

작하는 방식이 출현한 것은 50년도 안 된다.

'공공 공간의 미술'은 작품을 만드는 주체가 누구인지에 대한 문제 제기를 통해 미술관 안의 작품과 같이 공공장소의 작품도 예술가들에 의해 제작되어야 한다는 대중적 호응을 이끌게 되었다. 1990년대 초 등장한 '새로운 장르로 공공미술(New Genre Public Art, NGPA)[3]'은 공공장소의 특수성을 고려하지 않고는 '공공미술'이 될 수 없다는 전제조건을 가지고 있다. 공공미술은 예술가들이 공동으로 작업하는 것으로 끝나는 것이 아니라 작품이 설치되는 장소의 특수성과 그 장소에서 살아가는 공동체, 살아가는 사람들의 정체성을 담아내야만 진정한 공공미술이 될 수 있었다. 결과적으로 자의든 타의든 자신이 살아가는 공간에 예술작품이 놓였을 때 그 장소에서 살아가는 사람들의 호응을 끌어내지 못한다면, 작품으로서의 가치도 사라지는 것이 공공미술이기 때문이다. 공공 공간이라는 장소는 불특정 다수가 모여 살거나 혹은 지나가는 공간이다. 이러한 공간에 예술가 개인의 표현과 메시지가 일방적으로 전달된다면, 그건 폭력이 될 수도 있기 때문이다.

한국의 공공미술은 1960~70년대 경제성장과 함께 1988년 서울올림픽을 위해 폭발적으로 공공미술 작품을 미술관 밖으로 끄집어내며 진행됐다. 1960년대에 활발하게 이루어진 '공공 공간의 미술'의 전형적인 방식으로 추진되어 2000년대 초반까지 지속되었다. 지금도 서울 올림픽공원을 중심으로 당시 국내외 조각가들의 작품이 남아있다. 2019년 한국의 공공미술은 '문화예술진흥법 건축물 미술 장식[4]' 개정을 통해 공공건축물과 일반건축물에 공공미술을 장소 특정적으로 제

3 위의 도서. 172-179p.
4 문화예술진흥법 제9조(건축물에 대한 미술작품의 설치 등) [법률 제16595호, 2019. 11.

안하는 변화를 가져오게 된다. '새로운 공공미술'로 예술가들에 의한 작품 제안을 통해 다양한 작품을 누구나 감상할 수 있도록 하는 공공정책이다. 정책 취지는 도시를 하나의 미술관으로 생각하고 다양하고 좋은 작품들을 거리 곳곳에서 볼 수 있게 하자는 것이었다. 문제는 '새로운 장르로 공공미술'이 가능하게 하는 장소적 특수성을 고려할 만한 여건이 마련되지 않았다는 것이었다. 한국 부동산 시장의 폭발적인 확장과 수요로 인하여 하루에도 수십 개의 건축물들이 생겨났다. 공공미술의 장소특수성을 고민하고 협의할 시간적 여유도 없었을뿐더러 건축물을 기한 내로 완공해야 하는 시공사들은 공공 공간의 작품보다는 결과물만이 중요하였기 때문이다. 2015년 부동산 경기침체와 대중의 의식변화는 무분별한 공공미술 작품을 용납하지 않았다. 서울역 공공미술 작품과 몇몇 지자체의 흉물스러운 공공미술 작품들은 연일 언론 보도를 통해 한국 공공미술의 문제점으로 지적 받았다.

1990년대 한국의 공공미술은 가히 폭발적인 양적 증가와 더불어 질적 향상이 이루어졌다. 도심 신축건축물에는 미술관 유명작가의 작품이 들어서기 시작하였으며, 시민들의 바람인지 작가들의 욕망인지 알 수 없으나 장소나 건물과는 상관없는 신비한 작품들이 곳곳에 들어서게 된다. 이 시기만 해도 대부분의 사람과 작가들은 작품이 유익한 돈벌이 수단이 된다는 것을 알지 못하였다. 2000년대에는 돈벌이 수단이 조직적으로 형성되고, 소위 말하는 공공미술작품 카르텔(cartel)이 형성된다. 앞서 소개한 '건축물 미술 장식' 제도를 통한 작품들은 건축비 상승과 더불어 같은 비율로 상승하게 되는데, 작가들의 창작 비용은 물가상승과는 별개의 문제였다. 건축주와 작가를 연결하고 소위 기획하는 중개자 집단의 수수료는 물가상승에 편승하였지만 작가의 작품제작비용에는 변화가 없었다. 도심 곳곳에 공공미술을 표방한 많은 조각 작품이 생겨나던 시점에 서울 홍대, 이태원을 중심으로 한 골목길에 그라피티 아트가 등장하게 된다. 다른 여

타의 지방 도시와 젊은이들이 모이는 거리에도 레터(letter) 중심의 그라피티가 등장하기는 한다. 하지만 이러한 그라피티가 한국의 공공미술에 포함되기에는 아직은 초기 형태였기에 그라피티 아트라고 할 수는 없었다. 힙합문화의 유입과 더불어 이미지 형식으로 발전된 사항만을 알 수 있듯이 젊은 사람들의 문화 속에서 자연스럽게 만들어낸 시각적인 형식으로 보아야 할 것이다.[5] 그라피티가 온전하게 그라피티 아트로 성장한 데는 대중적인 관심, 특히나 젊은 층의 관심 증가와 젊은 작가들의 미술 형식 결합의 영향이 컸다고 보아야 할 것이다. 많은 사람이 골목에 그려진 그라피티를 새로운 공공미술로 바라본 것이 아니라 낙서 혹은 지저분한 이미지로만 보았다.

2014년 한국의 「거리의 미술 그래피티 아트 Art on the street」[6] 전시는 공공영역에서 그라피티 아트를 처음으로 소개하였으며, 한국미술계에서는 그라피티 아트가 미술 영역에 진입하도록 역할을 한 전시이다. 대중들에게는 전시 당시만 해도 그라피티 아트 작가들이 생소한 존재였으며, 어느 대학 출신에 몇 번의 개인전을 한 이력이 있는지 등 통상적인 관점으로만 바라보기 바빴다. 미술이라는 예술이 언제부터 어떤 과정을 거쳐 어떠한 결과를 만들어야 한다는 식의 공식을 갖게 된 건지 몰라도 많은 사람이 그러한 과정을 통해 '작가'라는 존재를 찾고 있는 것 같다. 불행하게도(일반적인 작가를 상상하는 그들의 생각과는 달리) 그라피티 아트 작가들 중 일정한 과정을 거쳐 그라피티 작가로 훈련된 작가는 존재하지 않는다. 사실 전시장에서 그림을 그리는 그라피티 아트 작가 입장에서는 미술관이라는 사회적 괴물 같은 존재가 더 무서웠을지도 모른다. 작가로서 대중

5 『Graffiti is Real』(최기영, 2016, 푸른솔)
6 〈거리의 미술 그래피티 아트 Art on the street〉(경기도미술관, 기획 최기영, 2014)는 경기도미술관 특별기획전시로 거리의 미술 그라피티 아트를 소개한 공공기관 최초의 전시이며, 구글 아트앤컬처(Google Art&Culture)에 영구적으로 360도 어라운드뷰로 소개된 아시아 최초의 그라피티 아트 전시이다. https://artsandculture.google.com/streetview

에게 자신의 작품을 보여준다거나, 철학적 언어를 사용하며 자기 작품을 소개해주길 기대하는 관람객 등이 더 생소한 존재였을 것이다. 긍정적인 측면이라면, 많은 사람이 거리의 미술인 그라피티 아트가 한국에도 존재하며 생각지 못했던 여러 분야에서 활동하고 있음을 알려준 것이다. 전시에 참여한 작가들은 미술관 전시장에 작품을 남기기 이전부터 거리에서 자신들의 작품을 남기고 있었다. 단지, 미술관은 그들이 존재하는 것을 확인시켜준 것뿐이었다.

그라피티 아트 작가의 입장에서는 거리의 미술을 장황한 설명을 통해 전달하는 방식이 생소했을 것이다. 20세기 미술관의 관점에서 공공적 작품들은 작가의 이야기를 관람자에게 그대로 전달하는 방식이었다면, 지금 우리의 공공적 미술은 대중의 공감과 장소적 특정성을 결합하여 만든 종합적 관점이 작용한다. 그라피티 아트의 태생적 특성은 거리라는 열린 공간에 무작위의 관람객을 대상으로 그려진 직접적인 형태의 예술 행위라는 점이다.

'미술관(Museum)'이라는 사회 제도가 만들어준 울타리는 '예술적 행위'에 대해 무한한 긍정 미소를 보낸다. 미술관 안의 작품들은 예술적으로 보호되며 안전장치가 존재한다. 관람자도 미술관이라는 안전장치를 신뢰하며 작품들이 전달하는 메시지를 예술 가치로 1차 해석한다. 이와 반대로 거리에 남겨진 그라피티 아트 작품들에는 예술적 보호 장치가 존재하지 않는다. 거리를 지나는 많은 사람의 직접적인 평가와 관심을 받을 수밖에 없다. 비단 그라피티 아트만의 현상도 아니다. 빌딩 앞의 공공 조형 작품, 관광지의 작품, 골목길의 벽화 등 논란의 중심에 등장하는 작품들 대부분이 거리에 놓인 작품들이다. 미술관 안의 작품들은 예술적 평가를 받고 대중들에게 알려진다. 작가와 작품은 전문가의 평가를 통해 대중에게 전달되기에 예술에 대한 신뢰성을 갖는다고 할 수 있다. 하지만 거리의 작품들은 전문적 집단의 평가 이전에 거리를 지나는 대중의 일차적 평가를 받게 된다. 미술관에서는 좋은 평가를 받았던 작품이지만, 거리에서는 차

가운 외면의 시선을 받을 수도 있고 거리에서 뜨거운 관심을 받았던 작품이 미술관으로 들어가면 전문가의 차가운 시선을 받을 수도 있는 아이러니한 상황들이 발생할 것이다.

21세기 현대미술의 다양성으로 그라피티 아트를 살펴본다면, 그라피티 아트가 그들만의 리그에 달가운 손님은 아닐 수도 있다. 특히나 사회적 제도권의 타협과 공생으로 다져진 공공미술 영역 안에서는 그들의 행동 방식이 너무나 급진적이고, 직접적이다. 거리에서 아무런 거리낌 없이 대중에게 자신의 글과 이미지를 무차별적으로 살포하던 방식은 전혀 예술적이지 못하고 예의 없는 방식으로 보이기에 충분하다. 하지만 그라피티 아트 작가들은 현대미술에서 다소 소극적이던 예술 보여주기를 자신들의 방식으로 과감하게 보여주었으며, 대중들은 그러한 순수한 방식에 예술을 포장한 난해함을 쉽게 이해하기 시작하였다. 언제부터인가 예술은 대중이 원하는 방식이 아닌 전문가를 위한 방식으로 보이고 있지 않았나 생각해봐야 할 것이다. 그라피

티 아트라는 형식이 예술의 순수성을 다시금 찾게 하는 계기가 되었다는 점을 인정해야 할지도 모른다.

현재의 공공미술은 다양성을 통한 장소의 적합성과 주제를 채택하여 대중과 소통하는 방식으로 변화하고 있다. 이전처럼 다소 진부한 조각 작품들을 나열하는 것으로는 공공미술로 환영받지 못한다. 최근 대중의 인정을 받지 못한 작품들의 사례를 일일이 열거하지 않더라도 충분히 알고 있는 사건들이 있다. 공공 건축미술 작품을 관리하는 공공기관들은 시민 공모제를 통해 우수한 작품들을 공공미술로 선정하고 있으며, 작가들도 장소에 대한 공감대를 형성하기 위한 작품구상을 진행하고 있다. 이전 작가의 작품을 그대로 공공장소에 던져놓고 가는 일들은 줄어드는 중이다. 그라피티 아트에는 작품이 그려지고 설치되는 장소에 대한 공감대가 태생적으로 장착되어 있다. 그들은 거리에서 예술을 학습하였으며, 거리의 사람들에게 냉정한 평가를 받았고, 거리의 예술전문가들에게 인정받았다.

공공미술이라고 하면 공원이나 거리에 있는 조각상만 떠올리기 쉽지만 사실 많은 공공장소와 건물에 예술이 더 가까이 스며들고 있다. 공공미술에 국한해서 미술을 대입한다면, 그라피티 아트는 '벽화'로 바라볼 수밖에 없다. 하지만 '벽화'로 한정하기에 그라피티 아트는 확장성이 너무나 많다. 아직도 많은 사람이 벽화와 그라피티 아트를 혼용하고 있다. 벽화가 미술의 회화에서 출발한 드로잉 개념이라면, 그라피티 아트는 자생적으로 거리의 벽을 활용한 독창적인 영역이다. 벽화는 미술의 월 드로잉(Wall Drawing), 월 페인팅(Wall painting)으로 작가들의 회화작품을 대형화하고 회화와 동일한 재료 혹은 페인트를 활용한 회화 형태로 캔버스의 연장으로 봐야 할 것이다. 하지만 그라피티 아트는 거리의 방식을 그대로 사용하고 있다. 글자, 이미지, 작가만의 암호와 같은 패턴 등 장소에 대한 일차적인 해석이 이루어지며 장소에 대한 해석은 대중이 이해하기 편한 시각언어로 그려진다. 그라피티 아트는 벽에 그린 작품이 캔버스로 들어간

다는 것이다. 벽화와는 정반대의 양식을 갖는다.

'그래피티 아트가 벽에서 시작해 캔버스로 들어간다면, 벽화는 캔버스에서 시작해 벽으로 나가는 예술'이다.

지금도 공공미술에서 그라피티 아트는 논란의 중심에 있다. 물론 초기의 부정적인 낙서 이미지를 벗어나기는 했지만, 그라피티 아트가 다른 현대미술 분야처럼 환영받는 장르는 아니다. 그라피티 아트가 갖는 낙서라는 이미지, 반사회적 저항, 불특정 인물의 작업은 우리가 사는 사회에 긍정적인 부분보다는 부정적인 이미지로 남아있는 것이 사실이다. 21세기 미술은 진화하고 변화하고 있다. 특히나 대중적인 관심은 기존 미술처럼 복잡한 예술론과 상관없이 내 삶 속에 필요한 예술이며, 감동에 가 닿고 있다. 그라피티 아트가 현시대에 대중적 관심을 끌게 된 것도 내 삶에 밀접한 이야기를 직설적으로 보여주는 매력 때문임을 잊지 말아야 할 것이다. 현재의 공공미술에서 그라피티 아트가 공공예술이 되는 현상을

직시하지 않는다면, 현대미술의 미래 속 그라피티도 이해하지 못할 것이다.

필자가 속해 있는 경기문화재단은 2015년부터 예술의 다양성을 위한 공공사업을 위해 공공미술 영역 안에 그라피티 아트를 포함하였으며, 장소에 따른 주제발굴과 작가 선정으로 그라피티 아트의 공공적 영역을 확장하였다. 이 책에서는 공공미술 프로젝트로 시작된 그라피티 아트가 공공예술로서 가치를 갖게 된 사례들을 소개하고 현장의 이야기를 담아내고자 한다. 공공미술 안에서 일반적인 미술 장르를 넘어 공공장소에서의 미술이라는 전제로 미술과 건축, 공공디자인, 미디어, 기술적 결합을 통한 다양성의 현대미술을 공공예술로 정의하고 있으며, 공공영역으로 확장된 그라피티 아트를 중심으로 살펴보고자 한다.

"공공기관에서 그라피티를 한다고요?"
"네, 그것도 아주 잘합니다. 그라피티 아트 선수거든요."

　공공기관에서 일하며 그라피티 아트에 대한 물음에 답할 때마다 항상 드는 생각
이 있다. 왜 공공기관에서 그라피티 아트를 하면 무슨 큰 범죄라도 저지르는 것처럼
보는지, 아니면 반대로 쉽게 하기 힘든 일이라 너무 좋아서 묻는 것인지 의구심이 든
다. 누가 그라피티 아트를 반사회적인 예술 행위로 정의하거나 공공기관에서 그라피
티 아트를 한다는 것이 문제라고 규정한 것도 아닌데 말이다. 그라피티 아트를 부정하
는 사람들에게는 불행한 일이겠지만 필자가 몸담은 공공기관에서는 그라피티 아트를
한다. 그것도 아주 적극적으로. 2014년 그라피티 아트 전시 <거리의 미술 그래피티
아트 Art on the street>를 통해 어느 정도 홍보하였다고 생각했지만, 아직도 생소한
미술이라는 것에는 변함이 없다.

　2015년부터 2021년까지 경기도의 지자체와 함께 그라피티 아트 프로젝트로 공
공장소에 합법적인 그라피티를 남겼다. 합법적이라는 의미는 아무도 모르게 불특정
장소에 태깅(Tagging)하듯 그라피티를 남긴 것이 아니라 지역주민의 동의를 얻고 지자

체의 협력을 통해 공공예술로 작품을 남겨놓았다는 의미다. 2015년 동두천 보산동 외국인관광특구의 개인 상가건물에 작업할 때만 해도 지나가는 사람들의 관심조차 끌지 못하였다. 동두천이라는 독특한 환경, 미군 부대 인근 마을로 미군들의 장난스러운 그라피티를 자주 봐서인지는 몰라도 관심이 없었다. 동두천시청의 공무원들마저 그라피티 아트를 해 보자고 제안했을 때 그저 자주 보는 그라피티인데 무엇이 문제가 되냐는 반응이었다. 개인적으로는 몇 날 며칠을 어떻게 그라피티 아트를 설명해야 할까 고민했는데, 허탈함을 느낄 정도로 간단했다.

　　루돌프 줄리아니[7] 뉴욕시장이 동두천 시장이었다면, 시청에서 문전박대를 당했을 것이다. 불과 10여 년 전 뉴욕에서 그라피티를 낙서로 규정하고 공격적으로 지우기 위해 천문학적 금액을 사용했는데, 2015년 한국의 동두천시에서는 줄리아니 시장이 들으면 쓰러질 일들을 공공기관에서 제안하고 있었다. 사실 당시 동두천 보산동은 뉴욕 빈민가와 비슷한 상황이었다. 2만 명에 달하는 미군이 빠져나가고 거리는 슬럼화되기 시작하여 문 닫은 상점들과 클럽들이 거리풍경을 삭막하게 만들고 있었다. 당시를 기억하는 상인들의 말로는 더는 기대할 것 없는 상황에서 공공기관이 뭐라도 한다니 그냥 지켜본 것도 하나의 이유였다고 한다. 결과적으로 지금은 2015년 당시보다 상황은 좋아졌다. 그것도 아주 즐거운 방향으로 말이다. 그라피티 아트 덕분에 사람들이 찾아와서 사진도 찍는데, 찾아온다는 것만으로도 좋은 현상이라고들 말한다.

7　Rudolf Guiliani(1944~)는 1994부터 2001년까지 뉴욕시장으로 재임하며 뉴욕시의 범죄율을 낮추기 위해 '낙서 지우기'를 정책 사업으로 실천하였다. 여기서 낙서를 'Graffiti'라고 지칭하여 뉴욕 빈민가에 만연한 그라피티를 지우고, 도시환경을 개선하면 범죄율이 떨어진다고 주장하였다.

〈그림 1〉
뉴욕 5points 건물의
그라피티가 지워진 모습
(2013.11) ⓒGoogle

2000년 뉴욕 빈민가의 '낙서 지우기'는 범죄학자 제임스 윌슨 (James Q. Wilson)과 조지 켈링(George L. Kellin)이 주장한 '깨진 유리창 법칙'에 근거하고 있었다. 낙서와 빈집이 도시환경을 파괴하고, 파괴된 환경은 범죄율을 높이는 주요요인이라는 것이었다. 아이러니하게도 지금의 이 지역은 뉴욕의 주요한 관광자원으로 활용되고 있다. 골목과 그라피티로 뒤덮인 건물들이 뉴욕의 자유로움을 상징하는 콘텐츠로 자리 잡은 것이다. 두 범죄학자의 이론대로라면 이 지역은 사람이 살지 못하는 공간이 되어야 했지만, '낙서=그라피티'를 지우는 행동이 그라피티를 더욱 값지게 만든 일이 되어버렸다. 뉴욕 '5points' 건물은 '그라피티'의 성지(聖地)와도 같은 장소이다. 2013년 화려했던 그라피티 건물에서 흰색 페인트로 시대의 명작들을 지워버리는 일이 발생한다. 70년대에 이 창고 건물을 사들인 제리 월코프는 20여 년 전부터 거리의 화가들에게 이 창고 건물에 그라피티를 그릴 수 있도록 허용해 1,500여 명의 작가들의 작품이 숨 쉬는 곳이 되었으며, 영화나 패션지에서 사진 촬영을 하는 곳으로도 유명해졌다. 하지만 건물주는 아파트를 지으려고 이 건물을 철거하기 위해 하얀 페인트로 칠을 했다. 화가들이 반발하자 새로운 건물에 다시 그라피티를 그릴 수 있도록 허용하며 새로운 건물에 스튜디오를 만들고 일부 지역은 화가들이 거주할 수 있도록 해주겠다고 말했다는 얘기가 있다. 그라피티 훼손 사건을 자세히 들여다보면 흥미로운 이야기가 있다. 이 사건은 2017년 브루클린 연방법원 판결로 그라피티를 '예술 작품'으로 해석하는 부분과 연결된다.

건물 소유자 제리 월코프는 2002년 민간단체인 에어로졸 아트 프로젝트(Aerosol Art Project) 예술단체 <Jonathan Cohen_Meres One>에게 5points 건물 그라피티

8 밀폐된 용기에 액화 가스와 함께 봉입한 액체나 미세한 가루 약품을 가스의 압력으로 뿜어내어 사용하는 방식으로 이 단체는 그라피티 재료인 스프레이 페인트를 의미하는 것으로 이 말을 사용했다.

예술가들의 자유로운 활동을 위해 전권을 넘겼다. 예술단체는 그라피티 장비와 재료 보관이 가능한 창고 및 작가들의 작업공간을 제공하여 누구나 자유롭게 창작을 할 수 있는 지원자가 된 것이다. 하지만 2013년 건물소유자는 건물 재개발을 위해 그라피티를 철거하는 과정에서 민간단체의 참여로 제작한 그라피티 작가그룹 12명의 소송을 받게 된다. 작가의 사전 동의 없이 그라피티를 지우는 일이 벌어진 것이다. 민간단체와 소수 그라피티 작가들은 개발업자에게 작품 훼손으로 소송을 제기하게 되었고, 연방판사는 그라피티 훼손을 순수예술작품 파손 행위로 인정하여 약식 판결문에 'Visual Artists Act' 위반 혐의[9]를 적용해 정식재판을 받게 하였다. 따라서 2018년 건물 재개발 과정에서 건물에 그려진 낙서작품(그라피티)을 훼손한 개발업자는 그라피티를 그린 21명에게 670만 달러(약 74억 원)를 배상해야 한다는 판결이 내려졌다.

예술가들의 변호사는 언론 인터뷰에서 "그라피티가 드디어 하나의 예술로 인정받았다"고 자평하였다. 개발업자 입장에서는 예정에 없던 보상금으로, 그것도 그라피티라는 낙서로 인해 막대한 손해를 본 셈이다. 이 판결에서 그라피티의 가치를 공공예술의 측면에서 주목할 지점은 두 가지로 정리할 수 있다.

9 영상예술가 저작권법이라 해석할 수 있는 법령으로 타인 소유의 건물 또는 장소에 그려졌거나 제작된 공공예술을 보호하는 데 활용 (중앙일보, "건물 외벽에 그려진 그라피티의 주인은?", 2018.02.14.)

〈그림 2〉
2019년 5points 건물이
철거된 후 개발된 고층건물
ⓒ Google

하나는 그라피티가 순수예술 활동으로 인정받은 사건이라는 것이다. 건물에 그려진 그라피티가 아트, 즉 작품으로 평가받을 수 있는가는 그 21명의 작가와 작품이 어떠한 성격을 갖고 있느냐와 연관된다. 21명 작가의 공통점은 대중적 인지도를 얻고 다양한 분야에서 자신의 그라피티 작품을 소개하고 활용한 작가이며, 누군가의 의뢰를 통해 작품을 그려주거나 제공한 사람들이었다. 즉, 예술 행위로써 그라피티가 의뢰자에 의한 예술의 상업적 행위임을 나타냄으로 더는 길거리의 낙서가 아니라는 의미였다. 또 대중적 인지도는 작가의 개인 소셜 미디어 계정의 팔로어 및 해당 작품의 구글 조회 수, 미국 및 기타 국가와 단체에서의 예술 활동 증명, 그라피티 협업 경력을 포함하여 그라피티 명예의 전당(월드 오브 그래피티 검색어 조회순위) 입성 등 수많은 수상으로 확인된다. 개발업자는 그라피티가 순수예술 행위가 아닌 길거리의 낙서라는 주장을 통해 배상할 수 없다고 주장했지만, 법원이 그라피티를 순수예술로 인정해버린 것이

다. 이 사건 이후 뉴욕을 비롯한 미국의 많은 도시에서 그라피티 지우기 작업이 중단된다. 단, 위에서 밝힌 것처럼 예술가로서의 창작활동이 인정되는 작가들의 작품을 지울 수 없게 된 것이다. 이제 5points 건물은 사라졌지만, 20년 이상 그라피티의 성지로 존재했던 자신을 희생하며 그라피티 작가들에게 예술가로 인정받을 수 있는 축복을 내려준 것이다.

두 번째는 그라피티가 공공장소에 그려진 예술 작품이라는 인정이다. 작가 소유의 건물이 아니더라도 공공장소에 등장한 예술 작품은 작가의 저작권에 의해 보호받으며, 대중적 공감이 이루어지는 순간 공공의 작품으로 인정해야 한다는 것이다. 5point 건물에 그려진 작품은 작가의 동의 없이 함부로 훼손할 수 없다고 밝혔다. 최초의 그라피티 작품은 건물주의 동의 없이 무단으로 그려졌지만, 20년간 지역주민들에게 공공미술로 가치를 인정받았으며 지역을 상징하는 랜드마크로 충실한 역할을 했다고 판단한 것이다. 몇몇 작가는 다른 공공장소에서 작품을 의뢰받을 정도로 대중적 인지도를 얻으며 성장하였고, 그 작품의 가치도 공공미술로서 인정받을 수 있는 발판을 마련한 것이다. 21명의 작가 중 한 작가는 말한다.

"5points 건물은 나에게 있어 지금의 창작을 가능하게 한 놀이터인 동시에 많은 비평가의 비평을 직접 받을 수 있는 퍼블릭 한 캔버스이다."

작가가 말한 많은 비평가란 건물 주변의 지역주민들이었으며, 지역주민들은 작가에게 그려진 작품에 대한 솔직한 의견을 전달하고 혹은 주민이 원하는 이미지를 생산하게 하였다. 현대미술에서 정의하는 공공미술은 지역주민과 장소에 대한 특정성을 배제하고 정의될 수는 없다. 건물의 낙서로 보이는 그라피티가 현대를 살아가는 우리

에게 새로운 공공미술로 역할을 한다고 인정된 것이다.

구글은 5points 소송사건을 계기로 뉴욕을 스트리트 아트의 선구적인 장소로 선정하였다. 그들은 소송 결과를 예측하기라도 한 듯, 보상이 끝난 건물의 작품이 사라질 것을 예측이라도 한 듯, 온라인에 반영구적인 모습을 담아내기에 이른다. <Google Arts & Culture>에 스트리트 아트(Street Art) 분야를 개설하는데, 이전의 뮤지엄 전시장을 온라인으로 그대로 옮기는 360° 어라운드 뷰(around view)를 적용하여 건물에 그려진 그라피티 작품들을 보존하였다. <Street Art NYC>로 대표되는 뉴욕의 길거리 작품들도 차례차례 소개하였다. 현재는 <The Bushwick Collective> 섹션을 추가하여 뉴욕 브루클린 중심의 길거리 작가 활동을 기록한 사진을 소개하고 있다. 사진작가 조이 피카로라(Joe Ficalora)가 2011년부터 기록한 길거리 그라피티 작품을 사용하고, 큐레이터인 로이스 스타브스키(Lois Stavsky)의 작품평론을 게재하였다. 그라피티가 순수예술에 준하는 미술적 비평을 받는 것이다. 일명 '구글 스트리트 아트 컬렉션'에 등록된 작가들은 5points에서 인정받은 작가들처럼 저작권이 등록된다. 이제 그들의 작품을 허락 없이 훼손한다면, 막대한 배상금을 물어야만 한다. 그라피티 아트 핫 존에 건물을 소유하고 있는 사람들은 많은 불평을 쏟아내고 있지만, 작가들은 건물주와 인간적으로 상호 협의(?)하여 자신만의 작품을 남기고 있다. 간혹 길거리를 지나는 사람들의 냉철한 비평으로 지워지는 작품들도 있다. 미국이 5points 사건을 통해 길거리 미술인 그라피티 아트를 예술로 규정하고 순수예술로서의 권위를 부여했다면, 구글은 그라피티 작가들의 예술적 가치를 온전하게 작가들에게 존속시켰다.

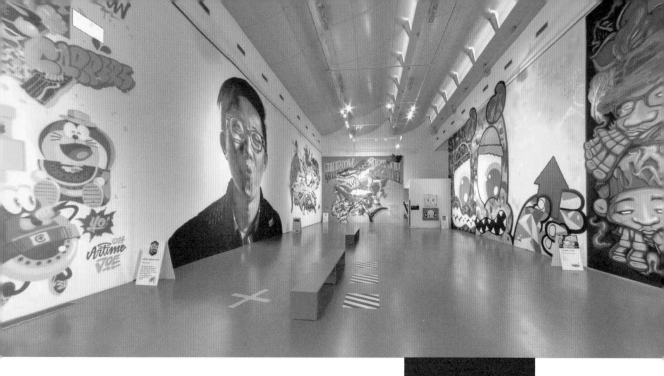

한국에서도 이와는 다른 방식이지만, 공공영역에서 그라피티
의 예술로서의 가치를 인정받은 사건이 있다. <거리의 미술 Graffiti Art (Art on the
Street)>(경기도미술관, 2014) 전시는 아시아 최초로 그라피티 아트를 실천하는 한국 작
가들을 조사하고 그들의 작품을 미술관 전시장에 현장작업으로 재현하였다. 한국에
서 활동하는 모든 그라피티 작가가 전시에 참여한 것은 아니지만 참여작가들은 한국
을 대표할 수 있는 작가만의 고유 영역을 형성한 작가들이었다고 확신한다. 이제는 그
라피티를 순수한 예술로 인정하는 일련의 사건들을 통해 그라피티를 현대미술에 부
합하지 못하는 길거리 낙서로만 해석할 수는 없다. 적어도 미술에서 말하는, 제도권이

인정하는 예술의 형태를 갖추었는가에 대한 물음은 종식되어야 한다. 한국에서 생소한 예술형태인 그라피티 아트는 미술전문가들의 비평을 거치기 이전에 대중적으로 확산되어 이미 알고 있는 혹은 익숙한 예술형태로 자리 잡았다. 우리가 알고 있는 미술은 비평가와 작가들의 치열한 논쟁과 협의 속에 전시장에 놓인다. 미술관 전시장에 놓인 작품은 예술 작품으로 검증된 후 관객과 만나게 된다. 하지만 그라피티 아트는 생소함으로 다가온다. 대중적으로는 이미 익숙한 거리의 미술을 전문 집단 중심의 미술관에 집어넣음으로써 생기는 생소함이다. 대중의 생소함이 아닌 전문 집단이 느끼는 생소함이기에 공공기관에서 마주하는 시선도 생소할 수밖에 없다.

"공공기관이 그라피티 아트를 하나요?"라는 물음에, "공공기관이 그라피티 아트를 제안하는 것이 생소하겠지만, 그라피티는 결코 낙서가 아닌 예술입니다."라고 대답하는 것이다.

공공기관에서 그라피티가 생소한 것은 공공영역에서 그라피티를 낙서로 인식하고 있기에 발생하는 문제점이다. 그라피티 아트가 서구 최신의 트랜디(Trendy)하고 핫(Hot)한 예술이라서 제안하는 것은 아니다. 동두천처럼 원래 주민들에게 익숙했던 그라피티를 건물에 크게 그린다고 기존에 알고 있던 그라피티가 다른 것으로 변하는 것은 아니었다. 주민들에게는 그저 클럽 내부의 그림이 건물 밖으로 나가서 사람들에게 좋은 반응을 주는 것뿐이었다. 그라피티를 낙서로 알고 있는 사람들에게 어느 날 갑자기 이게 엄청난 예술 작품이라고 한다고 갑자기 낙서가 예술로 둔갑하지는 않기 때문이다. 이후에 밝히겠지만, 동두천에서는 전폭적인 지지를 얻으며 지역주민들의 건물지가 상승 요인으로까지 발전한 그라피티 아트이지만, 아직도 몇몇 공공기관들에서는 그라피티가 쉽게 허락될 수 없는 예술영역이다. 동두천 보산동 그라피티 아트의 정점을 찍는 초대형 프로젝트를 기획하고 제안한 '보산역 그라피티 아트 프로젝트'에서는 이 순간에도 그라피티가 절대로 불가한 낙서로 인식되고 있다. 역사적으로 그라피티와 지하철은 영원한 적이었다. 서로 법정 공방을 벌이며 치열하게 싸우는 사이였다. 뉴욕 지하철에서 시작된 그라피티와의 전쟁이 유럽과 한국에서도 종종 뉴스에 등장한다. 그라피티 아트를

제안하는 입장에서는 그들의 아름다운 화해를 기대해보며 계기를 마련한다고 하겠지만, 공공기관 입장에서는 적군에게 초대형 무기를 제공하는 경우처럼 느껴질 것이다.

그라피티가 보여주는 대형 이미지가 건물지가 상승의 원인으로 작용할 때도 있다. 공공기관이 보장하는 예술이 건물에 입혀질 때 발생하는 공증은 건물투기의 좋은 재료로 사용되기도 하였다. 물론 필자가 기획한 일들로 발생하였지만, 예술이 의도하지 않았던 주목과 더불어 상업적 계산이 따른 결과이다. 2017년 시흥시 오이도 그라피티와 평택 신장동 그라피티 아트가 그 사례이다. 시흥시 대상 건물의 중단된 그라피티 아트는 아직도 미완성 상태다. 건물에 입주한 상주단체의 찬성파와 반대파 싸움의 한복판에 그라피티 아트가 있었다. 뉴욕의 5points 건물 사건과 비슷하지만, 규모 면에서는 귀여운 일이 벌어졌다. 지금에 와서 든 생각이지만, 만약 그들이 뉴욕 사건 판결을 보고 완성되기 전 그라피티를 반대한 것이라면 국제적 안목을 갖춘 사람들로 인정해야 할 것이다.

평택의 그라피티는 지역주민과 건물주의 대립과 함께 웃지 못할 비화를 만들어 주었다. 건물에 그라피티를 원하는 입주민들은 자신들의 의견을 작가에게 전달하여 원하는 작품을 의뢰하여 남겨놓았지만, 주변 특정 집단 주민들은 종교적 이유를 들어 작품 지우기 운동을 활발하게 진행하고 있다. 그라피티 아트라는 인식은 둘째 치고 이제는 예술 이미지가 주는 편견으로 인한 작품 논란까지 번지고 있다. 그나마 다행인 것은 이런 일들이 그라피티 아트가 예술로 인정받았기에 발생하는 즐거운 일이라는 것이다. 그라피티 아트가 예술 아닌 낙서였다면 그냥 당장 지우면 그만일 일이겠지만, 예술 작품이기에 함부로 지울 수도 없고 원하는 이미지로 변경해주었으면 하는 것이었다. 아직도 관련 기관 담당자로 인사발령이 이루어지면 꼭 안부 전화를 한다. 4년이 지나 브라질에 사는 작가에게까지 이미지 변경을 해달라고 요청해야 하나 고민하게 된다.

그래도 2015~2020년 동안 그라피티 아트가 예술로서 가치를 인정받을 수 있도

록 기여했다는 것에는 자긍심을 느끼고 있다. 이제는 한국을 대표하는 공항에서도 그라피티 아트를 반기고 있으며, 국제적인 그라피티 아트 행사가 한국에서도 열리고 있다. 예술로서 그라피티 아트가 존재하는 것에 작은 보탬이 된 것 같아 다행스럽게 생각하지만, 아직도 설득하고 설명해야 하는 일들이 많다. 예술이 모든 사람에게 인정받는다면, 그건 예술이 아닐 것이다. 예술은 논쟁하고, 이해하고, 혹은 서로 대립할 때 예술 본연의 물음표를 작동시킨다. 그라피티 아트도 일련의 생채기를 얻는 모습이라 여기며, 공공기관이 느끼는 생소함을 익숙함으로 변화할 수 있게 많은 프로젝트를 기획하는 것이 지금의 역할일 것이다.

공공미술 속 그라피티 아트를 인식함에 있어 공공기관의 역할은 거리 밖, 삶의 현장의 미술에도 정해진 법규와 합법적인 울타리를 제공하는 것이다. 그라피티 아트가 거리에서 탄생한 예술이지만, 그 바탕에는 즉흥적이고 불법적인 개인재산침해 방식의 작품제작이라는 측면도 있다. 대중에게 인정받는 작품이라고 하더라도 일반적인 이해의 범위를 넘어서는 행위는 공공미술로 가치를 인정받지 못한다. 우리가 사는 거리에는 공동의 삶을 위한 많은 법규가 존재한다. 또 규정화된 법규는 아니지만 공동의 도덕적 이해범위가 작동하는 선이 존재한다. 공공미술은 이 두 가지 사회적 장치 안에 들어간다. 공공미술은 전시장의 예술 작품과는 다른 기준과 이해가 발생하지만 그렇다고 예술이라서 모든 것이 용서되지는 않는다. 그라피티 아트가 공공미술 안에서 자신의 영역을 확장하려면 사회적 법규와 도덕적 이해범주를 충족해야만 한다. 공공기관이 그라피티 아트를 수용하는 데 중요한 역할을 해야 하는 이유이다. 공공기관이 개입해 작가에게 사회적 가이드를 인식시키고, 기관과 기관의 중재를 통해 작가가 예술 역량을 발휘할 수 있도록 도와주어야 한다. 현대미술에서 공공미술은 사회적 제도에 익숙한 미술관 예술을 공공장소에 놓음으로써 일차적 검증과 사회적 이해를 끌어내었다. 하지만 그라피티 아트는 길거리의 미술이 제도권으로 들어온 후 다시금 공공장

소로 나가는 형태이다. 여기서 중요한 점은 그라피티 아트가 제도권으로 들어왔다가 다시 거리로 나갈 때 태생적인 자유로움으로 인해 사회적 범주를 자연스럽게 무시할 때도 있다는 점이다. 그라피티 아트가 자칫 무시할 수 있는 사회적 범주들을 인식시켜 주고, 그에 따른 결과물들을 만들어 주는 것이 공공기관의 중요한 역할이다. 작가 개개인에게 미술에 적용되는 생소한 법규를 일일이 이해하며 작품 활동을 하라는 것은 잔인한 업무 과중이 될 수 있지만, 한편 공공미술이 준수해야 할 관련 법규에서 그라피티 아트라고 예외가 될 수는 없기 때문이다.

공공기관에서 그라피티 아트가 당연한 예술 행위임을 인식하려면 확장성과 전문성이 필수 조건으로 뒤따라야 한다. 특히 지금은 한창 성장 중인 그라피티 아트에 적극적인 공공영역의 개입이 필요한 시기이다. 공공기관에서 그라피티 아트를 전문적인 예술 활동으로 기획하고 개입하는 것은 작가 개개인의 활동을 지원하는 역할을 대신한다. 무차별적인 공공지원이 독이 될 수 있는 것만 꼭 명심한다면, 그라피티 아트는 무한한 확장의 가능성을 갖고 있다.

"저희는 그라피티 아트를 아주 잘하는 선수입니다."라는 대답이 가능한 것은 내가 속한 공공기관이 한국에 그라피티 아트를 예술로 인식시킨 장본인임과 동시에 공공미술로 자기 역할을 할 수 있도록 가이드를 제공하며 현장작업을 함께한 파트너였기 때문이다. 시작의 설렘이 간혹 허탈함으로 다가올 때도 있었지만, 아직 우리는 젊은 그라피티 아트를 접하고 있지 않은가.

　　언제나 일하는 곳에서 느끼는 점이지만, 흔히 사업명이라는 명칭들이 참 단순 명확하다 보니 간혹 촌스럽다는 생각이 들고는 한다. 처음 그라피티 아트를 들고 동두천시를 방문하였을 당시에도 사업명칭과 그라피티 아트를 연결하기가 곤혹스러웠던 것 같다. '동두천 보산동 외국인관광특구 K-Rock 빌리지'라고 불리는 지역의 지역재생사업이었다. 경기도 북부 DMZ 접경도시로 일반 시민보다 군인이 많은 도시로 알고 있었던 것이 전부였다. 동두천시는 생각대로 군인들이 많이 눈에 띄었으며, 다른 곳에서는 흔히 볼 수 없는 미군도 많았다. 많은 분이 아는 것처럼 한국전쟁 이후 오랜 시간이 지났어도 주한미군은 여러 가지 이유로 한국에 머무르고 있다. 동두천은 주한미군의 중요한 군사기지이며, 동두천시 면적의 70%가 미군기지로 사용되고 있다. 그런데 왜 사업명이 'K-Rock 빌리지'인가? 동두천 보산동은 주한미군 기지 정문에 자리 잡은 유흥 밀집 지역으로 그 역사가 1950년대까지 거슬러 올라간다. '동두천'이라는 도시명칭도 없었던 시기에 미군을 위한 사람들로 만들어진 상호보완적인 공간이었다. 대중음악 평론가인 서정민갑은 동두천 보산동 클럽이 한국 대중음악에 이해타산적인 영향을 미쳤다고 기술하고 있다. 1945년 해방 이후 한국 사회를 지배한 대중문화는 미

국의 대중문화였다.[10]

　1945년부터 미군이 한국 곳곳에 진주할 때, 그들은 총과 병사만 보내지 않았다. 미군은 AFKN 방송을 시작했고 극장에서는 미국 영화를 상영했다. 주한미군은 군산, 동두천, 대구, 부산, 부평, 오산, 용산, 의정부, 춘천, 파주, 평택을 비롯한 전국 곳곳에 부대를 세웠다. 1953년에 325,000명에 달했던 주한미군은 1960년대 말까지 67,000여 명 규모를 유지했다. 주한미군은 부대 안에 연병장과 PX만 만들지 않았다. 주한미군 기지에는 미군 전용 클럽들이 들어섰다. 미군기지 앞에도 미군들을 위한 유흥가와 가게들이 늘어서 기지촌을 형성했다. 1953년에는 부대 안팎의 클럽 수가 264개에 이르렀다. 클럽에서 술과 음악은 필수. 술은 일본을 통해 가져오면 된다지만 뮤지션을 미국에서 데려오기는 어려웠다. 한국의 뮤지션을 데려다 쓸 수밖에 없었다. 미군 부대에서는 한국 뮤지션을 정기적으로 심사해 무대에 올렸다. 뮤지션만 공연하는 방식은 아니었다. 춤과 노래, 스탠드업 코미디가 함께 펼쳐졌다. 팀당 2~3명의 가수와 5~6명의 무용수, 7~8인조의 악단으로 구성한 '플로어 쇼'로 시작한 공연은 차츰 캄보밴드 중심의 스몰 쇼로 규모가 줄었다. 한때 쇼(Show)단의 수는 20개 팀, 미8군 무대에 고용된 팀은 50여 개에 이를 정도로 커졌다. 여기에 스태프와 연예기획사 직원까지 헤아리면 수천 명이 움직이는 규모였다. 1960년대 중반 미8군 쇼를 통해 벌어들이는 외화는 총 10만 불, 연간 120만 불 정도라는 보도가 나올 정도였다.

　'미8군'으로 대변되는 미군기지 출입 뮤지션의 미군 부대 데뷔를 위한 검증 무대가 동두천 보산동 클럽이었다. 1980년대 TV 프로의 단골 멘트였던, "지금 막 동남아 순회공연을 마치고 돌아온 가수"라는 것도 미8군 순회공연을 반어적으로 의미한 것이었다. 이러한 역사적 배경의 보산동은 미2사단 캠프 케이시의 이라크 파병으로 급

10　서정민갑, "경기도 동두천 보산동 한국밴드음악과 대중음악" (2018)
　　https://m.blog.naver.com/windntree/221563715387

격한 변화를 맞이하게 된다. 주말과 평일 저녁이면 거리를 가득 메웠던 미군들이 하루 아침에 사라진 것이었다. 보산동 상권은 90% 가까이 미군을 상대하는 곳인데 미군이 사라지면서 상권은 무너졌고, 회복세를 보이기도 전에 평택으로 미군기지가 이전하면서 2만 명에 달하던 미군은 2,000명 수준으로 급감하였다. "개도 팁으로 달러를 물고 다니던 동네"라고 말하던 상인의 말에는 옛 영광과 함께 신기루 같은 허탈함이 묻어 있었다.

동두천시는 상권이 붕괴한 보산동을 살리고자 다양한 사업을 기획하였는데, 그중 하나가 '한국 대중음악의 발원지'를 주제로 한 문화 관광 사업이었다. 1950~1980년대까지 영광의 보산동을 기억하며 영업대상을 미군에서 국내 관광객으로 변화시키자는 사업이었고 한국 근현대사의 중요한 지역임을 인식시키고자 진행한 사업이었다. 문 닫은 상점을 저렴한 임대료와 리모델링 비용 보조를 통해 '디자인 빌리지(Design Village)'로 조성하는 사업과 한국 대중음악 콘텐츠를 활용한 거리환경 개선사업으로 확장하였다. 한국의 근현대사에서 동두천이 문화적으로 어떠한 영향을 주었는지 소개가 필요한 시점이었다. 지자체의 환경개선사업이 단순한 상권 부활을 위한 자구책이라고 치부하기 전에 우리 역사에서 동두천의 희생을 생각해볼 필요가 있었다.

〈그림 4〉
1981년 동두천 보산동.
ⓒ동두천시
〈그림 5〉
1974년 동두천 보산동.
ⓒ동두천시

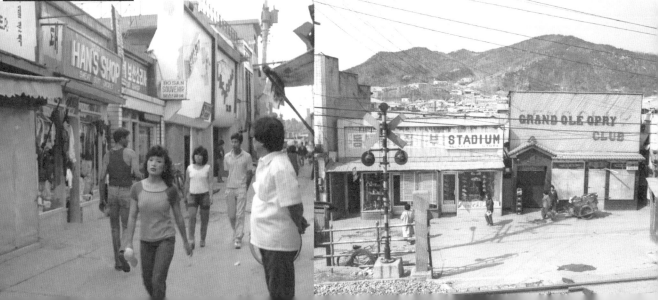

1960년대 한국은 미군기지 주둔으로 형성된 도시인 '기지촌'의 전성기였다. 한국 구석구석에 주둔한 6만 2천 명의 미군 병사들과 그들로 인해 살아가는 사람들이 자연스럽게 모여 만든 도시들이 '기지촌'이다. 서울 북서부에 있는 경기도 파주 지역은 남한과 북한 사이의 휴전선으로 기능하는 비무장지대(DMZ)와 가깝기에 군사적인 요충지인데, 이곳은 1971년에 이르기까지 미군의 최대 집결지가 포함되어 있었다. 일명 '지아이들의 왕국'[11]이 파주 인근 동두천이었다.[12] 동두천은 일명 '리틀 텍사스(Little Texas)'로 불렸다. 캠프 케이시(Camp Casey), 호빗(Camp Hovey)이 한국전쟁이 끝날 무렵 주요 보병 기지로 확립되었을 때, 외딴 시골 마을이었던 동두천은 갑자기 미군들과 미군들을 상대하는 사람들의 도시로 발전했다. 동두천과 경기 북부 대부분의 도시들은 미군 부대의 생필품을 조달하는 산업으로 발전하였으며, 미군만을 위한 클럽, 술집, 세탁소, 양복점, 잡화점, PX 상점 등이 미군 부대를 중심으로 형성되었다. 현재에도 몇몇 상점이 영업하고 있으며, 양복점에는 지금은 퇴역한 장병들의 양복 수치들이 남아 있어 몇몇 단골들은 아직도 주문하고 있다고 한다. 흥미로운 점은 주문한 양복을 미군 부대 출입 직원에게 부탁하여 미국으로 바로 보내주는 서비스가 있다는 것이다. 미군 부대는 한국에 있지만, 주소상 캘리포니아이기에 2~3일이면 주문자의 집에 바로 도착한다고 한다. 여타의 번거로운 국제우편을 통하지 않고 동두천만 미군 택배 시스템으로 가능하다.

동두천 '보산동'은 미군기지 정문에 있으며, 아직도 1970년대 상점과 주거형태가

11 GI : Government Issued, 미국 사병을 부르는 속칭
12 『기지촌의 그늘을 넘어』. p47. 여지연 "동두천 기지촌 형성"에 관한 한국여성기독교연합보고서 인용.

고스란히 남아있다. 1970년대 보산동은 한국 안 '작은 미국'이었다. 상점의 주인들과 종업원들도 한국어보다는 영어를 사용하고 미국적인 생활습관과 방식으로 살아갔다. 지금도 보산동의 음식점과 술집들은 '선불'이 익숙한 풍경이다. 반세기 넘는 미군들의 생활방식이 자연스럽게 그들의 생활방식으로 옮겨진 것이다. 1990년대 후반까지 동두천 보산동은 평범한 한국인들이 접근하기 어려운 지역이었다. 많은 미군들, 또 그들과 자유롭게 대화하는 한국 상인들은 한국인이기보다는 또 다른 이방인으로 보였기 때문이다. 겉으로 보이는 인종적 친근함도 미국식 사고방식과 생활방식을 접하는 순간 사라져 버리게 되었다.

1990년대 들어 경기 북부의 많은 미군 부대가 병력 감축과 해외파병이라는 이유로 기지를 버리고 떠나게 된다. 동두천 캠프 케이시는 '이라크 파병'으로 대부분의 전투 병력이 떠나게 된다. 2만 2천 명의 병력은 3,000명으로 줄어들었고 그들을 상대로 생활하던 보산동의 주민들은 삶의 경쟁을 시작하게 되었다. 보산동 상인들은 절반 이하로 줄어든 미군을 위해 그전에는 생각지도 못했던 '손님 유치 경쟁'을 하게 된다. 이전의 영업은 영업이라고도 할 수 없을 정도로 수요와 공급의 법칙이 불균형적이었다. 넘쳐나는 미군은 줄을 서서 상점을 이용하였고, 손님이 없어 장사를 못 한다는 걱정은 없었다. 문제는 급격하게 줄어든 수요층이었다. 미군 입장에서 기지 주변 상인들의 생계를 걱정할 입장은 아니었다. 정치적이던, 군사적이던 작전 수행을 위해 존재하는 직업 군인이기에 즉각적인 반응과 명령으로 움직이기 때문이다.

1990년에 지역적 특수성을 인식한 경기도는 보산동을 '외국인관광특구'로 지정하였다. 경기도에는 4개의 관광특구(고양, 동두천, 수원, 평택)가 있다. 동두천 보산동 외국인관광특구와 평택 송탄 관광특구는 오롯이 미군을 위한 특수성이 만들어낸, 한국인을 위한 관광특구라기보다는 미군을 위한 관광특구이다. 사실 보산동의 주민들에게 '관광특구'라는 제도적 장치는 중요한 문제가 아니었다. 그들은 한국의 정치적인 상

참고

황이나 경제적인 상황과는 별개로 미군의 군사적 정책에 의해 삶의 질이 변화하는 특수성을 가지고 있다. 물론 평택의 송탄지역도 같은 맥락에서 비슷한 상황이지만 동두천은 평택과는 달리 즉각적인 영향을 받는 지역이다. 2000년대 미군의 통합사령부와 부대 통합으로 지정된 '대추리' 평택 미군기지 이전은 평택시 입장에서는 관광특구의 새로운 대안으로 다가왔지만, 동두천 보산동은 삶의 최후통첩과도 같았다. 평택으로 집중되는 미군의 증가는 평택을 '기지촌'에서 '국제도시'로 격상시켰지만, 동두천은 1954년대 미군 부대가 형성되기 전의 시골 마을로 전락시키는 결과를 가져왔다. 동두천시 미군은 양날의 칼과도 같은 존재이다. 지역 대부분은 미군에 납품하는 경제적 구조를 기반으로 성장하였고, 토지의 70%를 미군에게 공여하여 지역개발 제한을 두었기 때문이다.

보산동을 지탱하던 상인들은 평택으로 이전하였고, 떠나지 못하는 사람들은 남은 미군을 상대로 '관광특구'의 명맥만을 유지할 수밖에 없었다. '평택'을 택한 보산동 상인은 한국 사회 안의 미국인으로 살아온 자신이 한국인들 상대하는 방법을 찾을 수 없었고, 한국 사회가 그들을 너그럽게 받아들일 수 있는 현실도 아니라고 하였다. 그들은 또 다른 한국에 사는 미군으로 전략적 이동을 선택한 것이다. 지금 보산동은 옛 영광의 흔적들만 존재하는 공간으로 남아있다. 간간이 들려오는 음악과 클럽 네온사인만이 한적한 거리를 채우고 있다. 대대적인 환경정비 사업을 벌여도 '양키동네', '내국인 출입금지'라는 사회적 인식을 개선하기에는 역부족이었다. 떠나지 못한 사람들에게는 옛 영광을 회상하는 시간만 남은 정지된 동네로 남게 된 것이다.

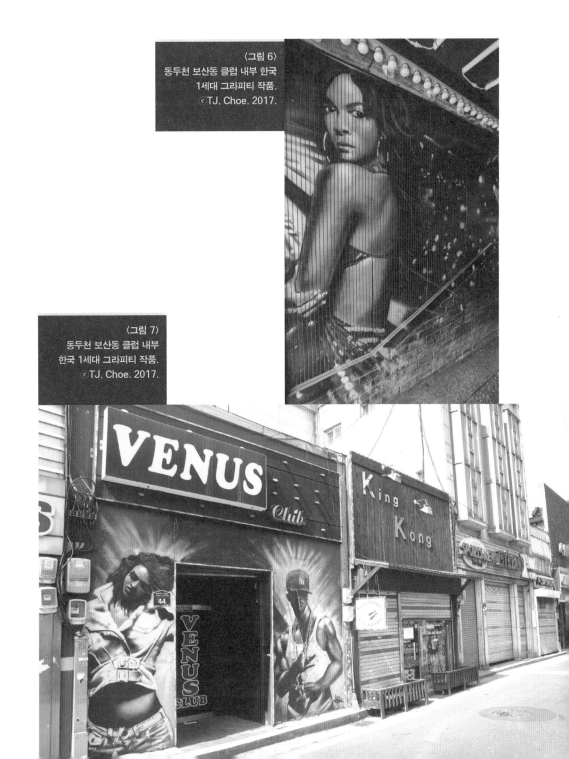

〈그림 6〉
동두천 보산동 클럽 내부 한국
1세대 그라피티 작품.
ⓒTJ. Choe. 2017.

〈그림 7〉
동두천 보산동 클럽 내부
한국 1세대 그라피티 작품.
ⓒTJ. Choe. 2017.

일상이 마무리되는 저녁 보산동의 풍경은 요일마다 다르다. 보산동 지하철 교각 아래 공터에 화요일은 동유럽, 수요일은 중동, 금요일은 미군과 남미, 일요일은 아프리카 사람들이 이 그라피티 기둥 작품 앞 조그마한 광장에 모인다. 혹여 같은 요일에 다른 인종이 모이면, 서로 보이지 않는 경계로 구분한다. 이 경계선은 누가 강제적으로 정한 것이 아닌, 자연스럽게 서로의 문화를 지켜주는 경계이다. 다양한 인종의 문화, 종교, 생활습관 등이 한 공간에 공존하는 곳이 바로 보산동이다.

동두천 보산동 미군이 떠난 자리는 아프리카 이주민과 난민, 동남아시아의 노동자, 동유럽의 무희(舞姬)들이 차지하고 있다. 미군을 상대하던 한국 여성이 동남아시아 여성으로 바뀌었고, 지금은 동유럽 여성들이 대신하고 있다. 1960~1980년대 클럽에서 흘러나오던 밴드 음악은 '힙합' 음악으로 변화하였으며, 주둔하는 병사들은 백인에서 흑인과 남미계 인종들로 바뀌었다. 보산동은 미군 부대의 변화에 너무도 즉각적으로 반응한다. 1950~80년대 백인의 밴드 음악은 보산동을 밴드 음악의 중심지역으로 만들었으며, 많은 한국 밴드 음악가들은 보산동 클럽과 미2사단 공연장에서 음악을 연주하며 한국적 대중성을 찾아갔다. 한국 밴드 음악을 대표하는 '신중현'을 비롯하여, '백두산' 등의 밴드들이 동두천 보산동을 거쳐 갔다.

한국에 주둔하는 미군의 인종이 변화하던 1990~2000년대에는 밴드보다는 힙합 음악이 클럽을 채워나갔다. 클럽 점주들은 앞다투어 클럽의 분위기를 밴드에서 힙합 분위기로 변경해야만 했다. 앞서 말한 수요와 공급이 급격하게 무너진 시기이기에 발 빠른 대응이 필요하였다. 힙합을 위한 인테리어로 한국 그라피티 작가들을 수소문하였는데, 사실 당시만 해도 한국에서는 그라피티 작가라는 말보다 인테리어를 위한 '미국 그림' 그리는 사람들로 불렸다. 한국 1세대 그라피티 아트 작가 중 동두천 클럽을 거치지 않은 사람이 없다고 할 정도였다. 그라피티 작가들에게는 자신의 그림을 합법적으로 그릴 수 있는 기회인 동시에 그림으로 돈도 받을 수 있었던 일석이조의 일이었다.

"제가 동두천 클럽에 그린 흑인 남성과 여성만 합쳐도 동두천에 주둔한 미군 부대 인원하고 비슷할 겁니다."라던 한 그라피티 작가의 말처럼 보산동 클럽 안팎에 힙(Hip)한 인물들이 가득했다. 초창기 한국 그라피티는 '동서락카'를 주로 썼는데 제한된 색상 수와 재료의 한계로 인해 백인보다는 흑인을 주로 그렸다고 한다. 지금처럼 200가지가 넘는 다양한 색상의 전문적 스프레이 페인트가 수입되고 있는 상황에서는 상상하기 힘든 제작기법들일 것이다. 재료의 한계 덕분에 클럽 인테리어 작품제작은 뛰어난 기술이 없으면 할 수 없는 독점적 비즈니스가 되었다.

　1990년대 후반 미국에서는 빈민가와 저소득층, 이민자들이 시민권과 경제적 해소를 위한 수단으로 자원입대를 선택하였다. 한국은 생명의 위협 없이 더 많은 보수(전쟁상태 지역)를 받을 수 있는 나라로 알려져 있었다. 그들이 즐겼던 힙합 문화는 보산동에 꼭 필요한 영업요소였다. 결과적으로 보산동 클럽을 중심으로 형성된 힙합 인테리어(그라피티 아트)는 그들의 향수를 자극하기에 충분하였다. 동두천뿐만이 아닌 서울의 이태원, 용산, 평택, 부산 등 많은 미군 부대 주변 상가들이 힙합적인 인테리어를 위해 노력하였고 한국 그라피티 작가들의 실력을 높이는 계기가 되었던 것은 사실이다. 2000년대 들어 도시개발과 거리환경개선을 위해 '기지촌'들은 현대적인 상점들로 변화하였고, 한국 1세대 그라피티 작품들도 사라지게 되었다.

　보산동은 너무 직접적인 미군의 이동으로 여타 도시들처럼 도시개발이나 거리환경개선을 진행할 수 없었다. 그들이 할 수 있는 일이라고는 상점을 비우고 미군과 함께 떠나는 것이 최선이었다. 지금 보산동에는 많은 한국의 1세대 그라피티 아트가 남아있다. 누가 그렸는지 알 수 없는 습작에서부터 보산동에서 흑인만을 그렸던 작가의 작품까지 온전한 상태로 남아있다. 금요일 저녁 간간이 불 켜진 클럽들 문 사이로 보이는 힙합 패션의 인물 그림은 아직도 인테리어로서 역할을 충실하게 하고 있다.

동두천 보산동에 경기문화재단 경기도미술관의 첫 공공미술 프로젝트가 시작된 것은 2015년 겨울이었다. 동두천 보산동 공공미술은 프로젝트의 명칭도 없었고, 대상 지역에 대한 조사 시간도 턱없이 부족한 상태였다. 그저 거리 환경개선을 위한 최선책을 찾아가는 것이 전부였다. '동두천'이라는 도시와 '보산동'이라는 지명도 낯설었으며, '미군'이 돌아다니는 풍경도 신기했다. 주민들도 계속되는 상권 붕괴와 찾는 이 없는 거리에 별다른 기대를 걸지는 않았다. 경기문화재단은 이러한 지역적 현실을 새로운 도전으로 활용하였으며, 동두천이 가진 한국 근·현대사의 특수한 지점을 찾는 작업을 시작하였다. 동두천은 미군 부대 주둔 도시의 특징이 잘 드러나는 역사적 이야기를 담고 있다. 특히나 한국 밴드 음악과 그라피티 아트는 동두천만의 특색으로 활용할 수 있는 문화적 콘텐츠였는데, 재단은 이러한 이야기를 '동두천의 신화'라는 주제를 통해 작가들에게 제공하였으며 작가들은 각자의 작업에 신화적 이미지를 대입하고 연결하는 작업을 시작하였다. 대부분의 보산동 주민들은 큰 기대보다는 냉소적 시선으로 바라보았다. '이거라도 해서 하나 얻는다면, 지금보다는 좋은 것 아닌가'라는 말들이 많았다. 동두천 공공미술 프로젝트는 2015년 겨울 싸늘한 기온처럼 주민들의 차가운 시선과 함께 출발하였으며, '그라피티 아트'가 동두천 보산동에서 시작되었다는 이야기를 참여한 작가들을 통해서 듣는 것이 전부였다.

 동두천과 그라피티 아트의 연관성은 작품제작이 끝날 무렵 여러 클럽과 골목에서 한국 1세대 작가들의 작품을 찾으면서 시작되었다. 함께 작업한 작가의 이야기를 통해 1세대 작가들이 왜 동두천에 왔는지, 무엇을 했는지 알게 되었다. 불행하게도 대부분의 1세대 작가들은 자신들의 작업을 예술 행위로 인정받지 못하며 계속 이어가지 못하였다. 그 당시 그라피티 아트는 그저 젊은이들이 모이는 클럽과 술집의 인테리어 소

품에 지나지 않았기 때문이다.

2015년 동두천 보산동 그라피티 아트 작품제작에 참여한 JinsBH(최진현), Junkhouse(소수영), Sixcoin(정주영), Xeva(유승백) 4명의 작가 중 최진현 작가는 한국 1세대 작가들의 출발점에 가까운 작가이다. 최진현 작가는 동두천이라는 도시도 한국 1세대 작가들과 돈을 벌기 위해 클럽 그림을 제작하러 가면서 알게 되었다. 그 시절 작업을 위해 사용된 재료와 지금의 재료는 하늘과 땅 차이로 당시에는 10가지 미만의 색을 빨대를 이용해 혼색하여 사용하였는데, 지금은 200가지가 넘는 풍부한 색으로 풍성하게 그릴 수 있게 됐다. 스프레이에 사용된 노즐도 스스로 만들어서 사용하였는데, 지금은 다양한 표현이 가능한 노즐이 등장하여 원하는 작품을 손쉽게 작업할 수 있다. 그 시절 동두천은 작가들에게는 본인 작품을 연습할 수 있도록 허락된 캔버스가 제공되었으며, 일한 만큼 돈도 받을 수 있었던 최적의 장소였다고 할 수 있었다.

'동두천의 신화'라는 거창한 주제는 아직은 전시장 미술에 익숙한 기획자 언어일 뿐이었으며, 작가들이 표현한 그라피티 아트는 자신이 가장 잘하는 것을 그리는 일이었다. 어쩌면 거리의 미술을 잘 모르는 기획자가 던져준 그럴듯한 전시 주제였을 뿐인데 지역 주민이나 참여한 작가들에게는 늘 해오던 작업의 연속이고 익숙한 클럽의 그림이었다. 의도와는 상관없이 2017년 '동두천 신화' 그라피티 아트는 보산동 주민들이 가장 민감해하는 '양공주' 이야기의 배경으로 사용된다. 영화 <동두천

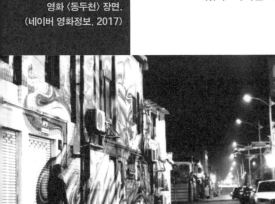

<그림 8>
영화 《동두천》 장면.
(네이버 영화정보, 2017)

Bloodless>(감독 김진아, 2017)[13]의 의도는 한 여성의 암울한 상황을 묘사하는 것이었지만, 그라피티 아트가 등장인물의 상황과 거리의 암울함을 더 극적으로 전달한 것은 부정할 수 없었다.

13 다큐멘터리 형식의 단편으로 미군기지 주변 동두천의 쇠락한 주택가를 배경으로 주한미군에 의해 처참하게 살해된 한 여성의 마지막 3분을 시적으로 재현하고 관객이 체험하게 함으로써 정치적 이슈를 감각적 경험의 세계로 이끈 새로운 형식의 VR(가상현실) 영화이다.

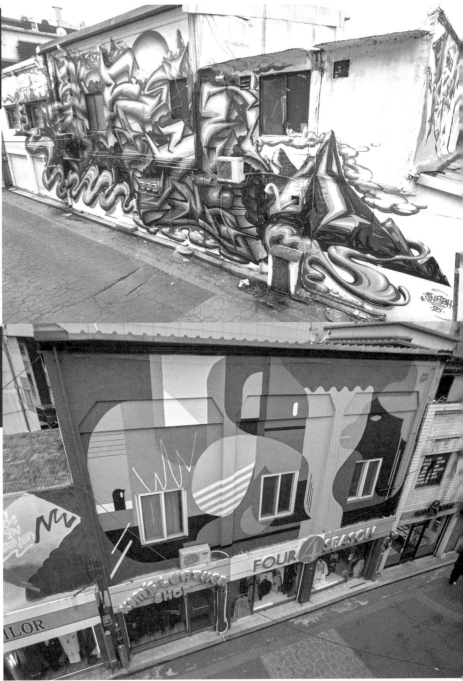

〈그림 9〉
2015 동두천 K-Rock 빌리지
그라피티 아트.
JinsBH (최진현)
ⓒTJ.Choe.

〈그림 10〉
2015 동두천 K-Rock 빌리지
그라피티 아트.
Junkhouse(소수영).
ⓒTJ.Choe.

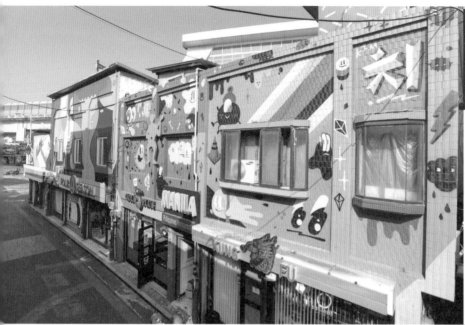

<그림 11>
2015 동두천 K-Rock 빌리지
그라피티 아트.
Sixcoin(정주영).
ⓒTJ.Choe.

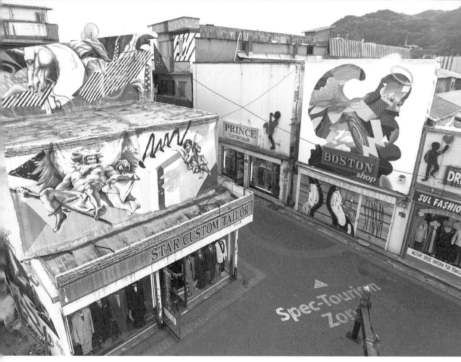

<그림 12>
2015 동두천 K-Rock 빌리지
그라피티 아트.
Xeva(유승백).
ⓒTJ.Choe.

2016년 동두천 K-Rock 빌리지 공공미술은 2015년도와는 다르게 국외 작가의 그라피티 아트를 선보이는 것이 목표였다. 이전 국내 작가들의 소규모 작업은 지역 주민들에게 호응을 얻지 못하였고, 2016년은 세계적으로 대륙마다 그라피티 아트 페스티벌과 행사들로 '그라피티'가 대중적으로, 또 시각문화 저변으로 확대되는 시점이었다. 하지만 국내에서는 아직도 그라피티가 무엇인지, 활동하는 작가들이 누구인지도 모르는 불모지나 다름 없었다. 국외에서 활동하는 작가 중 아시아를 중심으로 조사하였으며, 태국의 라킷 쿠완하와테(Rukkit Kuanhawate)와 러시아 출신으로 홍콩에서 활동하는 파샤 웨이스(Pasha Wais)를 초청하여 자유로운 주제로 작업을 의뢰하였다.

<HK Walls_Hongkong>은 아시아를 대표하는 그라피티 아트 페스티벌로 몽콕거리를 중심으로 낙후된 도시환경을 그라피티 아트를 통해 새로운 도시환경으로 제시하는 국제적인 행사로 기획되었으며, 8개국 21명의 작가가 참여한 대규모 아트 프로젝트이다. 그라피티 아트부터 현대미술작가까지 다양하게 참여하였다. 1980년대 미국의 펀(Fun) 화랑[14]을 중심으로 저급하고 불법적인 변방 미술로 여겨져 온 그라피티가 이제는 거리환경을 개선하는 대대적인 공공미술 프로젝트로 발전하게 된 것이다. 1990~2000년대 몇몇 작가 그룹의 활동으로 그라피티 아트를 이용한 도시환경개선 프로젝트들이 있었지만, 당시의 분위기는 그라피티가 불법으로 가득한 낙서로 인식되어 대중적 호응을 이끌지는 못했다. 여러 가지 영향이 있겠지만, 대중문화에 편승한 그라피티 아트는 젊은 세대들에게 거부감 없는 미술로 자리 잡았으며, 그라피티 아트

14 1980년 뉴욕 이스트 빌리지에 조성된 공간으로 언더그라운드 영화 스타였던 패티 애스터(Patti Astor)가 설립하였으며 키스 해링, 바스키아, 돈디 화이트, 데이즈, 팝 파이브 프레디 같은 현란하고 야성적인 스타일의 거리미술에서 상업 가능성을 찾아 성공시킨 인물로 유명하다.

가 있는 동네는 핫한 거리라는 인식이 생겨나기 시작하였다.

　<POW! WOW!>는 미국 하와이를 중심으로 낡은 상업공간을 그라피티 아트로 변화시킨 국제적인 프로젝트로 2015년에 대대적인 성공을 거두었다. 하와이 에어라인의 전폭적인 후원과 기업들의 상업 전략이 그라피티 아트를 미술에서 상품으로 만든 대표적인 사례이다. 이를 계기로 하와이 에어라인은 하와이 관광청과 함께 그라피티 아트가 관광 상품으로 매력적이라는 것을 확인하게 되었다. 2015년부터 현재까지 매년 전 세계 그라피티 아트 작가와 현대미술작가, 그리고 뉴퍼블릭아트(New Public Art) 작가들의 축제가 되어 연간 방문객의 숫자를 끌어올리는 문화관광 상품이 되었다. 하와이 관광청은 연간 방문객이 급증하는 7~8월에 <POW! WOW!>를 위한 특별기를 운행하고 있다. <POW! WOW!>는 하와이를 중심으로 한국, 대만, 일본, 독일, 미국 롱비치, 워싱턴, 이스라엘, 산호세 등으로 거점을 확장하고 있으며 참여하는 작가들도 그라피티 아트부터 현대미술, 건축, 공연예술가 등이 참여하는 종합 예술 페스티벌로 성장하고 있다.

　유럽에서도 그라피티 아트를 중심으로 거리의 미술이 한자리에 모이는 아트 페스티벌이 국가별로 성장하였다. 프랑스 파리, 스페인 마드리드의 공장지대에 설치된 작품과 문화행사 등은 젊은 미술인과 수집가, 그리고 미술 관계자들이 모여 공공미술에서 그라피티 아트의 경향을 살펴보고, 미술시장에서 가능성 있는 작가들을 발굴하는 자리로 전문적인 아트 페어 형식의 모습을 갖춰나가고 있다. 유럽과 미국의 그라피티 아트는 다른 경향을 보이는데, 미국은 개인의 낙서에 기반을 두고 독창적인 형식과 모양에서 출발하였다. 쉽게 자신만 알아볼 수 있는 단어의 조합이나 이미지를 만들어낸 것이다. 일반인 입장에서는 무엇을 지칭하는지 해독이 불가능한 이미지의 조합으로 '낙서'라고 보기 딱 좋은 형태이다. 이미지보다는 문자, 컬러보다는 강렬한 단색, 구체적인 이미지보다는 즉흥적이고 개인적인 기법으로 제작된다.

유럽 그라피티 아트는 브리튼 그라피티 아트라는 말로도 대체되는데, 기존 낙서의 개념에 정치적인 메시지를 대변하는 역할이 강조된 것이 특징이다. 또 그라피티 아트에 사용되는 이미지가 미국 방식의 개인주의 글자나 이미지보다는 기존 미술에서 볼 수 있는 회화 이미지를 작가만의 방식으로 해석하고 표현한다는 것이 특징이다. 결과적으로는 미국식의 자유로운 표현보다는 대중적 이해가 빠른 편이며 단순한 패턴, 컬러 패턴 등 공공디자인 요소가 강하게 나타난다. 유럽 그라피티 아트 페스티벌이 전문적인 미술 경향에 쉽게 포함될 수 있었던 데는 미국의 그라피티처럼 독창성보다는 대중에게 친밀한 이미지 중심으로 성장한 까닭도 있다. 대부분의 유럽 작가들은 문자 중심의 그라피티 아트보다는 회화적인 이미지와 작가만의 패턴으로 작가의 독창성을 나타내고, 이미지의 경우 장소에 대한 이해와 해석으로 지역 주민들의 호응도를 이끌었다. 어찌 보면 캔버스의 이미지를 공공장소로 크게 확장한 것과 같다.

2016년도에 참여한 두 작가는 <HK Walls>를 통해 아시아에 소개된 작가로 많은 사람에게 알려졌으며, 한국에는 처음으로 소개되는 작가이기도 하였다. 2015년도의 무리한 주제선정으로부터 교훈을 얻어 이번 작품의 주제는 작가가 지역에서 찾아내는 방식으로 진행하였다. 두 작가에게 보산동 거리를 자유롭게 다니게 하였으며, 주민들과 이야기 나누는 시간도 주었다. 작가들은 보산동에서 얻은 자료를 바탕으로 '보산동 컬러', '보산동 상징'이라는 주제어를 찾아냈다.

라킷 작가는 동물과 인물 형상을 자신이 창작한 컬러 패턴으로 분할하고 조합하여 작품을 만들었다. 작가는 보산동 거리와 상가에서 발견한 미군의 상징 독수리를 재조합하는 스케치를 제시하였다. 작가 입장에서는 낯선 한국에 미국을 상징하는 독수리가 거리 곳곳에 존재하는 것도 흥미로운 일이었으며, 미군이 주둔하게 된 역사적 배경에 대한 설명은 지역에 대한 이해를 얻을 수 있는 계기가 되었다. 보산동에 그렇게

많은 독수리가 살고 있는지도 처음 알게 된 사실이지만, 작품이 제작되는 과정에서 새로운 사실을 알게 되었다. 보산동은 한국 사람보다 미군이 많은 동네이다. 그런데, 미군보다 더 많은 사람들, 즉 중동, 아프리카, 러시아, 터키, 태국, 필리핀, 중국 등 다국적 사람들이 미군과 한국 사람들을 대신하여 살고 있었다. 미군 기지촌의 한국 사람들이 떠난 자리를 다국적 이민과 난민 그리고 외국인노동자가 대신한 것이다. 작가의 작품이 그려진 건물도 한국 사람보다 러시아 사람들이 집단 거주하는 건물이었다. 간혹 만나는 태국 사람들은 자기 나라 작가의 작품이 그려진다는 것에 자부심을 느꼈다. 결과적으로는 최초 계획과 달리 입주민들의 요청에 따라 미국의 상징이 러시아 상징인 곰으로 변경되었다. 지금도 보산동을 지나는 러시아 사람들은 수많은 독수리를 무시하고 유일한 작품인 곰 앞에서 사진을 찍는다.

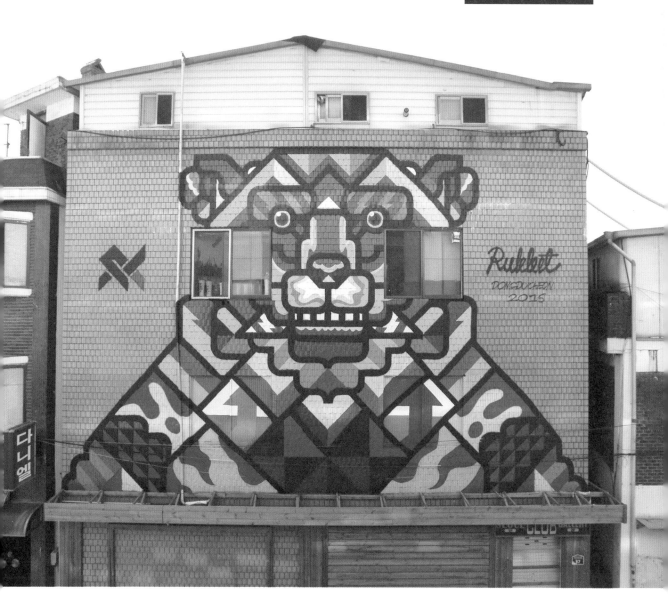

<그림 13>
2016 동두천 K-Rock 빌리지
그라피티 아트.
Rukkit.
ⒸTJ.Choe.

파샤는 보산동 간판 색들에 관심을 두고 스케치를 진행하였다. 많은 나라를 여행한 작가는 도시의 거리마다 독창적인 컬러가 존재한다고 말한다. 무엇이라 뚜렷하게 말할 수는 없지만, 민족, 자연환경, 사람, 언어 등 그들만의 색이 존재하며 자신은 그 색을 도시 한곳에 재현하는 일이 재미있다고 했다. 보산동에도 어디에서도 볼 수 없는 독특한 색이 존재하며 그 색을 연결하는 것이 자신의 작품이라고 했다. 필자가 보기에는 색보다 한글 간판이 없는 동네라는 게 더 인상적이었는데, 외국 작가는 익숙한 영문간판보다 색에 더 집중했던 것 같다. 작가는 낮보다는 밤에 보이는 간판 불빛들이 보산동을 잘 보여준다고 하였다. 보산동은 낮에는 그저 사람이 다니지 않는 거리, 문을 굳게 닫고 있는 상점 등으로 정적이 흐르는 거리였고 밤이 되면 많은 미군과 외국인, 그리고 한국 상인들이 화려한 불빛 아래 모여든다. 미군이 일과를 마치고 부대 밖

〈그림 14〉
2016 동두천 K-Rock 빌리지
그라피티 아트.
Pasha Wais. ⓒTJ.Choe.

으로 나오는 시간에 장사가 시작되는 오래된 일상 풍경이다. 작품에 더해진 색상은 밤에는 잘 볼 수 없다. 한산한 낮 거리에 밤의 화려함을 대신하듯 우뚝 솟은 건물 벽을 차지하고 있다.

2017년 동두천 K-Rock 빌리지 공공미술은 한국 그라피티 작가들을 다 모아보자는 취지로 시작되었다. 특히나 1990년대 말 동두천 보산동에서 상업적 활동을 한 1세대 그라피티 작가부터 2017년 당시 가장 어린 2세대 그라피티 작가들을 한자리에 모이게 하였다. Koma(박준기), Junkhouse(소수영), Jayflow(임동주), Spiv(전지훈), Artime Joe(유인준), Semi(김병인), Xeva(유승백), Royyal Dog(심찬양), Seename(신혜미)까지 총 9명의 한국 그라피티 아트 작가들이 스스로 선정한 건물에 작품을 남기고, 동두천 보산동 옛 그라피티 작품 장소를 찾아보았다. 2015년과 2016년 작품들보다 수적인 면에서 더 많은 작품을 남겼다.

주제는 한국 그라피티 아트 개척자들에 대한 오마주(Hommage)이며, 작가의 자유로운 건물선정은 1세대 작가 작품이 남아있는 건물을 찾아보자는 취지였다. 지역 주민들도 클럽 안에 있는 그림들이 누가 그린 것인지 관심을 두게 된 시점이었다. 그저 인테리어 소품으로 여겼던 그림이 그라피티 아트라는 것도 알게 되었으며 유명한 작가의 작품이라는 것에 놀라워하였다. 작가가 찾은 건물에 더 크고 멋진 작품이 그려질 때는 주민들의 생생한 옛이야기가 전해지기도 하였다. 몇몇 클럽 주인들은 당시 제작한 그림을 보여주며 요즘 미군들이 좋아하는 힙한 인물로 변경을 부탁하기도 하였다. 그들에게는 소장을 위한 작품이기보다는 장사를 위한 도구로 시작된 그라피티 아트

가 친숙했기에 가능한 행동이었다.

Royyal Dog(심찬양)은 2017년 뜨거운 작가였다. 미국에서 진행한 한복 입은 여인 작업으로 한국을 대표하는 그라피티 아트 작가로 소개되었으며 미셸 오바마가 한복을 입고 당당하게 서 있는 작품은 CNN에도 소개되었다. 동두천에 남긴 작품도 한복 입은 여인이 누워있는 모습으로 <꽃보다 아름다운>이라는 제목으로 제작되었다. 문제는 보산동의 감추고 싶은 이야기가 한복 입은 여자라는 소재로 촉발된 것이었다. 동두천 보산동에서는 불문율처럼 누워있는 여자는 '양공주'로 해석되었다. 여자가 한복을 입고 누워있다는 것은 '윤락여성'을 상징한다는 의미로 보였다. 처음에는 건물 형태상 세로로 서 있는 인물을 표현하기 어려워 가로로 누워있는 자세를 취한 것뿐인데, 왜 주민들이 이상한 시선으로 해석하는지 이해하지 못했다. 서로 합의라도 한 듯 언론에서도 '동두천 기지촌 문화로 변화하다'라는 제목으로 보도되었다. 어떻게든 보산동을 기지촌에서 벗어나게 하려는 상인들의 마음은 모르는 채 말이다.

지금은 보산동 그라피티 아트의 대표적인 작품으로 많은 언론에 소개되는 작품 중 하나이지만, 당시에는 지역 주민들의 눈살을 찌푸리게 하는 작품이었다. 작가는 지금도 작품을 온전히 작품으로 대하지 못한 부분에 의구심을 품고 있다. 자신의 세대에서는 동두천 보산동이 기지촌이라는 생각이 없는데 기성세대가 꺼내든 오래된 편견이라고 하였다. 한국 역사를 감춘다고 없어지는 것은 아니며, 역사를 인정할 때 새로운 변화가 생기는 것이라고도 밝혔다. 작품으로 파생된 문제이지만, 지금부터라도 보산동에 사는 사람들을 지금의 시선으로 본다면 기지촌이라는 명칭도 사라지지 않을까 한다.

동두천 보산동 그라피티 아트는 2017년 한국 작가들의 대규모 작업으로 세상에 조금씩 알려지게 된다. 보산동에 낮에도 사람들이 찾아오게 되었고, 몇몇 여행사는 파주 임진각 관광코스에 동두천 보산동 외국인관광특구 상품을 끼워 팔기 시작하였다.

한국을 찾는 관광객 입장에서는 미군 부대와 공존하고 있는 도시에 그라피티 아트는 색다른 볼거리이기도 했고 한국에도 그라피티 아트로 조성된 문화적 공간이 있다는 점에서 관광 상품이 되었다. 동두천시는 그라피티 아트 소개 책자를 제작하기에 바빴으며, 그라피티 아트 작품이 그려진 건물은 인근 부동산의 좋은 상품이 되기 시작했다. 그라피티 아트 작품들은 공공을 위한 문화로 소유권이 없는 작품이며 누구나 편하게 사진으로 담을 수 있도록 저작권을 풀어 놓았다. 단 작품으로 상업적 행위를 한다면 그건 별개의 문제이다. 그라피티 아트가 공공미술로 대중적으로 급속하게 확산한 이유 중 하나가 저작권 문제에 대한 관대함이다. 누구나 자신의 SNS에 작품을 올려도 '좋아요'와 '♥' 하나면 용서하기 때문이다.

〈그림 16〉
2017 동두천 K-Rock 빌리지 그라피티 아트.
Semi(김병인), Spiv(전지훈). ⓒTJ.Choe.

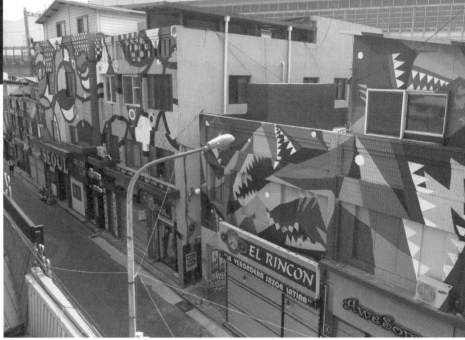

〈그림 17〉
2017 동두천 K-Rock 빌리지 그라피티 아트.
Joyflow(임동주).
ⓒTJ.Choe.

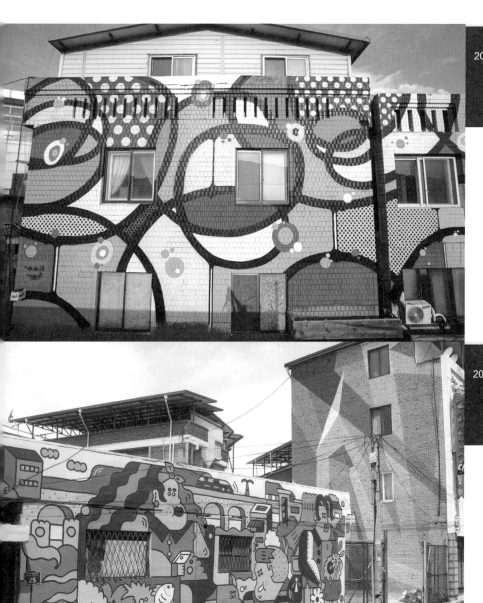

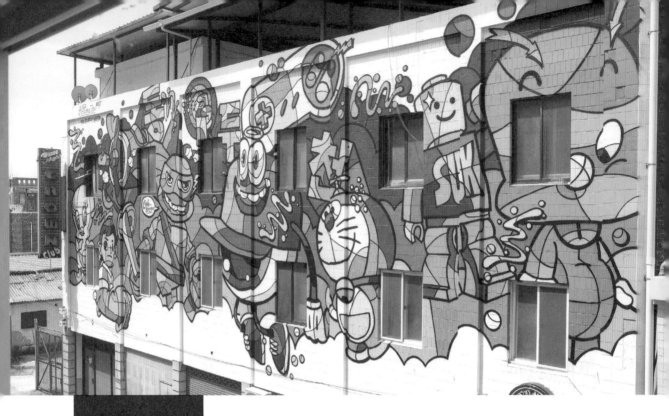

〈그림 20〉
2017 동두천 K-Rock 빌리지
그라피티 아트.
Artime Joe(유인준).
ⓒT.J.Choe.

2018

2018년 이후 동두천 K-Rock 빌리지 공공미술에 대한 이전의 냉소적 시각이나 거부감이 사라졌다. 많은 지역 주민들이 건물에 더 많은 그라피티 작품을 원하였으며, 동두천시에 직접 그라피티 예산을 요구하는 상황까지 벌어졌다. 4년간의 활동들로 축적된 언론 보도는 다른 지역 관계자들의 답사로 이어졌으며 K-POP 가수들의 뮤직비디오, 동남아 관광객의 관광코스 등으로 보산동을 찾는 사람들이 채워졌다. 지난 3년간 보산동을 찾은 필자에게 처음으로 어색한 인사가

아닌 친근한 미소로 화답하는 사람들이 생겨나기 시작하였다. 지역 상인들은 "요즘 낮에 이 동네를 찾는 사람"들이 생겼다며 건물에 그림 하나 그렸다고 사람이 찾아오는 것이 신기하다고 했다.

처음 동두천 그라피티 아트를 기획하면서 정한 규칙은 아니지만, 자연스럽게 격년으로 해외작가를 초청해 작품을 남기게 되어버렸다. 2018년에도 해외 작가들을 초청하여 한국에서는 볼 수 없었던 작품을 제작하고자 하였다. 프랑스 출신 호파레(Hopare), 스위츠(Swiz), 이탈리아 출신 조이스(Joys), 그리고 개인적으로 동두천을 찾은 스페인 출신 안토니(Antony Marest)가 참여하였다. 유럽에서 이루어지고 있는 이미지 중심의 그라피티 아트를 한국에 소개하고 싶은 욕심에 유럽 작가들을 조사하고 6개월 이상 일정을 조율해 어렵사리 모셔온 작가들이었다. 작가들 모두 한국을 처음 방문하였으며 분단국가라는 사실을 확실하게 인식시켜준 시간이었다. 동두천시에서도 이제는 너무도 자연스러운 그라피티 아트 사업이었기에 예산 수립 과정도 매끄럽게 진행되었다. 물론 지역 주민들이 시의회를 방문하여 그라피티 아트의 위대함을 설명한 것도 무시할 수 없었을 것이다.

여전히 그라피티 아트를 일반적인 미술사의 관점으로 바라본다는 것은 시기상조이지만, 유럽과 미국은 비슷하면서도 다른 모습을 보이는 것이 사실이다. 유럽의 그라피티 아트는 회화 이미지를 전폭적으로 전시장 밖으로 꺼내어 문자 중심의 그라피티를 미술과 근접한 예술 형태로 가져왔다. 호파레, 스위츠는 전통적인 회화기법으로 스프레이와 페인트를 교차로 사용하여 거리에 대형 회화작품을 남기는 방법을 찾아냈다. 나라별로 회화 특징이 존재한다면, 두 작가의 작품은 충분히 프랑스 스타일의 그라피티 아트를 선보인다고 말할 수 있다. 호파레는 인물의 분절과 분할을 패턴으로 사

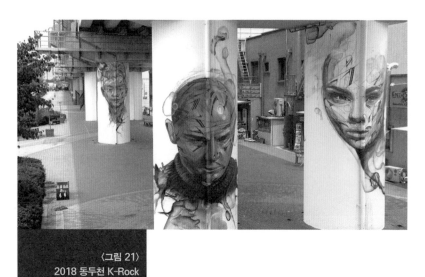

〈그림 21〉
2018 동두천 K-Rock
빌리지 그라피티 아트. 호파레
(Hopare). ⓒNico.

용하며 아줄레주(Azuljo)[15] 라는 장식 요소를 결합하
였다. 인물의 선정방법은 대상 지역을 거닐면서 스
케치하는데, 유명 인물보다는 일반인과 잘 알려지지
않은 불특정 인물을 주로 스케치한다. 동두천 보산동은 다양한 인종이 모여 사는 곳으
로 서로의 종교, 이념이 대립하지 않는 평화로운 도시라고 말한다. 6명의 인물은 각각
대륙을 대표하는 인종으로 서로 화합하는 지역 모습을 대신하는 것으로 표현하였다.

호파레는 세계 여러 나라를 여행하며 인물 스케치를 수집하고 있는데, 작고 알려
지지 않은 지역 이슈를 대형인물로 그려 세상에 알리는 프로젝트를 진행하고 있다. 미
국에서 인종차별로 인해 부당하게 총격을 당한 어린이, 인도에서 계급사회에 폭행당

15 아줄레주(Azulejo)는 포르투갈어로, 주석 유약을 사용해 그림을 그려 만든 포르투갈 도자
기 타일 작품이다. 5세기 넘게 생산되어오며 포르투갈 문화의 특징적인 단면이 되었다. 또
라틴 아메리카와 필리핀 등 옛 포르투갈과 스페인 식민지에도 아줄레주 생산 전통이 전해
졌다. 종교적으로 교회의 장식으로 사용되기도 하며, 성인들의 인물 배경에 장식 요소로 활
용되기도 한다.

해 살해된 여인, 종교적 갈등에 희생당한 인물 등 사회에 알려지지 않은 인물을 아줄레주를 입혀 표현한다. 종교적 의미로 아줄레주는 성인(聖人)을 표현하며 우리가 기억해야 할 사람이라는 은유적 표현이다. 작가는 기회가 된다면 동두천 보산동에 오래 머물면서 우리가 잊고 있었던, 또 잊히려는 사람들을 더 크게 그려보고 싶다는 말과 함께 한국을 떠났다. 우리가 미처 생각지 못한 부분을 그라피티 아트를 통해 세상 밖으로 나오게 한 작품들이다. 전시장에 찾아가서 봐야 하는 작품이 아니라 거리에서 내 삶에 그대로 전달된다는 게 그라피티 아트의 매력이다.

스위츠 작가는 그라피티 아트를 시작하기 전에 전통적인 회화로 작업해왔다. 그러나 캔버스로 제작한 작품은 공간에 대한 제한으로 화랑에서만 전시할 수 있다는 것이 답답했다고 한다. 우리에게 익숙한 미술 전시방식은 일정한 공간에 캔버스 작품을 전시하는 것이 전부였다. 그것도 입장료를 지불하거나 작품을 사주어야 한다는 무언의 압력을 견디면서 말이다. 작가 입장에서는 자신의 작품을 더 많은 사람에게 보여주고 공감하기를 원하지만, 사회적 제도는 작가의 의도와는 상관없이 정해진 규칙을 따라야 하기 때문이다. 그래서 공간이 허락한다면 누구나 쉽게 작품을 접할 수 있는 그라피티 아트의 매력을 십분 활용하였다. 처음에는 누구도 말하지 않는 구석진 다리 밑, 골목길, 공장 가림막 등에 작품을 그렸다고 한다. 다소 불법적인 행동의 작품제작이기에 'Swiz'라는 태그 네임을 사용하기 시작하였고 사람들이 자기 작품을 SNS에 올리면서 명성을 얻게 되었다. 작가는 지금도 상업적인 화랑에서는 본명을 사용하고, 공공미술과 그라피티 아트 작품에는 태그 네임을 사용하고 있다. 자신을 그라피티를 차용한 현대미술 작가라고 소개하며, 많은 현대미술 작가들이 자신과 같은 방식으로 작품을 홍보하고 있다고 하였다. 국내에서도 몇몇 작가들은 게릴라 전시라는 이름으로 세상에 작품을 소개하고 사람들의 반응을 살펴본다. 부정할 수 없이 그라피티 아트만의 방식이 사회 제도를 우회하는 전략으로 사용되는 것이다. 프랑스 현실도 우리와 별

반 다르지 않으며 작가는 지속적인 외부전시('Outside Show'라고 표현했다)를 통해 자신을 세상에 알렸고 최근에는 자신과 같은 작품을 가리켜 '벽화 예술(Mural Art)'이라는 단어로 혼용하기도 한다. 본인 스스로는 'Graffiti Art', 'Street Art', 'Mural Art', 'Urban Art' 등 지칭하는 말은 다르지만, '공공'의 미술이라는 점만 잊지 않았으면 한다고 하였다.

　　동두천에서의 작업은 캔버스 작업의 연장으로 다양한 각도에서 도시를 바라볼 때 일어나는 '잔상'을 표현했다. 도시는 많은 직선과 각도로 이루어진 집합체이며, 보산동 골목길은 직선과 각도가 뒤섞인 흥미로운 공간이라고 했다. 현장을 스케치할 때 긴 막대기를 구해서 여기저기 각도를 재는 모습도 작가보다는 건축가를 연상시켰다. 건물 벽을 가득 채운 선들은 복잡한 보산동 골목길인 동시에 다양한 시선으로 본 도시의 풍경이다. 함께 입국한 스위츠의 부인도 미술가인데, 황량한 보산동 지하철 교각 기둥에 남편 작품과 비슷하지만 다른 작품을 남겨주었다. 지하철 교각 인근 상점 아주머니는 '남자도 힘든 큰 그림을 그리는 것이 기특하다며' 쉴 곳을 제공하기도 하였다. 주변 상인들 입장에서는 어둡고 칙칙한 지하철 교각 하부에 밝은 그림이 생겨난 것만으로도 즐거운 일이라며 밤에도 좋은 그림을 볼 수 있게 하겠다고 다시금 시청으로 달려갔다. 지금은 어둡고 무서운 동네가 아니라 밝고 즐거운 동네가 된 계기가 된 일이다. 공공미술의 매력은 작품이 유명한 작가의 작품이라서가 아니라 내 생활에 들어오면서 알고, 가꾸고, 함께 한다는 점에 있다. 그저 무관심하게 지나칠 수 있었던 것들이 이제는 내 삶에서 좋은 에너지로 변화하고 그 변화를 즐길 줄 알게 해주는 것이 공공의 미술일 것이다.

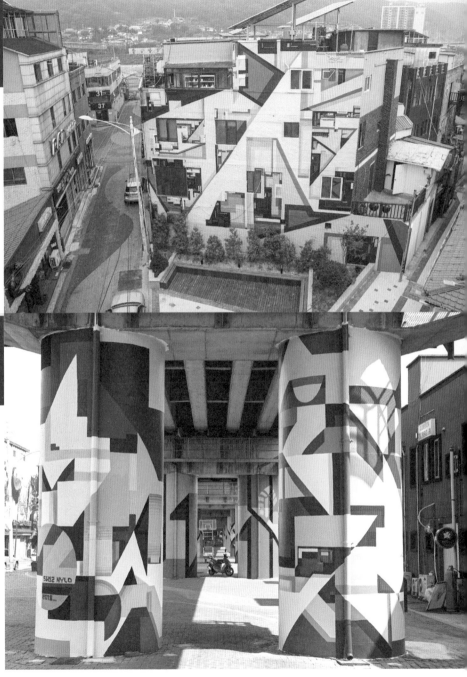

〈그림 22〉
2018 동두천 K-Rock
빌리지 그라피티 아트.
Swiz. ⓒNico.

〈그림 23〉
2018 동두천 K-Rock
빌리지 그라피티 아트.
Swiz, NYLO . ⓒNico.

'착시(錯視)', '착각(錯覺)'은 어떠한 사물에 대한 고정된 생각과 맞지 않을 때 발생한다. 대상이 글자이거나 이미지이거나 혹은 사람일 수도 있다. 문제는 대상을 바라보는 주관적인 생각이 어떠한 기준을 갖고 있느냐이다. 지하철 철길을 버티기 위해 세워진 교각 기둥은 보산동을 양분하는 상권의 경계선이었다. 교각 기둥을 중심으로 클럽과 음식점이 절묘하게 나누어져 있다. 이탈리아 작가 조이스는 일부러 이렇게 도시계획을 한 것인지 물어보았다. 동두천 도시형성에 대한 역사적 자료를 보면, 지하철이 생기기 이전에는 국가철도로 '뚝방길'이라 표현되는 철길이 놓여있었다. 낮은 철길이 가로지르고, 철길 주변에 상가들이 옹기종기 모여 있었으며 현대화된 도시계획에 따라 자유로운 왕래를 위한 지중 교각이 설치되었다. 그러나 아이러니하게도 자유롭게 왕래하려던 의도와는 다르게 양쪽 상인들은 첨예하게 대립하고 있다.

보산동에는 2개의 상인연합회가 존재한다. 양쪽 상인연합회는 서로 다른 업종, 즉 내국인 출입 가능과 금지라는 기준으로 분리된다. 대립 요인은 외국인만을 위한 상점으로 인해 한국인이 찾아오지 않는다는 주장과 한국인이 오면 외국인이 오지 않는다는 반대되는 주장 때문이다. 제삼자의 시선으로 본다면 한국인, 외국인 가릴 것 없이 사람이 오지 않는 게 문제인데 그렇듯 누군가를 탓하면 좀 마음이 편해질지는 모르겠다. 작가 관점에서는 누가 어떻게 오는 문제라기보다 그저 단절된 도시 현상을 해결할 수 있는 그림이라면 어떨까, 하는 제안에서 출발하였다. 보산동을 가로지르는 교각은 우리의 '착시'와 '착각'이었던 것이다. 뚝방길로 불리던 철길이 있을 당시 상인들은 자유롭게 오가고 삶을 공유하고 있었다. 하지만, 철길이 없어진 지금은 자유로운 왕래보다는 서로의 이해타산적인 논리만 남아 단절되었고, 덩그러니 남은 교각이 양쪽의 경계선을 확실하게 구분하고 있을 뿐이었다.

조이스는 교각을 철거하지 못할 거라면, 자신의 작품을 통해 연결할 수 있지 않을까 하는 기대가 있었다. 작품은 교각을 중심으로 중앙, 오른쪽, 왼쪽에서 보는 시각에

따라 글자와 단어가 나타난다. 작가의 치밀한 수학적 계산으로 만들어진 작품으로 A부터 Z까지의 알파벳이 드러난다. 작품을 온전하게 감상하려면 교각을 중심으로 이쪽 저쪽으로 움직여야 한다. 이탈리아 베네치아를 중심으로 그라피티와 수학 계산을 이용한 조각, 회화 작업을 하는 작가는 45도 각도의 선과 90도의 수직선, 그리고 180도 수평선이 교차하며 만들어내는 입체를 이용하여 여러 방향에서 오는 착시를 즐겨 사용한다. 동두천 교각 기둥은 원형으로 만들어진 콘크리트 면을 이용하여 약간의 방향 만으로도 입체를 느끼게 하며, 미세한 색조는 입체를 더 극대화하는 요소로 활용된다.

보산동 주민들이 얼마나 작품에 관심이 있을지는 모르나 한 번이라도 글자를 찾기 위해 이쪽과 저쪽을 기웃거리다 보면 서로 대화할 수 있는 핑곗거리가 생기지 않겠냐는 것이다. 바람대로 양쪽 상인들의 사이가 급격하게 좋아지진 않았다. 하지만 그림이 그려지는 동안 양쪽 사람들의 관심이 폭증한 것은 사실이다. 작품의 영향인지는 몰라도 1년 뒤 보산동의 상인연합회는 2개에서 1개의 단일 연합회로 통합되었다. '보산동 관광 활성화와 주민 상생'이라는 원대한 목표를 가지고 사람이 찾아오는 동네로 만들자며 성대한 문을 열었다. 2019년 동두천 보산동 거리 환경 정비사업을 통해 보산동은 외국인, 한국인 구분 없이 모든 사람을 위한 환경 정비 사업을 추진하게 된다. 조이스의 작품은 보산동 주민들에 의해 <만남의 기둥>이라는 제목으로 주민자치위원회 행사장으로 사용되었다. 작가가 의도해서 작품 제목을 정하고 가지 않은 것은 아닌데, 아직도 <만남의 기둥>이라는 다소 순수한 제목으로 남겨져 있다.

안토니는 개인적인 일로 한국에 방문하게 되었다. 한국 그라피티 아트를 검색하다가 동두천 보산동을 알게 되었다고 한다. 작가는 여러 작가와 관계자들을 수소문하여 동두천 보산동에 찾아오게 되었다. 작품을 그릴 수 있는 장소만 준다면 제작비용과 재료는 스스로 준비하겠다며, 동두천에 작품을 남기게 해달라고 부탁하였다. 당혹스

러우면서도 즐거웠다. 동두천 보산동이 이렇게 매력적인 도시였던가 싶었다. 작가 말로는 세계 곳곳 도시마다 그라피티 아트가 모이는 '스팟(Spot)'이 존재하는데, 한국 그라피티 아트의 스팟이 동두천이라고 했다. 2015년부터 꾸준하게 SNS를 통해 그라피티 아트를 소개하고 올린 결과물이라고 생각했다.

그의 작업은 아이스크림 같다. 아이스크림 위에 올린 초콜릿 토핑과도 같고, 젤리 같기도 하다. 작가 스스로도 작품을 보고 달콤한 느낌을 받으면 성공이라고 했는데, 도시의 딱딱한 건물을 부드럽고 달콤하게 만드는 작업이라고 설명했다. 오래된 건물의 어둡고 칙칙한 외벽이 달콤하고 화려하게 변했다. 우연인지 필연인지 몰라도 건물에는 달달한 디저트와 커피를 파는 상점이 들어왔다. 작가가 떠나고 우연한 기회에 스페인에서 벌어진 대규모 음악축제가 뉴스에 소개되었다. 무대 배경이 익숙한 이미지라서 검색하게 되었는데 그의 작품이었다. 그는 스페인을 대표하는 패션 아티스트 겸 그라피티 아트 작가로 옷과 그림으로 세상에 달콤함을 전파하고 있었다. 운이 좋게도 동두천은 그의 달콤함을 미리 선물 받았으며 매년 다양한 국가에서 동두천 보산동에서 그라피티 아트를 하고 싶다는 작가들의 문의가 들어오고 있다. 언젠가는 보산동이 전 세계 그라피티 아트 작가들의 공공 캔버스가 될 날이 올 것 같다.

〈그림 24〉
2018 동두천 K-Rock
빌리지 그라피티 아트.
Swiz, NYLO . ⓒNico.

2018년도 동두천 보산동에는 전혀 예상하지 못한 현상들이 일어나기 시작한다. 동남아 관광객이 보산동 그라피티 아트 투어를 하는가 하면 K-POP 가수들의 힙합 뮤직비디오 촬영장소로, 드라마 세트로, 패션 브랜드 촬영장소로도 사용되었다. 주민들은 매주 찾아오는 신기한 사람들을 통해 왜 자신들의 동네가 사람들의 관심을 받게 되었는지 추적하기 시작하였으며, 2015년 보잘것없던 그라피티 아트가 모이며 만들어진 현상이라는 것에 놀라워하였다. 세상일은 모른다고 했던가. 미군들도 거리 곳곳에 그려진 대형 그라피티 아트 작품 앞에서 사진을 찍으며 지나는 사람들에게 'Welcome to Graffiti Village'라는 인사를 건네기 바빴다. 동두천에 처음 배치받은 미군 신병들을 위한 관광코스로 그라피티 아트를 소개하기도 하였으며, 주민들은 자기 건물에 그려진 그림을 소개하는 진풍경이 벌어졌다. 보산동이 다른 개발도시처럼 모든 흔적을 밀어내고 현대적이고 깔끔한 환경으로 변화하였다면 지금의 현상이 가능했을까. 편리를 위해 필요한 부분을 고치고 불필요한 부분을 없애는 것은 맞다. 그렇다고 무분별하게 없애는 것만이 정답은 아니라는 것을 보산동을 통해 깨달았으면 한다. 2019년도 보산동은 정말 환골탈태(換骨奪胎)의 모습으로 변화한다. 이제 더는 냄새나고 불편한 동네가 아닌 손님을 초대할 수 있는 모습으로 바뀌어 갔다.

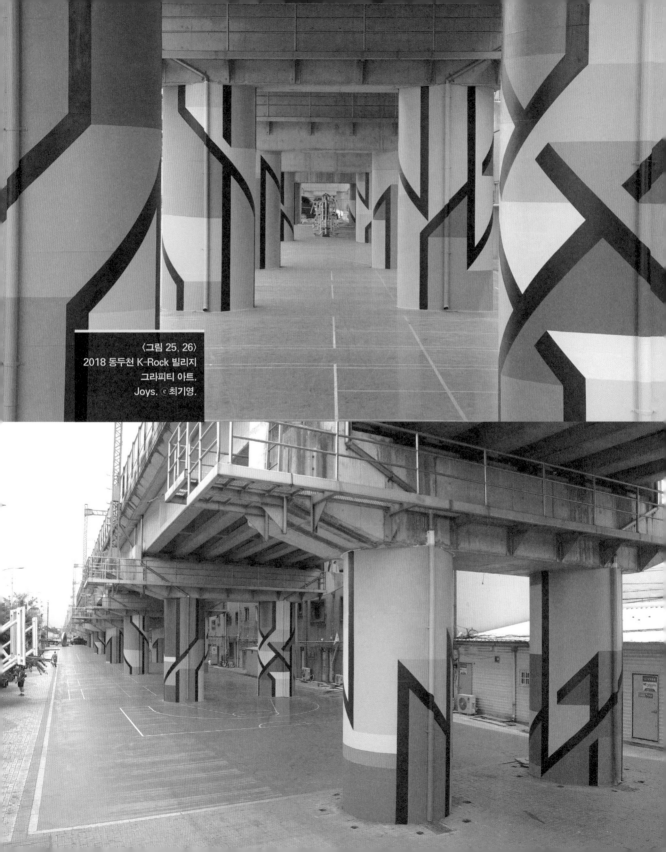

〈그림 25, 26〉
2018 동두천 K-Rock 빌리지
그라피티 아트.
Joys. ⓒ최기영.

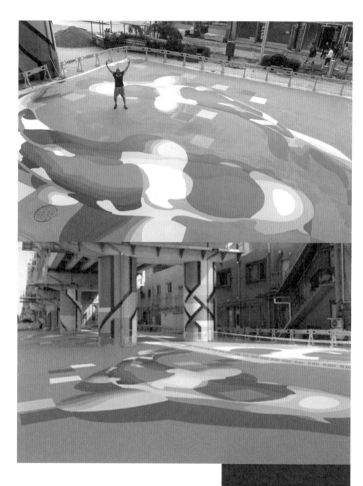

〈그림 27, 28〉
2019 동두천 K-Rock 빌리지
그라피티 아트.
Storm C. ⓒ최기영.

어느덧 4년이라는 시간 동안 보산동 그라피티 아트를 기획하고 실행해왔다. 처음의 냉소적이고 불편했던 시간은 밝고 온화하게 변화하였다. 더는 거리의 낙서라는 인식도 없어졌다. 적어도 보산동에는 그라피티 아트가 낙서가 아닌 복덩어리이다. 공공미술이 도시환경을 변화시키는 현상은 1990년대 말 세계 여러 도시의 사례로 확인되었다. 건축, 디자인, 조경을 이용한 직접적인 환경변화와 조각, 설치, 미디어를 통한 간접적인 경관 변화가 있었다. 2000년대에 시작된 그라피티 아트는 도시환경을 개선하자는 의미에서의 공공미술은 아니었다. 단지 그라피티 아트가 거리에서 시작되었고, 거리에서 존재할 때 가치를 인정 받는 예술 행위이기 때문이었고 그라피티 아트가 그려진 공간은 경관 환경으로 충분한 가치를 평가받았으며 대중적으로도 일정한 성공을 거두게 된다.

한국의 작은 도시 동두천은 그라피티 아트를 통해 도시 이미지가 변화한 사례이다. 특히나 보산동은 그라피티 아트가 아니었으면 아직도 양키동네, 무서운 동네, 한국인 출입 통제구역이라는 이미지만 남았을 것이다. 2019년에는 경기도, 동두천시, 경기문화재단이 '동두천 보산동 외국인관광특구 환경개선 사업'이라는 이름으로 지역 주제를 활용한 문화관광 개선사업을 시작하게 된다. 이전의 다소 소모적인 개발 사업에서 벗어나 문화 콘텐츠를 활용한 도시환경사업을 추구한다는 것이 특징이다. 그라피티 아트 작가 선정에 있어서도 도시환경과 작품 감상 방식에서 작품을 더 잘 활용하고 즐길 수 있는 방안으로 접근하였다.

덴마크 출신의 크리스티안 스톰(Christain Storm)은 14살에 처음으로 그라피티 아트를 시작하였으며, 25년간 유럽을 중심으로 활동하였다. 그는 픽셀패턴(Legendary)이라는 기법으로 평면을 입체로 보이게 하는 시각적 효과를 만들어낸 작가이다. 유럽과 미국에서는 버려진 농구코트, 운동장, 공간 등을 그라피티 아트로 개선하는 '코트 프

68

그라피티와 공공의 적
Beyond Graffiti Art &
Public Art

로젝트(Court Project)'가 성행하고 있다. 스톰은 유럽에서 진행한 코트 프로젝트의 참여 작가로 한국에서는 생소한 작품을 소개하게 된다. 코트 프로젝트는 단순하게 바닥에 화려한 그림을 그리는 작업에 머무르지 않고, 오래 지속 가능한 첨단 도장공법을 사용하는 것이 특징이다. 일반적으로 바닥 면을 고르게 닦은 후 스케치에 따라 색을 입히는 작업이 아니라 바닥 면에 기초 도장작업과 평탄작업을 한 후 방수도료를 사용하여 기초 도장을 진행한다. 그 후 작품도안으로 색상 작업을 하고 중간단계 마감 코팅을 한다. 마무리로 발수 코팅과 자외선 코팅작업으로 견고성을 갖게 하는 것이다. 외국 페인트 회사들은 그라피티 아트와 벽화에 사용되는 특수한 페인트를 개발하고 장시간 색의 박락 없이 지속 가능한 도료들을 앞서서 개발하고 있다. 그러나 아직 국내에서는 외부용 페인트로만 벽화작업을 하기에 1~2년 후 벽화가 흉물로 변하는 모습을 보게 된다. 작가 요구대로 비용 부담을 안고 원하는 방식으로 작품을 제작하기 시작하였다. 여러 가지 복잡한 과정을 거쳐 만들어진 작품은 기존에 보았던 바닥 그림이 아니었다. 견고할 뿐 아니라 시간이 지나도 색이 변하지 않았다. 작가는 공공미술을 단순한 이벤트가 아니라 건축같이 오랜 시간 사람들이 이용하는 공공시설이라는 생각으로 접근해야만 한다고 하였다. 어쩌면 우리의 공공미술은 전시장 작품을 그대로 밖으로 노출하는 것에 멈추어 있는지도 모른다. 작품이 외부로 나올 때는 외부 환경을 고려해야 하는데 말이다.

　　작품에 등장하는 '비단잉어'에는 '사랑', '성공', '희망'이라는 의미가 있다. 동두천 보산동을 찾는 사람들에게 긍정적인 메시지를 전달하기 위해 사용되었으며, 바닥을 이용한 작품제작 방식은 사용자가 없었던 농구코트와 교각 하부 공간에 아이들이 뛰어놀 수 있는 '놀이터'를 제공할 목적이었다. 아이들이 편안하게 놀 수 있도록 공간을 밝은 색상으로 선택하였으며 낙서를 해도 비가 오면 자연스럽게 지워지도록 하였다. 자신의 비단잉어 위에 누군가의 눈동자, 물고기 비늘, 천진난만한 낙서 등이 가득 채

워진다면, 버려졌던 공간이 작품을 통해 새롭게 태어난 것이라고 말했다.

동두천 그라피티 아트 프로젝트의 암묵적인 룰이었던 격년 해외작가 초대와 한국 작가의 작품 제작 방식에 조금 변화를 주었다. 한국 대표작가와 외국 대표작가가 함께 작업하는 방식을 채택하였다. JinsBH(최진현)은 '한글' 그라피티 아트를 창조한 작가로 독자적인 문자를 가진 아시아 국가 작가들의 롤모델이기도 하다. 작가 간의 협업과 공동 작업은 현대미술, 특히나 공공미술에서는 빈번하게 이루어지는 프로젝트 방식이었다. 미술에서 공동 작업은 흔히 한 작가의 주제 혹은 개념을 서로 이해하고 각자의 방식으로 표현하는 것이 일반적이다. 하지만 그라피티 아트는 작가와 작가가 공동의 캔버스를 공유하고 서로의 스타일이 뒤섞이면서 만들어지는 전혀 다른 창작기법이다. 공동 캔버스라는 생소한 단어도 그들이 만들어낸 미술용어이다.

JinsBH(최진현)은 2015년 동두천 그라피티 아트에 처음으로 참여한 작가로, 4년 만에 찾아온 보산동은 충격이었다고 고백하였다. 이전에는 작품제작에 관심도 없던 사람들의 따뜻한 말과 그라피티 아트를 보러 찾아오는 가족 단위 방문객 그리고 깨끗하게 정리된 거리 등 모든 것이 달라졌다고 하였다. 단 하나, 그라피티 아트가 참 잘 어울리는 도시라는 것만 빼고는 말이다. 2015년에 비해 달라진 동네 모습에 작품도 바뀐 장소에 적합한 방식으로 제작하기로 하였다. '한글' 문자에 2019년 이탈리아 조이스의 작품과 연결되는 입체 패턴을 대입해 제작하였으며, 함께 참여한 스톰의 색상을 연결하는 방식으로 진행되었다. 매주 주말이면 아프리카 사람들이 모이면서 자연스럽게 그들만의 만남의 장소로 랜드마크가 형성되었다. 이 시기 동두천 보산동 교각에는 어두운 밤거리를 밝게 비추어주는 조명이 설치되기 시작하였는데 조명 테스트 기간에 많은 주민이 옹기종기 모여 무더운 여름의 열기를 식힐 수 있는 장소로 주목받았다.

그라피티 아트 공공미술 작업과 더불어 거리 환경을 개선하는 방안으로 경관구조

물 공용쉼터(UBO: Unidentified Building Object), 플랜트(화분형 의자), 가로등 기능 파라솔, '거리안전(CPTED: Crime Prevention Through Environmental Design) 환경디자인' 셉테드를 적용하였다. 이는 범죄자의 범행 의지가 꺾이도록 도시환경을 바꿔 범죄율을 낮추려는 도시디자인기법이다. 어두운 거리를 환하게 밝혀 범죄를 예방하고 많은 사람이 안전하게 걸을 수 있는 거리를 만들고자 한 것이다. 보산동 교각 아래는 어둡고 휑한 거리로 인해 보행자 사고가 종종 발생했다. 경관구조물은 야간조명의 기능뿐만 아니라 창의적인 디자인으로 미적 요소를 갖는다. 건물과 도로 등 시설과 조화를 이루며 도시 미관을 향상시키고 다시 찾고 싶은 거리로 탈바꿈시켰다. 경관조명은 화분과 벤치가 되고 파라솔이 되어 주민들에게 어둡고 피하고 싶었던 장소를 사람이 모이는 장소로 바꿔놓았다.

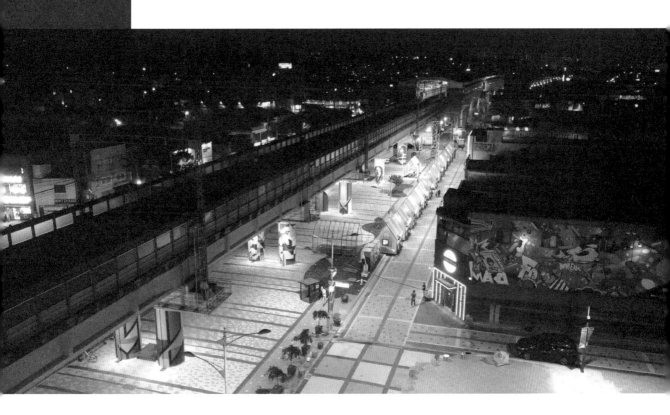

〈그림 29〉
동두천 보산동 거리 환경
개선사업 ⓒTJ.Choe.

4년간의 긴 여정을 통해 그라피티 아트가 동두천에 변화를 가져온 요소임을 부인할 수 없는 결과들이 거리 곳곳에 하나둘씩 채워지게 되었다. 주민들의 일상을 변화시켰으며 외부 사람들의 인식을 긍정적으로 변화시켰다. 그라피티 아트가 공공미술로 도시 변화를 이룬 것이라고 단정 지을 수는 없지만, 현재 보산동 주민들은 그라피티 아트가 환경을 변화시켰다는 것을 의심하지 않는다. 2021년 필자는 동두천 보산동에 또 다른 그라피티 아트를 기획했다. 더 많은 건물과 더 많은 벽, 그리고 더 많은 사람이 즐길 수 있는 기획을 고민했다. 동두천이 갖는 역사적 의미가 그라피티 아트를 포용한 것일 수도 있고, 그라피티 아트라는 특정한 장르가 동두천에 이식된 것일 수도 있다. 둘 중 무엇이라도 지금의 가치를 인정하고 가꾸려는 보산동 사람들이 없었다면, 지금의 모습을 유지할 수 없었을 것이다. 많이 그리고 남기는 것이 문제가 아니라 얼마나 꾸준하게 유지하고 인정하는가의 문제일 것이다.

　　한 상인은 보산동도 서울 홍대나, 이태원처럼 젠트리피케이션(Gentrification)을 걱정해야 하는 것 아니냐고 하지만, 글쎄. 인근 부동산 이야기로 그라피티 아트가 그려진 건물 매매가격이 인근보다 비싸다고는 하지만 누가 웃돈을 주고 거래한 것도 아니고 그라피티 아트 작가들이 작품가격을 정해서 알려준 적도 없다. 새로운 것에 관심이 높아지면서 나타나는 일시적인 현상이라고 한다. 자신은 없다. 만약 세계적인 그라피티 아트 작가들이 보산동에 무차별 폭격으로 작품을 남기고, 그래서 작품을 보러 오는 사람들이 폭주하고, 그 사람들로 인해 상권이 급성장한다면 가능할 것이다. 이런 일들이 가능하기 위해서는 중요한 두 가지가 존속되어야 할 것이다. 그라피티 아트 작품을 보존해야 하는 문제와 공공기관의 꾸준한 투자다. 그라피티 아트 특성상 보존은 중요한 문제가 아니다. 그들에게 작품은 거리에서 태어나고 사라지는 것이 당연하다. 그래서 없어지면 새로운 작가가 본래 작품을 덮고 새로 창작한다. 공공기관의 꾸준한 투자는 정책 결정권자의 결정에 따라 얼마든지 변경될 수 있다. 적어도 4년간 꾸준한 투자는 가능하였다. 하지만 내년 혹은 내후년에는 알 수 없는 문제이다.

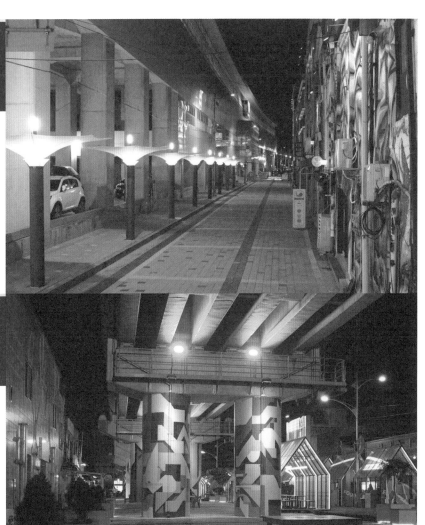

〈그림 30〉
동두천 보산동 거리 환경
개선사업
ⓒTJ.Choe.

〈그림 31〉
동두천 보산동 거리 환경
개선사업
ⓒTJ.Choe.

평택과 동두천은
무엇이 다른가요?
(평택)

필자가 생각해도 기지촌이라고 불리는 장소와 인연이 많은 것 같다. 동두천 그라피티 아트를 진행하고 있을 때 평택시청으로부터 연락을 받게 되었다. 평택에도 미군 부대 인근 신장동이라는 곳이 있는데, 그라피티 아트가 가능한지에 대한 문의였다. 이때까지만 해도 누가 준 사명은 아니지만 공공이 허락해 주는 벽만 있다면 그라피티 아트 전선을 확장하고 싶은 욕심이 컸다. 평택은 동두천 보산동 상권 붕괴의 원인 도시이기도 해서 시간을 내서라도 보고 싶었다.

늦은 가을 처음 신장동에 도착하였다. 첫인상은 동두천보다 조금 발전한 모습의 미군 기지촌이라는 생각과 의외로 사람이 없다는 것이었다. 동두천 미군들이 평택으로 갔다는데 그 많은 미군은 어디로 사라진 것인가? 사실 미군들이 평택으로 간 것은 맞다. 단지, 그들만의 도시를 만들어 새롭게 이주했다는 것을 생각하지 못했다. 신장동도 보산동과 마찬가지로 많던 미군들이 새롭게 조성된 현대식 미군기지로 이전하여 상권이 붕괴하고 있었던 것이다. 평택시청 관계자는 그라피티 아트가 동두천 상권의 붕괴를 문화로 바꾸고 있다는 소식을 듣고 평택에서도 가능하지 않을까 하는 기대감으로 연락

하게 된 것이라 하였다. 맡은 바 임무를 위해 동네 곳곳을 돌아다니고 그라피티 아트와의 연관성을 찾아 헤맸다. 결과는 너무 깨끗하고 얌전한 동네라는 결론을 얻게 되었다.

주변 인터뷰를 통해 얻은 생소한 정보 중 하나가 의외였다. 상인의 말로는 '동두천과 평택은 엄연히 다른 기지촌'이라는 것이다. 도대체 '기지촌'이 달라야 얼마나 다르다고 정색을 하면서 이야기하는지 이해할 수 없었다. 그런데 달랐다. 정말 너무나 달랐다. 동두천은 전투부대원이 대부분인 젊은 군인들과 사병들이 중심이라면, 평택 신장동은 공군 장교와 전문 인력이 배치된 곳이었다. 가족 중심으로 한국에 와서 복무하고 있는 사람들이 대부분이라 유흥을 즐기는 사람들보다는 여가를 즐기는 사람들이 많았다. 상점들도 클럽보다는 바(Bar), 술집보다는 레스토랑, 작은 슈퍼보다는 대형 마켓들이 차지하고 있었으며, 비교적 점잖은 단어의 영어를 사용하는 모습이 보였다. 사람이 다르니 장사하는 형태나 언어도 차이가 있었을 것이다. 과거 기지촌이 형성된 모습은 대소동이 하였지만, 현재 주둔하고 있는 미군들이 차이를 만들어냈다.

평택에는 두 개의 미군 기지가 있다. 팽성읍 안정리에 있는 육군 중심의 '캠프 험프리스(Camp Humphreys)'와 송탄에 있는 '오산공군기지(Osan Air Base)'이다. 평택시민들은 1952년부터 지금까지 미군기지와 함께 살아왔다. 한국전쟁 중 건설된 미군기지는 평택 현대사에 중요한 의미를 지닌다. 농경 중심지이던 평택에 형성된 기지는 평택의 과거와 현재, 미래를 모두 포함하고 있다. 한국전쟁 이후 미군기지 확충으로 일자리를 찾아 평택에 정착한 피난민과 전국에서 모여든 다양한 사람들로 인구가 증가했다. 미군기지와 관련된 여러 직종과 유흥업이 번창하면서 1960년대부터 1990년대 초반까지 평택경제의 큰 비중을 차지했다. 그러나 경제의 그늘 또한 커서 기지촌이라는 불편한 오명 속에 주권과 인권이 무시되고 고유한 문화와 환경이 훼손되는 희생도 있었다. 현재 미군 재배치 전략으로 기지가 확장되고 병력이 증가하는 등 평택 속에 또 다른 평택, 군사도시가 들어서고 있다.

오산공군기지(Osan Air Base)

송탄 신장동에 있는 오산공군기지(Osan Air Base)는 1951년 2월 7일 '총검의 전투(Battle of Hill)'가 일어났던 곳이다. 그해 11월 미국은 한국에 전투지원단을 지원하는 공군부대 주둔지로 평택군 송탄면, 서탄면 진위천 들판에 인접한 야리·적봉리·신야리 일대를 지정했다. 그들은 이곳을 '오산리(Osan-Ni)'라 했고 기지 이름을 '오산리 AB(Osan-Ni AB)'로 명했다. 행정구역상 오산과 무관한 곳에 '오산리'라는 기지 이름이 명명된 것은 이 지역이 1945년 미군이 제작한 군사지도의 도로명 오산리(Osan-ni) 지도 속에 포함되었기 때문이다. 이 지도는 일제강점기에 조선총독부가 1914년 측량하고 1921년 발행한 1:50,000 지도인데 미군 측이 그대로 사용하면서 생긴 오류다. 1952년 초 한국과 미국은 K-55 기지를 건설하기 위해 강제로 주민들을 이주시키고 그해 7월부터 미 공병대와 한국인 노무자들을 투입해 두 달 반 만에 2,740m의 비행장 활주로를 완성했다. 같은 해 11월 18일 전투폭격비행단과 그 비행단의 f-51 전투비행 중대를 비롯한 두

개 중대가 배치되고 그 부대는 이후 f-86으로 전환됐다. 1952년 11월 본격적으로 미 공군기지가 운용되면서 서탄면 적봉리에 있던 부대 정문을 현재 위치인 송탄면 신장 동으로 옮겼다. 1953년 6월 휴전협정이 맺어지고 그해 10월 한국과 미국은 '한미상호 방위조약'을 체결해 미군이 계속 한국에 주둔하도록 하는 법적 근거를 마련했다. 이후 1954년 1월 '항공전술본부'가 재배치됨으로써 한국 내 미국 공군의 주된 허브기지가 됐다. 이때부터 부대 정문을 중심으로 미군들을 상대로 한 상점과 위락시설이 밀집한 기지촌이 본격적으로 형성되기 시작했다. 1956년 9월 공식 명칭을 '오산리 AB(Osan-Ni AB)'에서 지금 사용하고 있는 '오산 AB(Osan AB)'로 했다. 이후 1990년대 초반까지 송탄 경제는 미군 부대를 중심으로 성장했다.

〈그림 33〉
2017 평택 오산공군기지
정문. ⓒ최기영.

1952년 통문이 설치된 적봉리와 서정동 사거리 일대, 현재 미군기지 정문이 있는 신장동 제역동(일명 지골) 일대에는 기지촌이 형성되었다. 6.25 전쟁 직후 기지촌은 풍부한 일거리에 상업 활동이 편리한 지역이었고 먹거리도 풍부했다. 이에 따라 전쟁피난민과 빈농들, 돈과 먹거리, 일자리가 필요한 다양한 사람이 몰려들었다. 인구가 급증하면서 기지촌은 날로 확장되었다. 하천과 논밭 또는 참나무가 무성했던 산등성이에 불과했던 신장2동 송월동과 밀월동에도 주택과 상가, 시장이 형성되었으며 교통대가 있었던 숯 고개 아래 삼거리에도 일명 아침 장(송북시장)과 상가, 금융기관, 터미널 등이 자리 잡았다.

미군기지 정문에서 산등성이를 따라 사거리와 적봉리로 넘어가는 산등성이에는 군산 등에 정착했던 황해도 피난민들이 집단 이주하여 일명 '황해도촌(신창동)'을 형성했고, 그 옆으로는 미군기지 노무자 등 다양한 사람들이 복창동을 형성했다. 고덕면 당현리와 적봉리, 복창동이 갈라지는 지점의 사거리에도 상가와 민가들이 뒤섞였다. 형성 초기의 기지촌은 미군기지에서 나오는 종이상자, 나무로 된 과일상자와 같은 각종 물자로 지은 속칭 '하꼬방'들이 들어섰다. 서정동 신창마을과 복창동 언덕배기에는 땅굴을 파고 나뭇가지와 흙으로 마감한 '뗏막'이라고 불리던 막집들도 있었다. 다양한 사람들이 섞여 살다 보니 기지촌의 인심은 좋은 편이 아니었다. 절도나 상해 사건도 종종 발생했다. 또 잘못하여 화재라도 발생하면 순식간에 '하꼬방'들을 불태워버렸다. 하꼬방은 기지촌의 경제가 활성화되면서 제역동(제골, 지골) 일대 신장쇼핑몰 거리를 중심으로 점차 벽돌이나 콘크리트 건물로 바뀌었다. 뗏막과 하꼬방도 1970년대 새마을운동을 거치며 벽돌집으로 개선되었다. 이렇게 형성된 기지촌은 평택시의 다른 도시나 주변의 농촌지역과 구별되는 독특한 생활방식과 문화, 정체성을 갖게 되었다.

기지촌이 확장되면서 미군기지 정문 앞 제역동(신장1동)은 전통의 마을 경관을 잃었다. 농업을 생업 삼아 살아왔던 주민들은 서둘러 주택을 확장하여 임대업 등으로 전

환했고, 마을 공동 우물가에는 영천목욕탕과 여관이 들어섰다. 남산 터는 마을은 유지되었으나 주변 경관은 바뀌었다. 목천과 구장터 마을은 전통의 경관과 마을이 유지되었고 농업 위주의 경제활동이 계속되었지만 적봉리 일대의 주 경작지가 미군기지에 수용되면서 경제력이 크게 줄어들었고 미군기지 취직에도 부정적인데다 활주로 시작 지점에 마을이 위치하여 비행기 소음에 시달리게 되었다. 그럼에도 기지촌의 인구는 급격하게 증가했다. 한가한 농촌지역에 불과했던 신장동과 신창동, 복창동, 사거리 등은 인구 밀집 지역으로 탈바꿈했으며 매년 수해로 큰 피해를 입었던 중앙국제시장 일대는 1970년대 초 복개되어 상설시장으로 바뀌었다. 미군기지가 주둔하기 전 인구증가가 미미했던 송탄면의 인구는 미군 주둔 후 급격하게 증가하여 1961년에는 34,470명으로 상승했다. 1964년에는 4만 명을 넘겼으며 1974년에는 55,363명으로 늘어났다. 인구는 급격하게 증가했지만, 도시기반시설은 매우 열악했다. 신장동 큰 길이 지나는 곳에는 철도건널목이 있어 위험했고 1970년대까지만 해도 비포장이어서 비만 내리면 질퍽거렸다. 1971년 송탄읍에서는 증가하는 인구에 대비하고 원활한 교통을 위해 '철도횡단 파선교'를 건설하기로 했다.

1970년대 새마을운동은 신장동 기지촌에 많은 변화를 가져왔다. 특히 1972년부터 시작된 '기지촌 정화사업'은 신장동 기지촌의 변화에 큰 영향을 끼쳤다. 정부는 서울지검 수원지청의 주도로 기지촌 정화위원회를 조직하고 6,331만 원의 예산을 편성하여 도로 및 뒷골목 포장, 주택개량, 하수도시설, 등 환경 정화사업을 시행했다. 동두천 보산동도 이 시기에 도시정비사업의 대상이었다. 지금 보산동의 거리 모습도 이때 조성되었다. 평택과 동두천은 미군 기지촌의 위생과 시설, 청결에 대한 미군들의 민원에 따라 상가들의 시설개선을 실행했다. 정부는 상가들이 시설개선을 하면 금융지원과 세금혜택을 주었는데 이로 인해 12개였던 미군 전용 클럽이 19개로 늘었으며 양철

이나 슬레이트 지붕에 열악한 환경이었던 기지촌의 클럽과 상가들의 환경이 크게 개선되었다.

신장쇼핑몰 일대는 1988년에 개최된 88서울올림픽을 계기로 현재와 같은 경관을 갖추기 시작했다. 1997년에는 관광특구로 지정되어 쇠퇴하는 기지촌의 활성화를 기대하게 했다. 1997년 8월에는 신장쇼핑몰이 조성되었다. 신장쇼핑몰 조성은 교통로의 상실로 인한 상업적 피해를 우려하는 목소리 가운데서도 기대감을 높였다. 그럼에도 9.11테러 이후 미군의 외출, 외박 제한, 김대중 정권 이후 오키나와와 필리핀 미군에 대한 무료 전세 항공기 제공 폐지, 한국의 경제발전 및 달러화의 가치하락 등 다양한 요인에 의한 경기침체는 여전했다. 더구나 기지촌 전성기를 경험한 계층의 노쇠화와 젊은 층의 이탈, 투자약화 등으로 어려움은 가중되었다. 이로 인해 기지촌 도시재생과 기지촌 상업의 활성화는 평택시의 가장 큰 과제가 되었다.

기지촌 상업의 약화는 국제중앙시장을 중심으로 형성된 한국인 중심의 상업 활동에도 나쁜 영향을 끼쳤다. 그러자 평택시와 국제중앙시장 상인회 등 상인조직들을 중심으로 국제중앙시장 활성화를 위한 노력이 전개되었다. 2012년 4월 국내 최초로 국제명소 전통시장 지정 및 9월부터 시작된 '헬로 나이트 마켓(Hello Night Market)' 야시장은 그 가운데 하나다. 국제중앙시장 상인회가 준비한 마켓에서는 다른 전통시장에서는 접할 수 없는 브라질, 멕시코, 필리핀 등 이국적 음식들을 판매하고 마술쇼 공연과 도자, 가죽공예 체험, 패션쇼, 음악공연 등 문화예술 프로그램을 진행하여 관광시장으로의 도약을 위해 노력했다. 2015년에는 평택시국제교류재단(이하 PIEF) 주관으로 송탄국제교류센터에서 '제2회 PIEF 플리마켓'을 열어 평택에 거주하고 있는 시민들과 외국인들이 함께 어우러지는 장을 만들었다. 2008년에는 신장1, 2동과 서정동 신창마을, 복창마을, 사거리마을을 포함한 신장지구 118만 2,091㎡가 도시재정비 촉진 지구로 지정되었다. 하지만 주민들의 이견과 사업성 결여로 2013년 1월 해제되었다.

2016년부터 신장동 도시재생활성화계획 용역을 실시하고 이를 토대로 2017년 신장동 신장쇼핑몰 일원을 국토부가 주관하는 도시재생 사업지구로 신청했다. 도시재생사업은 2013년 12월 시행된 「도시재생 활성화 및 지원에 관한 특별법」에 따른 사업으로, 각 시·군이 계획을 수립하고 경기도가 승인하며 국토부가 지원하는 방식의 사업이다. 2018년 11월에는 신장동 도시재생사업이 국토부의 승인을 받았고 같은 해 11월 12일 '신장 도시재생사업 추진협의회'를 구성했다. 평택시장을 의장으로 하는 추진협의회는 주민대표, 행정협의회 TF, 문화 기획, 상권 활성화, 공 점포 활용 등 도시재생 각계 전문가 29명으로 구성됐다. '신장 도시재생사업 추진협의회'의 슬로건은 '헬로 신장! FLY 55 평택에서 세계를 만나는 곳'이며 문화기지 조성, 일자리 창출, 지역관광기반조성, 안전한 우리 동네 등 총 4개 분야로 나눠 추진되었다. 구체적으로는 미군 철도 변 산책로 조성, 송탄역에서 신장 근린공원 간 약 800m 구간에 문화 및 엔터테인먼트 공간을 조성, 신장쇼핑몰 내 세계음식점 거리에 레시피 개발 지원 등 컨설팅 용역 실시, 신장 제1공영주차장 부지를 활용하여 소공연장 및 작은 도서관 등 생활 SOC(사회간접자본) 확충과 1층에 상생협력상가를 조성하는 도시재생 어울림 센터 구축 등을 내용으로 한다.

〈그림 34〉
평택 신장 쇼핑몰
그라피티 아트 Born Again.
Alex Senna. 2016.
ⓒTJ. Choe.

평택의 그라피티 아트 제안은 신장동 도시재생활성화계획의 일부인 신장쇼핑몰 개선의 준비단계로 시작되었다. 신장 쇼핑몰은 평택 기지촌의 상징과도 같은 건물로 과거 영광을 고스란히 보여준다. 2013년 화재로 상부 2개 층이 전소된 흔적이 남아있는데 상권 붕괴로 건물관리가 이루어지지 않아 흉물로 버티고 있던 건물이 화재로 더 흉흉한 모습을 보이고 있었다. 쇼핑몰 주변은 도시재생사업으로 민간에 의한 대규모 신축건물들이 조성되고 있었는데, 신장 쇼핑몰의 200명에 달하는 소유자 동의가 없어 신축건물 조성은 요원한 상황이었다. 기약 없는 신축건축물 조성을 기다리는 주민 입장에서는 어떻게든 거리 분위기를 해치는 건물을 해결해야 할 상황이었다. 평택시는 건물에 물리적 손상을 가하지 않는 범위 내에서 건물미관을 개선하는 방법으로 페인트칠을 선택하게 되었고, 동두천 사례를 통해 그라피티 아트가 적합한 대안으로 검토되었다.

마침 2016년 당시 동두천 그라피티 아트의 해외작가 선정을 위한 자료를 수집하고 있었으며 미국, 유럽, 남미, 아시아의 그라피티 아트가 각각의 고유성을 나타내고 있었고 대륙별 대표 작가들이 국제적인 활동을 시작하여 그라피티 아트가 공공미술의 새로운 대안으로 떠오르고 있었다. 남미국가 중 브라질은 그라피티 아트가 대중적으로 성공을 거둬 하나의 문화 트렌드로 자리 잡고 있었으며, 아이들의 장래희망 중 1위가 축구선수이고 2위가 그라피티 아트 작가일 정도로 그 위상이 높았다. 브라질 상파울루 빈민가를 중심으로 확산한 그라피티 아트는 낙서와 범죄자들의 영역 표시가 중심이었다. 2000년대 세계적인 주목을 받은 몇몇 브라질 작가들의 등장은 그라피티가 더는 거리의 낙서가 아니며 뛰어난 문화상품임을 인식하는 계기가 되었으며, 공공기관들은 앞다투어 대형 벽을 헌정하여 문화가치를 국가 경쟁력으로 탈바꿈하려는 적극적인 모습을 보여주었다.

〈그림 35〉
리스본, 포르투갈
OSGêmeos. 2011.
ⓒWikipedia 2021.

OSGêmeos(Otavio Pandolfo, Gustavo Pandolfo, Brazil, 1974~)는 브라질을 대표하는 그라피티 아트 작가로 활동하며, 자신들을 'Hip Hop Artist'로 소개한다. 쌍둥이 형제로 그라피티 아트, DJ, 작곡까지 활동 영역이 확장되어 있으며 그라피티 아트가 힙합 문화와 밀접하기에 제한적 예술 활동이라기보다 광범위한 대중문화, 즉 'Hip Hop Culture'로 바라보아야 한다고 말한다. 이들과 함께 활동하는 알렉스(Alex Senna)는 순수미술을 전공한 그라피티 아트 작가로 현대미술의 경계를 허물고 있다는 평가를 받고 있다. 2013년 마이애미 아트 바젤 'New Artist'로 초대되어 그라피티 아트의 현대미술로서의 가능성을 확인시켰으며, 브라질을 대표하는 작가로 소개되었다. 브라질 작가의 특징 중 하나는 초대형 작품에 능하다는 것이다. 지금은 많은 작가가 장비의 도움과 제작 방법의 개발로 능숙하게 초대형 작품들을 제작하고 있지만, 당시에는 소수의 몇몇 작가 특히나 브라질 작가들이 주로 초대형 작품을 그렸다. 평택 건물 규모를 본다면 브라질 작가의 도움이 절실하였다. 한국 작가의 교류를 위해 Sixcoin(정주영) 작가를 함께 배치하려는 의도도 있었다.

평택 신장 쇼핑몰 대상 작가로 생애 처음으로 한국에 입국한 알렉스(Alex Senna)는 매서운 겨울 날씨를 경험하고 생애 처음 '눈'을 경험한 작가로 기억된다. 동두천 건물은 대략 3층 정도 높이로 형성되었던 반면, 평택은 8층 높이였다. 눈으로 보는 것과 달리 실제 작업을 위해 건물에 올라가는 것은 많은 경험이 없다면 불가능한 작업이다. 눈앞의 평면에 이미지를 그리는 것은 화면 비율에 따라 돌발변수가 생기기도 하며, 때에 따라서는 벽면 외형에 따라 왜곡이 생기기도 한다. 작가는 이러한 고난도 작업을 너무도 능숙하게 진행하였다. 작가는 그림을 그릴 수 있는 장비와 사다리가 있다는 것이 너무 좋다고 하였다. 브라질의 대부분 작가가 건물 작품을 그릴 때 안전 밧줄 하나에 몸을 의지하고 매달려 작업한다는 것이었다. 장비를 사용하기에는 너무 비싸고, 장비가 오래되어 안전하지도 않다고 했다.

그의 작품은 흑백만으로 강렬함을 표현하는 것으로 유명하다. 선천적으로 색깔을 구분하지 못하는 색맹으로 그 신체적 단점을 오히려 장점으로 극대화한 예술가이다. 그는 흑백으로만 보이는 세상이 더욱 깊고 진하다고 말한다. 흑과 백은 다양한 인종, 종교, 문화, 경제 등 모든 경계를 허물어뜨리고 오로지 그 대상에만 집중하게 만드는 진실의 색이라는 것이다. 그는 작품이 그려지는 거리를 오가는 사람들에 집중했다. 그리고 그라피티 아트가 그려질 건물이 가진 이야기를 듣고 도안을 작성했다. 백색 바탕에 검은색 선으로 남녀가 정답게 바라보는 모습을 표현했는데 다양한 문화의 사람들이 어울려 사는 이 지역의 특성에 맞게 타인에 대한 배려와 사랑을 작품에 담고 싶었다고 한다. 형형색색의 조명과 간판 그리고 사람들이 오가는 거리에는 현대인의 바쁜 일상만이 존재하는 것 같아 아쉽다고 했다. 언제인가부터 우리는 중요한 무엇을 잃고 살아가는 사람들이 되었는지도 모르겠다며 신장동에서 가장 높고 넓은 면적을 차지하는 건물에서 작품이 따뜻한 감정을 찾아주는 장치가 되기를 희망하였다.

1년 후 한국 암웨이에서 후원하는 해외작가로 선정된 알렉스는 성남 오리초등학교에 또 다른 따뜻함을 전달하였다. 선정 배경에 평택 신장 쇼핑몰 작품이 중요한 대상이 되었으며, 자신이 한국과 인연이 깊은 사람이라고 좋아했던 기억이 난다. 일상에 익숙한 우리에게는 단편적인 모습을 제3의 눈으로 바라본 작품이었다. 작가에게 어릴 적 '학교'라는 존재는 항상 사람이 넘치고 아이들과 함께 뛰어놀던 장소였다. 지금도 브라질의 많은 아이가 수업이 끝난 시간 부모님과 함께 학교에서 시간을 보낸다고 한다. 하지만 한국의 '학교'는 정해진 수업이 끝나면 적막함마저 드는 장소로 변해 아이들도 없고 텅 빈 운동장만이 남겨진다고 했다. 간혹 방과 후 수업으로 남아있는 아이들이 부모님이 오기만을 기다리는 모습은 충격으로 다가왔다. 학교 건물 높은 벽면에 가득 채운 아이는 외롭게 그네를 타면서 부모님을 기다리는 모습을 담아내었다. 아이는 작가 본인의 모습이기도 하다.

한국을 다시 찾은 알렉스는 평택시에 신장 쇼핑 몰이 다시 지어지거나 리뉴얼을 한다면 꼭 아이들을 위한 공간을 만들어달라고 부탁하였다. 평택 작업을 하는 동안 학교 갈 시간에 한국인이 아닌 몇몇 아이들이 공터에서 놀고 있는 이유가 궁금해졌으며, 정규 교육과정에 포함되지 않아 교육에서 소외된 아이들에게 안식처가 될 공간이 필요하다는 생각 때문이었다. 신장동에는 많은 국적의 아이들이 있다. 모든 아이가 한국 교육제도 안에 포함되지는 않는다. 적어도 국제적 도시를 만들겠다고 하는 평택시라면 특수한 환경의 아이들을 잊어서는 안 된다. 작가는 지금도 종종 평택 신장 쇼핑몰에 대한 상황을 묻곤 한다. 자신의 작품이 없어져도 괜찮으니 꼭 그

아이들을 챙겼으면 좋겠다고 한다.

　평택 신장 쇼핑몰 그라피티 아트에 함께 참여한 한국 작가 Sixcoin(정주영)은 한국의 대표적인 스트리트 아티스트로 화려하고 귀여움 가득 한 캐릭터 그림으로 유명하다. 작품이 그려지는 공간의 거리, 건물, 사람들의 상황에 따라 여러 가지 옷과 행동을 연출한다. 이번 작품에는 친근한 도깨비 캐릭터를 그려 넣었는데 건물에 생동감을 주어서 즐거움을 주는 건물로 거듭나도록 했다. 현재 이곳은 연인들에게 잘 알려진 곳이 되었고 몇 편의 드라마 촬영 이후 신장시장을 상징하는 조형물이 되었다. 작품이 모든 사람을 만족시킬 수 없다는 것을 알고 있지만, 이 작품의 경우 특별한 소수의 사람을 만족시키지 못했을 때 발생한 일로 기억에 남는다.

　신장 쇼핑몰은 200명 넘는 소유권자가 있다. 그들은 건물의 공동 소유자인 동시에 입주민이기도 하다. 상권이 붕괴하고 대부분의 상인이 소유권은 남겨둔 채 건물을 하나 둘 떠나기 시작하였다. 작품을 그리기 위해서는 건물 입주자의 동의가 필수였는데, 소재를 알 수 없는 분들이 과반이었다. 우여곡절 끝에 45명의 동의를 받아 작업은 시작되었으며, 추후 50명의 동의를 얻게 되었다. 상인 동의를 위해 백방으로 연락한 상인 대표는 작품 덕분에 연락처를 갱신하셨다고 종종 너스레를 떠시기도 하였다. 문제는 건물 안에서 발생한 것이 아니라 밖에서 발생하였다. 건물 벽을 마주 보는 인근 교회에서 종교적 문제로 그림을 철거해달라는 요청이 들어왔다. 교회 앞에 그림을 그리려면 도깨비가 아니라 천사나 하늘을 그려야 하는 것 아니냐는 주장이었다. Sixcoin(정주영) 작가의 작업이 진행될 당시에도 종교적 주장이 있어서 도깨비 주위를 하늘로 표현했다. 물론 그들의 만족도에는 미치지 못했지만 말이다. 공공장소에 그려지는 작품 특성상 모든 사람을 만족시킬 수는 없다. 하지만 특정 단체의 요구에 따라 작품 주제나 의도를 변경할 수는 없는 노릇이다. 신장 쇼핑몰 대민사업을 담당하는 평

택시청 사람들은 인사이동이 되면 꼭 전화해서 그림을 변경할 수 없는지 문의한다. 그러면 그릴 때와 마찬가지로 지우거나 변경을 위해서는 200명 대상의 입주자 동의가 필요하다고 대답한다.

매년 선거기간이면 신장 쇼핑몰 건물 재건축 공약이 나온다. 지금도 재건축을 위한 다양한 이야기들이 나오고 있다. 그때마다 브라질 작가가 이야기한 교육공간에 대한 자문을 해주고 있다. 또, 평택시청 인사이동이 있는 날이면 그림을 교체해달라는 문의를 받는다. 뿔뿔이 흩어진 상인들 연락처를 갱신하는 촉매제가 되고 있다. 의도한 것은 아니지만, 신장동 거리는 쇼핑몰 건물만 남기고 대부분의 건물이 새롭게 건축되거나 보수가 진행되었다. 뉴욕 5points 건물처럼 개발된 도심 한복판에 그라피티로 뒤덮인 건물 하나만 덩그러니 남아있다. 간혹 몇몇 그라피티 라이터들이 건물 구석에 낙서를 남기고 있다. 아직은 그라피티 아트라고 할 수 없는 낙서이다. 먼 훗날 낙서 주인공 중 한 명이 대중적 작가가 되어 작품 훼손에 대한 소송을 진행한다면 한국의 5Points가 평택에 존재하게 되지 않을까, 하는 상상을 하게 된다. 평택은 미군기지 이전과 삼성전자 반도체 공장 이전에 따른 도시 인구 증가와 개발이 폭발적으로 이루어지고 있다. 송탄, 신장동은 개발성장의 한 복판에 놓여 있다. 신축건물과 정비된 거리, 그리고 밀려나는 사람들로 끊임없이 성장하고 있다. 외로운 섬처럼 그라피티 아트가 그려진 신장쇼핑몰은 그대로 버티고 있다. 생활편의를 위해 조성되는 현대식 건물과 거리는 어느 곳이나 같은 공공디자인을 적용하여 이곳이 어떤 곳이었는지, 누가 살아가고 있었는지 알 수 없게 똑같이 만들어지고 있다. 두 연인이 사랑하는 모습의 그라피티 아트는 서로를 보호하려는 모습처럼 보일 정도로 외롭게 남아있다.

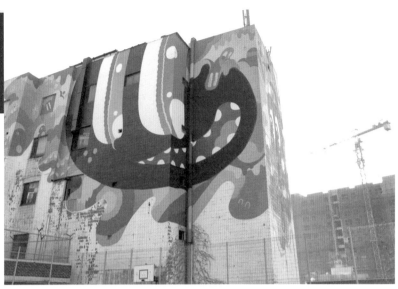

송탄출장소 라이팅 아트

신장 쇼핑몰과 불과 200여 미터 떨어진 곳의 '송탄출장소' 옛 송탄시청 건물은 신장 쇼핑몰과 마찬가지로 지역 주제를 공공미술로 보여주기 위한 프로젝트이다. 특별한 점은 현대미술 작가인 장태영이 신장동 그라피티 아트 작품을 보고 건물 활용 기법을 차용한 것이다. 현대미술, 공공미술 분야에서 그라피티 아트 기법의 활용은 2000년 대의 뚜렷한 현상이다. 대중 시점으로 다수의 눈높이를 고려한 작품구성과 현대 기술을 활용한 사용성이 강조되었다. 국내에서도 다양한 시도들이 존재하고 있었지만, 그 원류가 그라피티 아트의 특징이라는 것은 잘 알려지지 않은 상태였다.

장태영 작가는 2017년 '도시형성과 지역개발'이라는 주제로 송탄출장소에 '심포니 오브 평택(Symphony of Pyeongtaek)' 작품을 설치했다. 송탄출장소 외벽에 빛을 활

용한 라이팅 아트(Lighting Art)를 대중들에게 선보였다. 이 작품은 송탄 지명 속 '푸른 소나무'를 모티브로 해서 용비어천가 중 '뿌리 깊은 푸른 남관'을 한글 전각체로 디자인하고 현대 LED 라이팅(Lighting) 기술을 이용해 조명 연출 기법을 활용했다. 평택시가 만들어가는 첨단도시 이미지와 신성장이라는 젊은 이미지를 담아냈다. 문화와 예술, 그리고 기술을 접목해 새로운 야간관광콘텐츠를 만들어 송탄관광특구의 밤을 문화의 빛으로 물들게 했다. 최근 그라피티 아트와 기술을 결합해 사이버 공간에 그라피티 아트를 적용하기도 하는데, 불특정 장소에 그라피티를 한다는 것은 엄연히 불법이기에 가상현실에서 대규모 그라피티 아트를 선보이는 방법으로 사용되기도 한다. 사이버상의 그라피티 아트를 보고 실제 장소에 작품을 제안하는 역전현상도 종종 일어나고 있다.

공공미술은 우리의 일상생활에 변화와 즐거움을 주는 새로운 기회이다. 평범한 도시에 예술을 입히고 새로운 문화를 만들어낸다. 작가가 거리에 예술을 수놓고 도시민들은 그것을 보며 일상 속에서 공감하고 소통한다. 예술로 함께 소통하는 문화 도시가 된다. 평택시는 우리 지역의 고유한 매력과 정체성을 살려 '소통'과 '상생'의 주제로 공공미술을 만들어간다. 같은 평택 지역 안에서도 해당 구역의 형성과정과 삶의 이야기를 듣고 기획과 내용을 달리했다. 특히 송탄출장소 라이팅 작업은 지역 업체의 협력과 기술력을 적극 활용한 사례로 남았다. 지역 기업의 기술력을 적용하고 작가와 시민들이 함께 방향을 고민하고 시가 적극 협력하였다. 작가와 시민과 기업이 함께 호흡하여 지역발전에 공헌한 선진사례로 남았다. 흉물이 된 낡은 건물이 예술로 새롭게 탄생했고 지역민의 관심과 참여를 끌어냈다. 특별히 평택시 특색에 맞게 국제적 감각을 지닌 지역 공공미술의 좋은 사례가 되었다. 다만 공공미술인 만큼 지역민 모두의 의견을 수렴하고 통일하는 데 무척 애를 먹었다. 시민 각자의 의견도 달랐고 지역단체의 이익을 위한 목소리도 커서 기획단계부터 어려움이 많았다.

공공미술이 지역의 정체성을 살리고 공공 이익을 대변하기 위해서는 다방면의 협력이 필요하다. 지역적 주제로 볼 때 평택은 그라피티 아트와는 거리가 멀다. 하지만, 장소적 특징과 적용을 고려한다면 그라피티 아트가 대안이 될 수 있다. 문제는 얼마나 지역적 주제를 담는 작품인가에 대한 고민이 필요하다는 것이다. 비단 그라피티 아트만의 문제는 아니다. 공공미술로 보이는 모든 예술 행위가 대중의 공감을 끌어내지 못한다면 예술을 빙자한 폭력이 될 수도 있기 때문이다. 장태영 작가는 현대의 공공미술이 작가 중심 이야기로 대중과는 무관한 이야기를 토해내었다고 말한다. 작가주의 미술이라는 명명 아래 장소와 맞지 않는 작품들로 무관심하거나 불편한 작품들이 생산된 것이 사실이다. 평택 신장 쇼핑몰 그라피티 아트와 송탄출장소 작품이 모든 사람의 요구에 부합하는 작품이라고는 할 수 없다. 그러나 적어도 그들의 목소리에 귀 기울이고, 행동으로 보여준 사례이다. 공공미술은 작품의 영원불변한 보존이 중요한 것이 아니라 그 작품을 통해 사람들이 변화하고, 주변에 관심 갖도록 하는 것을 진정한 목표로 삼는다. 장태영 작가의 작품은 '송탄'이라는 명칭을 사람들에게 알리는 계기가 되기를 바라는 목소리이다.

2020년 평택시는 한국근현대음악관을 개관하며 장태영 작가에게 또 다른 라이트 아트를 요청하였다. '평택 소리'라는 주제를 시각적으로 표현하고 담아내는 작업을 의뢰하였다. 21세기 현대미술에서 그라피티 아트가 보여준 공공성은 전시장 안에 갇혀 있던 작품만 빼낸 것이 아니라 닫힌 생각까지 거리 밖으로 끌어내었다고 말한다.

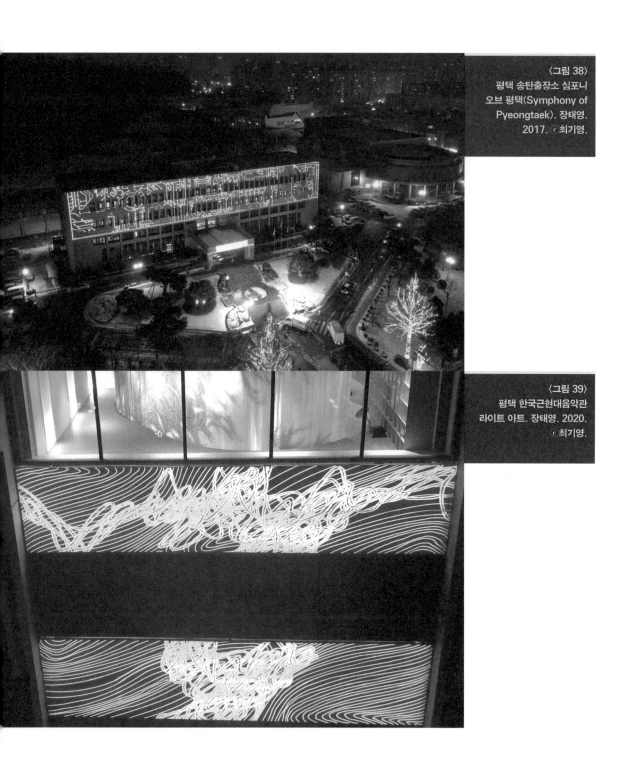

〈그림 38〉
평택 송탄출장소 심포니
오브 평택(Symphony of
Pyeongtaek). 장태영.
2017. ⓒ최기영.

〈그림 39〉
평택 한국근현대음악관
라이트 아트. 장태영. 2020.
ⓒ최기영.

4

〈그림 40〉
1970년대 시흥시 오이도.
ⓒ시흥시 제공.

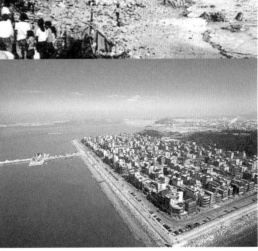

〈그림 41〉
1990년대 시흥시 오이도
전경. ⓒ시흥시 제공.

공공미술에서 장소는 불특정 다수가 모인 공간과 개인적 공간으로 분리될 수 있다. 전자를 공공장소라 하고, 후자를 사적 공간이라고 한다. 또, 우리가 사는 장소는 누군가의 소유로 규정되곤 한다. 소유는 곧 재산이며, 재산은 경제적 수단이다. 그 영역에는 남이 침범할 수 없는 절대적 가치가 존재하며 가치를 침해하는 요소는 법적 분쟁을 통해 해결한다. 이러한 민감한 공간에 예술작품이 들어서면 소유자의 행동은 극단적으로 분리된다. 개인의 이익을 위해 양순한 사람도 공격적으로 변하기도 하며, 공격적인 사람도 이익을 위해 타협하기도 한다. 시흥시 오이도는 공공미술 작품이 덮여 있던 지역 문제가 폭발하는 계기가 되었다. 그라피티 아트여서 생긴 문제라 다행이라고 해야 할까. 만약 공공조각이었으면 이렇게까지 첨예한 문제가 생겼을까, 하는 깊은 생각이 든다.

시흥 '오이도'는 현재 섬의 명칭을 가지고 있지만 섬은 아니다. 과거의 '오이도'는 분명히 바다로 둘러싸인 섬이었다. 선사시대부터 바다가 주는 풍족함이 넘쳤던 곳이다. 오이도에 여기저기 드러난 조개무지 유적지가 이를 증명한다. 급격한 개발의 바람이 불기 전의 오이도는 '물 한 사발, 고기 한 사발'이라고 불릴 만큼 황금어장이었다. 서해안의 지리적 요건 중 최고의 어장 조건을 갖춘 곳이 오이도였다.

변화의 바람은 1920~30년대부터 시작됐다. 오이도는 군자염전이 만들어지면서 육지와 연결된다. 염전은 일제강점기에 수탈을 위한 목적과 함께했다. 그러기에 소금을 만들어내는 염부들의 삶은 더 처절했다. 고단했던 역사가 지나고 1987년에 시화방조제는 지도를 바꿨다. 염전은 매립되어 1990년 초에 시화공단으로 변모한다. 오이도에 거주하던 주민들도 현재의 횟집 타운이 조성된 이주단지로 삶의 터전을 바꾼다. 사람들의 삶도 폭풍 속에 휩싸였다. 1980~90년대에 오이도를 잃을 위기를 맞은 것이다.

오이도 앞 갯벌은 오염으로 자갈밭처럼 변해 떼죽음 당한 조개들로 가득하게 된

다. 평생을 바다만 바라보며 어업을 생계로 살아온 이들에게는 혹독한 나날이었을 것이다. 오이도 주민과 시민단체들은 개발 논리의 포크레인 앞을 여린 온몸으로 막아서며 지켜내기 위해 몸부림친다. 이런 시민들의 노력은 사라져가던 주변 갯벌과 중부 서해안의 최대 패총유적지인 오이도를 지켜낸다. 오이도는 선사시대 유적의 문화재적 가치를 인정받아 2002년에 사적 제441호로 지정받았다. 오늘날의 오이도 선사 유적공원과 박물관 건립의 기반을 마련한 것이다. 하지만 오이도 토박이들에게 남은 것은 몇 푼 안 되는 보상금, 황폐해져 버린 바다와 오염된 시화호였다. 그리고 점점 외지인들에게 점령당하고 있는 오이도 횟집 타운이었다. 그나마 2000년대 초까지만 해도 오이도는 조개구이와 풍부한 해산물을 찾아오는 이들로 인해 그나마 위로받을 수 있었다. 그러나 호황은 어느새 사라지고 폐업과 야반도주로 떠나는 상가들이 생겨났다. 그래서였을까? 그들에게는 거칠어진 맘결이 가득 차오른 것이었을까? 과거부터 대대로 살아오던 오이도 원주민도, 외지에서 들어온 이들도, 모두 사분오열되었다. 오이도 '주민자치위원회', '어촌계', '상인연합회', '상가번영회', '어시장조합', '직판장조합', '오이도를 사랑하는 사람들의 모임' 등등. 주민과 단체들은 마을에서 화합되지 않았다. 서로 상처 주고 상처받는 갈등의 일상이 반복되기 시작했다.

시흥시 오이도 그라피티 아트 작업을 위한 장소는 두 번의 이동으로 현재 오이도 종합어시장 건물로 결정된다. 최초에 지정된 공단 내 물류창고는 여러 이유로 변경되게 된다. 이유가 많기는 했지만, '그라피티'라는 단어의 부정적 이미지가 가장 컸다. '그라피티 = 낙서'라는 고정관념이 풀리려면 아직도 갈 길이 멀다. 시흥시의 협력으로 오이도 종합어시장으로 확정되었을 때까지만 해도 장소 선정에 협조적인 모습에 연신 고맙다는 말만 했던 것 같다.

16 「조개 원인 모를 떼죽음」, 한겨레, 1989.08.18. ; 「"조개 떼죽음 폐수와 무관" 수산진흥원 연구소 주장」, 한겨레, 1989.08.24. ; 「경기 시흥시 정왕동 오이도 앞 개펄 2km 오염으로 떼죽음 당한 동죽조개」, 동아일보, 1997.09.29. 참조.

오이도 주민들은 새로운 활력이 될 무엇인가를 끊임없이 고민하고 요구한다. 오이도
는 수도권에서 가장 가까운 서해의 바다와 낙조를 볼 수 있고 풍부한 해산물도 즐길
수 있는 곳이다. 시흥시는 주민들과 함께 잠재된 자원을 통한 외부 관광객 유치에 대
한 방안을 찾아가고 있었다. '오이도 공공미술 프로젝트'는 그 과정 중에 경기문화재단
의 선구안에서 시작됐다. 경기문화재단은 화성, 평택, 동두천 등의 지자체와 연계하여
거리예술인 그라피티 아트를 공공 예술화하고 대중성을 확보하려는 시도를 진행해왔
기에 신뢰와 빠른 동의가 이루어질 수 있었다.

 2015년 하반기부터 차가운 바닷바람을 맞아가며 오이도 현장 답사가 이루어졌
다. 드디어 결과를 정리하여 오이도 공공미술 프로젝트를 주민들에게 제안한 2016년
1월 30일, 오이도 어촌계 회의실에서 시장님을 비롯하여 오이도 지역 단체장 20여 명
을 모시고 사업을 설명했다. 지역 상황을 면밀하게 검토해 구상하고 계획하도록 시간
을 달라고 요구했다. 공공미술프로젝트가 '지역 성장'과 '주민 행복'으로 이어지도록
하자는 의견이었다. 오이도를 더 깊이 이해해야 했다. 2016년 2월부터 6월까지 추가
로 현장을 조사하였다. 주민들과 요구사항을 더 협의하고 각각의 주민단체 의견을 취
합해 폭넓게 반영했다. 수없이 오이도 종합어시장을 찾았고, 문이 굳게 닫힌 지역단체
사무실의 앞에 설 때면 조바심이 들기도 했다.

 2016년에 드디어 오이도 종합어시장 벽에 작품을 제작할 수 있게 되었다는 통보
를 받았다. 프랑스 작가 호파레(Hopare)를 선정해 '한국'을 주제로 작업하기로 하였다.
결과적으로 호파레에게는 시흥 작품이 미완으로 끝나 2018년도에 동두천에 재초청
하는 계기가 된다. 모든 것이 순조롭게 진행되었다. 작업 5일 차에 오이도 종합어시장
4개의 단체 중 하나가 자신들은 건물 벽에 작품 제작하는 것을 반대하였는데 동의 없

이 작품을 제작한다며 극렬한 반대 행동에 나섰다. 오이도 종합어시장도 평택 신장 쇼핑몰과 마찬가지로 80명 가까운 소유자가 있었으며 각각의 이익을 4개의 단체가 함께 대변하고 있었다. 4개 단체는 종합어시장을 현행대로 유지하고 가꾸자는 쪽과 재개발을 통해 시세 차액을 노리자는 쪽으로 첨예하게 대립하고 있었다.

반대하는 단체는 '그림은 허락하되, 벽은 안 된다'고 주장하며 그림 작업을 집요하게 방해하였다. 반대 단체를 제외한 오이도 사람들은 프랑스 작가의 작품이 완성되기를 원했다. 하지만, 그들도 건물 소유자이기에 작품은 끝내 완성될 수 없었다. 각 단체가 거미줄처럼 얽혀 대화로는 해결할 수 없는 지경이었다. 지금 시점에도 지지부진한 법적 분쟁은 계속되고 있다. 이 미완의 작품은 오이도 공공미술 작품으로 등장하고는 한다. 제한된 시간 때문에 초청 작가를 위해 경기도미술관 벽을 제공하기로 하였지만, 경기도미술관 사정은 시흥 오이도보다 좋지 않았다. 세월호 합동 분향소가 운영 중이었다. 처음 한국에 방문한 작가에게 어떻게 상황을 설명하고 이해시켜야 할지 난감하기까지 하였다. 호파레는 다음을 기약하며 경기도미술관 벽에 세월호 아이들을 추모하는 그림을 남기고 떠났다.

시흥시 오이도는 필자에게도 아픈 기억이다. 오이도 종합어시장 작업을 마무리하지 못한 채 그 현장에 작품을 남겨야 하는 마음은 가볍지 않았다. 새로운 장소로 채택된 오이도 방조제는 바닷가 환경의 특성을 고려해 염해로 인한 작품의 부식과 변형을 최소화하기 위한 고민이 필요했다. 오이도 방조제 골조에 알루미늄 패널을 채택하여 설치 및 유지관리가 용이하도록 하였다. 더불어 도막 코팅을 통해 보존의 내구성을 강화하였다. 굴곡 면을 정리하고 세계적인 작가의 작품이 담길 벽화를 영구적으로 보존할 방안을 검토한 것이다.

불편했던 과거를 생각하며 만반의 준비로 사업효과가 가장 높은 장소를 선정하여 2016년 10월에는 많은 주민을 모시고 설명회를 개최했다. 작품효과도 고려해야 했지

만, 공공기관이 관리하는 공간을 우선 찾은 것도 사실이다. 그에 따라 해양 컨셉 조형물에 바람을 형상화한 강성훈 작가의 <WIND-HUMAN ; 오이도 노을과 사람>이라는 작품을 설치하기로 했다. 방조제 사면에는 그라피티 아트 작품으로 중국 작가 팀(觀音), Kay2(구현주), XEVA(유승백), Dragon7(일본), IMAONE(일본), JinsBH(최진현)의 작품이 2년에 걸쳐 오이도 사람들을 중심으로 다양하게 그려졌다. 그러나 오이도의 허리와도 같은 가장 핵심장소인 어시장조합 벽면 프랑스 작가 호파레의 작품은 끝내 완성되지 못했다. 수많은 주민의 동의 서명과 지지가 있었으나 단 몇 명의 반대로 물러나야 했던 기억은 충격이었다.

2021년 시흥 오이도에는 함상 전망대를 리뉴얼하는 공공미술 프로젝트가 수행되었다. 개인 공간에 대한 해결지점은 아직도 요원한 상태. 오이도의 개인 공간은 실타래처럼 얽히고 엮여 복잡한 관계도가 여전하다. 어쩔 수 없는 선택이지만, 공공영역 안에서 많은 사람을 위한 공공미술을 진행할 수밖에 없다. 공공기관과 상관 없이 오이도를 찾은 사람들이 명소로 만든 '오이도 빨간 등대'는 오이도를 상징하는 구조물이 되었고, 지금도 오이도 하면 빨간 등대를 먼저 떠올린다. 우리가 말하는 관광명소는 누군가 강제적으로 만든 인위적 공간이 아니다. 한 사람, 두 사람이 모여 장소의 상징성을 만들기도 하며 혹은 하나의 대상을 명소화하기도 한다. 오이도 그라피티 아트는 아직은 빨간 등대에 비교할 수 없다. 그러나 그리다 멈춘 작품처럼 아직은 진행 중이기에 희망이 있다. 그게 그라피티 아트가 될 수도 있고, 지금 만드는 함상 전망대가 될 수도 있고, 전혀 예상하지 못한 다른 것이 될 수도 있다.

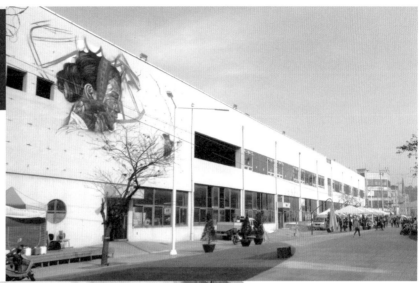

〈그림 42〉
시흥시 오이도
종합어시장 미완성된
그라피티 아트. Hopare.
2016. ⓒ 최기영.

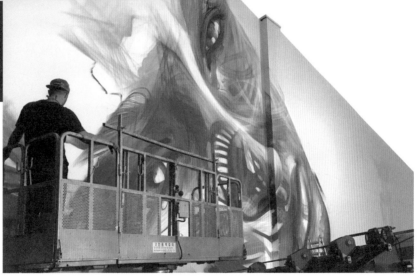

〈그림 43〉
시흥시 오이도 종합어시장을
대신해 그린 경기도미술관
그라피티 아트. Hopare.
2016. ⓒ 최기영.

화려하게 예술의 옷을 입은 오이도 방조제의 거리가 미술관이 된 소식을 연합뉴스, 경기신문, OBS 등에서 전했다. 또 경기도 문화이음사업 및 주민참여예산 사업으로 더욱 확대되는 모습도 볼 수 있었다. 시흥 오이도 공공미술 프로젝트는 경기문화재단의 전문성이 더해져 국내외 유명작가를 선정하고 향후 작품의 보존 및 유지관리 측면을 고려해 재질 및 설치공법을 개발하여 진행한 점 등으로 공공미술의 새로운 방향을 제시하였다고 평가된다. 그러나 오이도 각계 단체의 의견수렴에도 불구하고 오이도 어시장의 내부적 문제로 일부 사업 진행에 난항을 겪은 점은 못내 아쉽다.

우리네 대다수 어머니, 아버지들이 쉽게 접하지 못하는 미술작품을 거리에서 만날 수 있다는 점에서 공공미술의 대중 접근성 및 역할을 재인식해야 한다. 어떤 마을이라는 공간에서 작품은 작가의 생각과 그 작품을 즐기는 이들과의 다양한 반응을 일으키는 매개체가 된다. 미술이 공간 속에 놓여있을 때 새로운 의미에 대한 탐색이나 소통도 드러날 수 있다. 작가가 단순히 작품만 남긴다는 방식이 아니라 그 마을에 관한 기본적 이해를 바탕으로 그 지역 사람들의 이야기와 역사를 담아야 한다. 이를 위해서는 지역주민과 끊임없이 대화하고 예술가와의 협업을 통해 지역공동체를 회복하기 위한 시도가 필요함은 당연하다.

공공미술은 결과보다는 과정을 중요시해야 한다. 주민과 소통하고 참여하며 함께 만들어가야 한다. 주민들과 공감대를 형성하며 지역의 상징성과 정체성에 대한 이해를 공공미술에 제대로 표현하기란 쉽지 않다. 어느 정도의 깊이와 시간이 필요한지 가늠하기도 쉽지 않다. 하지만, 단기간에 성과를 내기 위한 시도들은 성급하게 '보여주기식' 결과를 초래하기도 한다. 이런 유혹의 한계를 구조적으로 극복하기 어려운 것도 사실이다.

시흥시 오이도는 많은 이들이 찾아오는 명소가 되어 지역이 활성화되길 원한다. 처음 이 프로젝트를 위해 한겨울에 오이도를 누비던 때를 떠올린다. 1.6km에 이르는 오이도 방조제에 많은 이야기가 담긴 그림들이 즐비하고 그 작품들을 보고 즐기는 이들과 이곳에 사는 주민들이 행복해하는 모습을 상상했었다. 아직 끝나지 않은 이 프로젝트는 계속되어야 한다. 다양한 작품들이 채워지는 과정에서 오이도만의 하나 된 공동체의 이야기는 이제부터 시작이다.

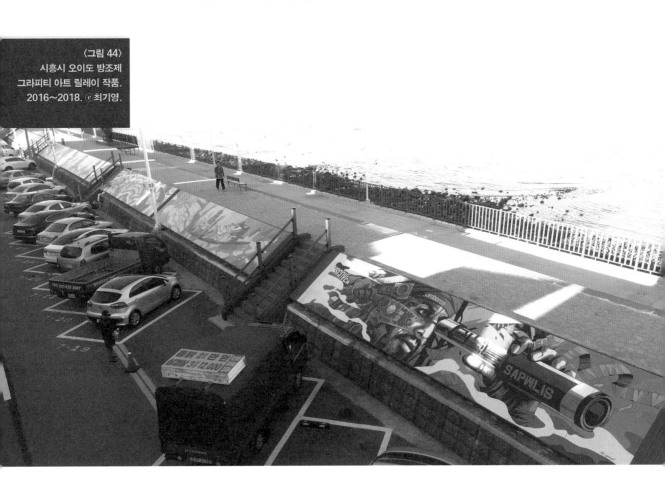

〈그림 44〉
시흥시 오이도 방조제
그라피티 아트 릴레이 작품.
2016~2018. ⓒ최기영.

5

그라피티 아트로
시작하고, 건축으로
끝내다 (화성)

'화성시 전곡항'. 그라피티 아트로 시작하여 미디어아트, 환경조경 미술, 라이팅 아트까지 안 해 본 것이 없을 정도로 집요하게 매달렸지만, 결과적으로는 건축으로 해결해야 했다. 무언가에 홀린 듯 그라피티 아트만을 고집하던 시기에 만난 시흥과 화성은 그저 점령해야 할 장소로만 보았다. 점령지에는 당연하게 그라피티 아트가 그려져야 했고, 주제만 적합하다면 문제 될 것이 없다고 생각했다. 오판이었다. 정말 안 해 본 것이 없었다. 전곡항을 그림으로 채울 생각에 구석구석 살펴보았고, 그릴 수 있는 면적만 나온다면 작가는 그다음 문제였다. 돌이켜보면 참담했다.

국토 개발을 위한 방조제는 새로운 땅을 제공하지만, 한편으로는 바다를 잃게 하는 어두운 면이 존재한다. 한 번쯤 들어봤을 교과서에 나오는 내용이지만, 한반도는 삼면이 바다요 국토의 70%가 산이다. 그래서 우리는 일찍이 간척사업을 통해 국토를 넓혀 삶의 터전을 확장하였다. 전곡항은 많은 토지를 확보하기 위해 개발한 인공 토지인 동시에 몇 가구밖에 없던 시골 마을에 최첨단 정박설비를 가져다준 현대식 항만이다. 실제 원주민보다는 외부에서 유입되는 사람을 고려한 목적이 다분하다. 어업으로 살아가는 사람들이 하

루아침에 비싼 요트를 타고 바다에 나가 생업을 이어갈 거라고 생각했다면 행정적 오판이다. 결과적으로 그나마 남아있던 원주민들은 궁평항으로 이주하였다.

시흥시 오이도가 시화호로 새로운 삶의 터전을 만든 것이라면 전곡항은 시화호로 삶의 터전을 잃은 사람들의 대안적 공간이었다. 전곡항은 시화호 어민들이 어로 활동을 할 수 없게 되자 1996년 지방 어항으로 조성된 항만이다. 어선 수십 척만 정박해있던 곳이었지만 경기도와 화성시가 마리나 시설을 갖춘 테마 어항으로 개발했다. 200여 척을 수용할 수 있는 계류장을 갖추고, 주말이면 50여 척의 요트와 보트가 수상레저 활동을 한다. 수도권의 수상레저 및 어업 등 다기능을 갖춘 어항이다. 지역 어민, 휴식을 찾는 관광객이 함께 생활과 레저를 영위하는 공간이 마련된 곳이다. 조수 간만의 차가 큰 서해안의 입지적 특성을 활용해 24시간 물이 빠지지 않는 계류 항으로 만들었고 주변의 입파도, 국화도, 제부도 등이 이곳을 해상 레저의 거점으로 만들었다.

매년 '화성 뱃놀이 축제'는 마리나로서 갖는 항만의 기능을 넘어 관광지로서의 매력을 크게 키운 계기가 됐다. 크루저 요트, 고급요트, 파워 보트, 유람선과 함께 평소 접하기 어려운 범선, 낚시어선까지 풍성한 해양레저의 장을 선보였기 때문이다. 문제는 그때뿐이다. 전곡항에 행사가 없는 대부분의 시간은 적막함이 흐르는 현대식 항만으로만 존재한다. '2016 국제 로터리 세계대회'는 1989년에 이어 두 번째로 한국에서 열린 대회였다. 이에 화성시는 다수의 글로벌 리더가 참가하는 이 대회를 계기로 외국인들에게 화성시의 전통문화와 지역 축제, 그리고 문화예술을 알리기 위해 화성 뱃놀이 축제 기간에 맞춰 외국인 초청 팸투어를 진행했다. 전곡항은 팸투어 참가자들에게 한국의 문화와 음식, 한국인의 레저를 소개함으로써 자신들의 나라, 도시와는 어떻게 다른지, 또 무엇이 같은지 조금씩 서로에 대해 알아가는 시간을 가졌다. 그래도 그때뿐이었다. 축제나 행사 이외에는 사람들이 오지 않는 대표적인 반짝 관광지로만 남았다. 평소에는 화성 전곡항과 안산 탄도항을 혼동해서 진입할 정도로 심각한 부재 지역이었다.

<그림 45>
화성시 전곡항 1996년.
ⓒ화성시 제공.

그라피티 아트로 사람을 끌어보겠다는 구상은 보기 좋게 참패하였다. 전곡항 진입을 위한 상징성으로 그린 그라피티, 방조제 산책로에 볼거리를 주기 위한 그라피티 아트까지 바다라는 현장을 고려하지 못하고 그저 공간을 채우기 위한 작업으로 전락하고 말았다. 시흥 오이도 방조제는 전곡항에서 얻은 경험으로 보완된 작품이었다. 방조제라는 콘크리트 구조물에 그라피티 아트를 그린다는 것은 작품의 보존을 위한 방안이 마련되지 않는다면 일회성 작품으로 끝나는 것이 대부분이다. 염분에 의한 표면 박락과 자외선에 의한 색 변화는 3개월 안에 작품으로써의 가치를 떨어뜨렸다. 전곡항이 그라피티 아트 작가들의 성지라서 빈번하게 작품이 교체되는 상황도 아니었고, 일반 사람들도 찾아가기 어려운 조건에서 작품만 그려놓은 것은 명백한 기획단계의 오판이었다.

전곡항 그라피티 아트 이후 기획된 건물을 이용한 미디어 파사드와 라이팅 아트는 주민 의견을 반영해 야심차게 추진한 공공미술이었다. 2016년 12월, 마리나 방문객과 선박에 대하여 야간통행 안전과 휴게, 문화공간 조성을 위해 전곡항 마리나 해상

계류시설 전역에 LED 조명시설을 설치했다. 음악에 맞춰 빛이 춤추는 모습을 연출하여 보는 이로 하여금 호평을 얻었다. 해양 특성상 아무리 견고한 조명 시스템을 갖추어도 수명의 한계를 극복하지는 못하였다. 해외 유명 정박장의 조명 시스템도 연간 유지보수 비용이 제작비용보다 크다. 아직은 미완의 시스템을 적용한 사례이다.

전시장이 아닌 야외의 공공미술을 간단하게 스케치나 아이디어 차원으로 접근하는 것은 실패를 가정하고 접근하는 것과 같다. 전곡항 그라피티 아트는 준비되지 못한 공공미술 사례라고 할 수 있다. 환경 분석과 적용대상에 대한 준비가 부족해서 발생한 아픈 결과이다. 이어서 이듬해 5월에는 시와 경기문화재단이 함께 공공미술 프로젝트의 일환으로 마리나클럽하우스를 캔버스 삼아 미디어 파사드를 설치하여 화성뱃놀이 축제 방문객들에게 선보였다. 음악, 조명, 미디어가 어우러지고, 해양 기상 상황을 실시간으로 전송하는 시스템을 갖추어 주민 편의도 고려하였다. 의도는 좋았으나 찾는 사람이 없다는 것이 참 난감한 문제였다. 이 역시 행사 기간이나 이벤트가 아니면 미디어를 구동하는 것도 부담이었다. 아무도 보지 않는 공간에 화려한 미디어만 돌아가는 시간이 많았다.

<그림 46>
화성시 전곡항
마리나클럽하우스
미디어 파사드. 2017.
ⓒ최기영.

<그림 46>
화성시 전곡항
요트정박장 라이트 아트.
2017. ⓒTJ. Choe.

2015년부터 2017년까지 전곡항의 특성을 이해하지 못한 기획자의 실패였다. 시설이 이끄는 관광은 그 내용과 범위를 결정하는 데 신중함이 필요하다. 단기적인 관광 활성화 대책은 될지언정 지역주민과 방문객이 만족하고 지속적인 참여를 끌어내는 데에는 분명히 한계가 존재하기 때문이다. 외부의 지원과 노력, 외부의 관심은 그야말로 그들만의 리그를 만들어내는 데 그치기 십상이다. 외부의 관심을 위한 노력은 홍보로만 극복하기에는 한계가 있다. 전곡항 접근이 어려운 점과 평상시 방문이 어려운 점을 분석하기 시작하였다.

전곡항은 안산과 화성의 경계에 있는 항만이다. 주말 요트 방문객은 100여 명 남짓이며, 교통편은 서울 사당과 연결되는 광역노선과 화성의 지방 노선, 안산 대부도를 거쳐 들어오는 지자체 노선이 전부이다. 화성의 인구 밀집 지역인 동탄과 화성시청 인근에서 접근하는 대중교통은 간간이 들어오는 버스가 전부이다. 개인적으로 자가용을 이용해 마음먹고 오지 않는 이상 접근하기 어려운 여건을 가지고 있다. 평소 전곡항을 찾는 수도권 사람들에게는 전곡항보다 시흥 오이도, 인천 소래의 접근성이 더 좋은 것이다. 또 전곡항에는 이렇다 할 편의시설이 존재하지 않는다. 대부분의 상가는 주말 이용객을 위한 장사로 평소에는 문을 닫기 바쁘다. 간혹 바닷가를 찾는 사람들도 부족한 시설로 안산 탄도항으로 발길을 돌린다.

전곡항은 육지에 붙은 섬을 연결한 인공항만이지만, 교통과 편의시설 부족을 보면 섬과 같은 형편이다. 2018년에 전곡항 공공미술 프로젝트를 위해 각 분야의 전문가들과 의견을 나누었다. 건축, 관광, 디자인, 미술 등 전곡항에 필요한 작품보다는 전곡항으로 유입할 수 있는 요소들에 작품을 덧입히는 방향으로 전환하게 되었다. 전문가들은 전곡항으로 들어오는 상징성이 부족하며, 도로 표지판만으로는 전곡항을 쉽게 찾을 수 없다고 결론 내렸다. 많은 사람이 전곡항과 탄도항을 혼동하는 요인도 이정표 역할을 대신할 무엇인가가 없다는 것이었다. 둘째로는 공공이 제공하는 휴게시

설과 쉼터가 부재했다. 한여름 전곡항은 뜨거운 태양 볕을 그래도 접하게 된다. 마땅한 그늘막 하나 없는 사막과도 같다. 대부분의 사람들은 차에서 내렸다가 곧바로 차를 돌려 벗어나기 바쁘다. 마지막으로는 요트시설 정비를 위한 시설들이 구분 없이 난잡하게 전곡항을 차지하고 있는 모습이다. 공용주차장, 공원, 상가 등지에 정박된 요트를 수리하는 시설과 정비사들이 섞여 항만 전체가 공장 같은 분위기를 만들어내고 있다. 계획된 공간 분리 없이는 방문객에게 피하고 싶은 공간으로 남기 십상이다.

처음 제기된 진입로 개선을 위한 방안에서 기존 공공미술에서 흔히 볼 수 있는 상징조형물은 배제하였다. 논란이 되는 지역별 상징조형물은 지역 성격을 보여주기보다는 무리한 창작으로 흉물로 전락한 사례들이 많았다. 미술적 조형성보다는 사용자에게 편의를 제공하는 공공성을 끌어내는 방식으로 접근하였으며, 건축을 공공미술 영역으로 포함하여 진행하였다. 건축을 통한 상징조형물은 공공미술에서 예술작품이라는 보호막으로 무한 용서가 가능하지 않은 영역이었다. 전시장의 작품들은 미술관이라는 울타리로 보호받는다. 미술관을 찾는 사람들도 미술관이라는 장소가 주는 신뢰를 전제로 무엇을 보여주든 예술로 받아들인다. 하지만 미술관 밖으로 나온 작품은 예술이라는 명명 아래 보호받지 못한다. 공공의 목적, 사회적 규칙과 제도의 틀 안에서 예술성이 허락되어야 한다.

전곡항 진입로 상징조형물은 도로 인접 방조제 면을 활용한 작품이었기에 도로법, 경관법, 토지소유자의 승인, 전기·통신 설비 이전 등 검토하고 처리해야 할 일들이 많았다. 한편으로는 단순히 예술작품 하나 세우겠다는데, 왜 이런 일들을 해야만 하는지 회의감도 들었다. 세상 밖으로 나온 작품은 작품이기 이전에 공공시설물이다. 예술에 대한 무한한 신뢰로 모든 사람에게 용서받지는 못한다. 현대 공공미술은 이전의 공공미술보다 대중들의 삶으로 더 깊이 들어가고 있다. 미술은 건축보다 사회적 제도나 장치에 대한 이해가 아직 부족한 것이 사실이다. 전곡항 사례에서 잘 보여주듯 공공미

술관 출신 기획자의 이해 부족이 현실을 보여주는 증거이다.

「Wind Wave」는 전곡항을 상징하는 조형물인 동시에 장소 특성을 간접적으로 보여주는 장치이며 공공미술 작품이다. 이도훈, 황태훈 건축가는 진입로 지형과 환경요인을 고려하여 노을이 지는 위치에 조형 구조물을 세우고, 요트 돛을 형상화한 건축물을 디자인하였다. 야간 경관은 파도 형태에서 착안하여 자연스럽게 빛이 흐르는 프로그램으로 구현하였다. 건축 작품 완성 후 전곡항과 탄도항을 혼동하는 일은 줄어들었다. 설계에 참여한 황태훈 건축가는 "건축도 엄연한 예술 분야인데 생활의 편의를 위해 기능적인 측면이 부각되어 많은 사람이 건축을 예술로 보지 않는다."고 하며 이번 프로젝트를 통해 전곡항을 새롭게 바라보는 것도 좋지만 건축을 예술로 이해하는 계기도 되었으면 한다고 전했다.

진입로 상징조형물을 만들기 이전 외롭게 전곡항을 알리던 그라피티 아트는 흔적도 없이 사라졌다. 대신 자신의 역할을 충실하게 수행해줄 동반자를 얻었으며, 못다한 일은 넘겨주었다. 그라피티 아트가 모든 지역에 같은 효과를 준다는 오해를 조금은 해소해준 일이다. 많은 지역에서 홍보수단으로 그라피티 아트를 즐겨 사용하고 있다. 그라피티 아트가 공공미술의 성격을 충분하게 발휘할 수 있는 곳이라면 반대하지 않겠지만, 정말 그 장소에 필요한 것이 무엇인지 알고 적용될 수 있는 것인지 생각해봐야 할 것이다. 필자도 거듭된 실패를 통해 얻게 된 값진 경험이기에 꼭 당부하고 싶다.

두 번째 요인인 편의시설 확충은 실현되지 못하였다. 공공미술이 적용되는 외부 공간에 대한 충분한 이해가 없던 시절에 발생한 불찰이며 단기 성과를 위해 무모하게 접근한 욕심의 결과였다. 전곡항의 등대와 방조제 산책로를 활용한 편의시설 계획은 토지소유자인 화성시와 국가 어항관리자인 평택 지방해양청 간의 협의가 불발되며 디자인과 설계로만 존재하게 되었다. 다행스러운 점은 국가 주도의 제부도 케이블카 사업이 확정되며 전곡항에 일부 편의시설이 들어선다는 것이다. 마리나 클럽하우

스 미디어 파사드와 등대에 계획된 전망대 미디어 파사드는 서로 연동하여 사용하는 것이 목표였다. 주간에는 카페로, 저녁 무렵에는 노을을 감상하는 공간으로, 야간에는 요트 정박장을 배경으로 미디어 파사드가 펼쳐진다는 구상이었다.

일 년간의 설득에도 불구하고 평택 지방해양청은 화성시와 재단의 요구를 수용하지 않았다. 등대라는 특정시설의 경관을 해치는 것은 불가능하다는 통보였다. 해양청이 수행하는 아트 등대사업과 무슨 차이가 있는 건지 알 수 없는 물음만 남겼다. 누구의 의지 문제인지 혹은 유사 사례를 남길 수 없다는 행정조직의 오래된 관습인지는 몰라도 실현 불가능한 일이 되었다. 만약 전시장이었다면 전시장을 가득 채우는 미디어 파사드가 허락되었을 것이다. 지금도 전곡항 방조제와 등대 주변에는 낡은 안전 펜스만 덩그러니 놓여 간혹 오가는 사람들의 발길을 돌리게 한다. 계획된 편의시설과 등대 전망대가 설치되었다고 엄청난 인파가 방문한다는 보장은 없다. 그래도 시도도 하지 않고 방치만 하는 것보다는 좋을 것이다.

마지막으로 검토된 요트 정비시설의 혼재는 제부도 케이블카 사업이 진행되면서 공간의 분리가 결정되었다.

〈그림 48〉
화성시 전곡항 진입로
상징조형물 조성과정.
2019. ⓒ최기영.

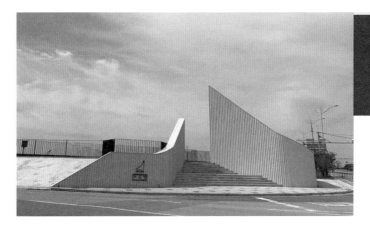

〈그림 49〉
화성시 전곡항 진입로
상징조형물 Wind Wave.
이도훈, 황태훈 건축가.
2019. ⓒ최기영.

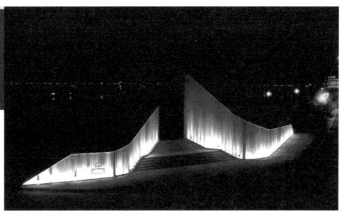

〈그림 50〉
화성시 전곡항 진입로
상징조형물 Wind Wave.
이도훈, 황태훈 건축가.
2019. ⓒTJ. Choe.

　　화성시 전곡항 공공미술은 그라피티 아트를 통해 실패하며 배운 결과물이다. 아직은 미완으로 끝나버린 결과도 공존하고 있다. 몇 차례의 디자인 협의와 수정 그리고 법적 범위 내의 의견을 반영한 디자인을 제시하였지만, 허락되지 않은 시설물은 아직은 해결해야 할 과제이다. 그라피티처럼 한밤에 몰래 만들어가고 싶은 내적 갈등도 있었지만, 거대한 구조물을 그렇게 할 수도 없는 노릇이고 억지로 만들었다가 뉴스 헤드

라인에 오르는 불상사를 겪을 일도 아니다. 그라피티 아트가 어울리는 장소가 따로 있는 것은 아니지만, 화성 전곡항은 적합한 장소가 아니다. 화성시 궁평항 낮은 건물인 어촌 체험마을에 그라피티 아트 작품을 남겨 성공한 사례도 있지만, 단일 사례로만 남아 있다. 현재는 한국 3세대 그라피티 아트 작가의 작품으로 덮여 기록으로만 존재한다.

　　화성시 전곡항은 그라피티 아트로 공공미술의 가능성을 확인한 장소이다. 건축, 혹은 공간예술로 공공미술의 실마리를 찾아내었지만, 완결되지 못한 미완의 대기 장소이다. 전곡항은 마리나이다. 마리나로, 항만으로서 기능적 의미는 지금까지 거쳐 온 시간 동안 다양한 노력과 참여를 통하여 달성하였다. 지금의 모습에 멈추지 않고 진정 주민과 외지 방문객의 편안한 휴식 공간이 되려면 그간의 경험과 노력을 통해 얻은 결과들에 새로운 기술과 예술적 기법이 지속해서 집중되어야 하겠다. 제삼자의 시점에서 관찰과 비판도 받아들여야 한다. 하지만 더욱 중요한 것은 지역주민과 기관 담당자들이 속마음을 내보이고 작지만 큰 합의와 실천을 끌어내는 것이다. 화성 전곡항을 통한 경험과 성취감들을 공공미술이 쌓고 공유해야 하기에 이 글을 남긴다.

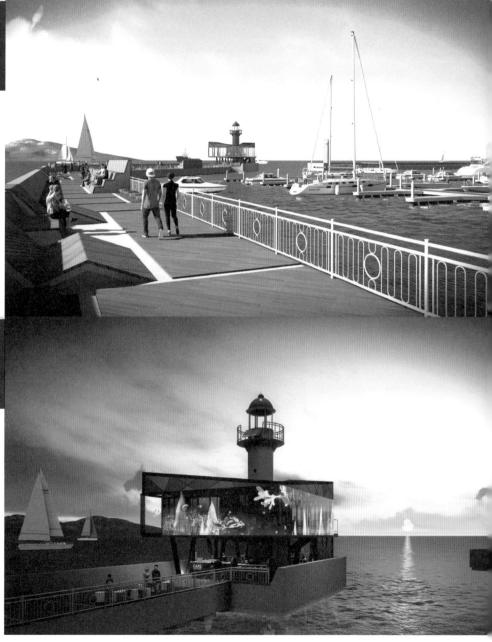

<그림 51>
화성시 전곡항 방조제 산책로
조성 계획.
2019. ⓒ경기문화재단.

<그림 52>
화성시 전곡항 미디어
등대 전망대 조성 계획.
2019. ⓒ경기문화재단.

6

평화 현장 속
그라피티 아트 (임진각)

〈그림 53〉
eLseed egypt project.
2016.
ⓒ eLseed
(https://elseed-art.com)

세상은 작은 행동이 기적을 만들어내기도 하는 흥미로운 곳이다. 누군가는 웃어 넘길 수 있는 행동들이 쌓이고, 그 행동이 세상의 관심을 받으며, 일약 세계적인 스타가 탄생하는 일들이 벌어진다. 미술계에서도 종종 이러한 일들을 확인할 수 있다. 작가의 행동 또는 작품이 세상의 주목을 받으면서 의외성이 주는 환상적인 즐거움이다. 우리가 살아가는 '한반도'는 전쟁, 분단, 이념대립, 민족, 통일, 자주 등 무수하게 많은 현대사를 종합선물세트처럼 담고 있다. 남과 북은 정치적, 군사적 행동으로 같은 민족이지만 남보다 못한 이방인으로 돌아서기를 반복하고 있다. 2017년 겨울은 북한의 군사 행동으로 남과 북이 또다시 경색국면으로 접어든 시기였다. 푸른 눈동자의 이방인이 한국보다는 분단국가라는 이름 아래 파주 임진각을 찾은 시기이기도 하다.

처음으로 한국을 방문한 작가는 분단국가의 현장을 볼 수 있다는 것에 흥분하였다. 자신이 언젠가는 남과 북의 통일에 힘이 될 수 있으리라 상상하였다고 한다. 2년 전부터 북한의 유력인사에게 프로젝트를 소개하였으며 공공미술 프로젝트를 실현해 통일을 위한 작품을 만들자고 제안했다고 말하였다. 개인적으로는 그 말처럼 실현하기에는 정치적으로 넘어야 할 산이 많다고 말해주고 싶었지만, 작가의 순수한 의도를 생각해 가능하다고 맞장구쳐주었다. 언젠가는 그의 생각이 현실로 다가올 수 있을 것이고, 내심 그렇게 현실이 된다면 좋겠다는 생각도 들었다.

〈그림 54〉
임진각 공공미술 프로젝트
'못 잊어'. eLseed. 2017.
ⓒT.J. Choe.

2017년 경기문화재단 공공미술 프로젝트의 일환으로 추진된 임진각 생태탐방로 철책의 평화 메시지는 70년이 넘는 남북대치상황에 대한 작가의 외침이라고 볼 수 있다. 세계 유일의 분단국가라는 수사가 낯설지 않고, 무수히 반복되는 전쟁위기설에도 무뎌져 가는 우리에게는 외

국에서 온 낯선 예술가의 평화에 대한 외침이 오히려 새삼스럽게 느껴진다. 튀니지계 프랑스 국적의 작가인 엘시드(eLseed)가 평화를 갈구하는 메시지를 담은 작품을 남북한이 가장 첨예하게 대립하고 있는 물리적 공간인 DMZ에 조성했다는 것은 큰 의미가 있다. 작가인 엘시드의 이력을 살펴보면 왜 이 작가가 이러한 주제로 이처럼 특별한 공간에 미술작품을 설치하려 했는지가 분명해진다. 엘시드는 이집트 카이로의 빈민촌에서 쓰레기를 주워 살아가는 주민들의 고단한 삶을 주민들과 함께 벽화 작품으로 만들어냈다. 작가와 지역주민이 협력하여 만들어낸 공공미술 프로젝트에는 빈민촌의 삶에 대한 메시지가 담겨있었고, 그러한 메시지에 세계적인 관심이 증대되었다. 이후 해당 지역과 작품은 유네스코 세계유산에 선정되었고, 이곳에 더는 쓰레기가 쌓이지 않게 되었다. 작가는 공공미술을 통해 지역의 문제점을 형상화하는 데 익숙하고 이를 지역주민과 외부 사람들에게 전달하여 사회 변화를 끌어내고 있다. 작가는 이후에도 중동 여러 분쟁지역에서 공공미술을 통해 평화의 메시지를 형상화하려는 노력을 기울이고 있다.

작가는 프랑스와 중동을 오가며 그라피티 아트로 '편견', '오해', '진실'에 대한 이야기를 이어오고 있다. 2017년 TED 강연에서는 중동, 아랍문화권에 대한 세상의 편견에 관해 이야기한다. 영국에서 개인의뢰로 작품을 제작할 당시 주변 사람들은 왜 아랍어로 된 이미지를 그리느냐고 질문했다. 당시 유럽은 급진 이슬람 단체의 잦은 테러로 몸살을 앓던 상황이었다. 작가는 아랍문화의 코란은 부정적인 종교가 아니며, 사람과 사람이 어울리며 살아가는 세상에 말들도 많을 수밖에 없음을 알리기 위해 코란 구절을 이미지화하고 도구로 사용하고 있다고 설명해준다. 우리의 세상은 많은 문화와 종교, 인종이 함께 어울려 사는 공간이지만, 서로의 견해로 인한 편견과 오해가 세상에 벽도 만들고 있다.

이러한 작가의 행보를 보면 이렇듯 DMZ 안 임진강 변 철책을 이용한 공공미술작

품을 기획하고 만들어낸 것이 놀라운 일은 아니다. 이 작품은 남북한이 첨예하게 대치한 DMZ 내의 철책에 김소월의 '못 잊어'라는 시를 한글, 영어, 아랍어로 형상화해 전시했다는 특징을 지니고 있다. 김소월의 '못 잊어'는 헤어진 임을 잊으려 할수록 더욱 그리워지는 화자의 마음을 노래한 시로 남북한의 분단 상황이 서로의 그리움으로 인해 영원할 수 없으리란 것을 보여주려는 작가의 마음이 대변된 것 아닌가 추측했지만, 작가가 한국의 분단을 소재로 찾은 문학가 중 유일하게 영문으로 번역된 시가 김소월의 '못 잊어'였다고 한다. 남북한의 첨예한 대립으로 일반인의 접근을 여전히 제한하는 임진강 변의 DMZ 철책에 헤어진 임에 대한 사라지지 않는 그리움을 다양한 언어로 형상화한 작품이 설치된 것은 예술적 가치뿐 아니라 사회문화적 측면에서도 여러 부분에서 주목할 만하다.

첫째, 이번 공공미술작품은 DMZ를 더 이상 전쟁과 대립의 공간이 아닌 아주 특별한 관광의 공간으로 변화시키는 데 일조하고 있다는 점에서 의미가 있다. 한국전쟁 이후 DMZ 지역은 아주 오랫동안 전쟁과 폭력이 지배하는 긴장된 공간으로서 일반인의 접근을 허용하지 않았다. 최근에는 한국전쟁의 유산으로서의 가치를 지닌 특별한 장소라는 의미가 부각되는 동시에 세계 유일의 분단국가라는 말에서 알 수 있듯 분단의 현실을 가장 극명하게 체험할 수 있는 공간으로서 DMZ에 대한 가치가 재조명되고 있다. 특히, 외국인 관광객들이 가장 방문하고 싶은 장소로 DMZ가 빈번하게 언급되고 있다는 점은 이러한 변화된 시각을 반영하는 사회적 흐름이라고 볼 수 있다. 이미 특별한 전쟁 유산 관광지인 임진강 DMZ 내의 대표적인 분단과 대립의 상징물인 철책에 해당 공공미술작품이 설치되었다는 것은 관광객들에게는 더욱 의미 있는 관광경험의 매개체로 작동할 수 있다는 것을 보여준다.

둘째, 이번 공공미술프로젝트와 같은 사업을 통해 임진강의 가치와 잠재력을 높

일 수 있다. 임진강은 오랫동안 남북대립의 공간으로 갇혀 있었기 때문에 국내외 많은 관광객에게는 접근하기 어렵고 인지도가 낮은 무관심의 영역이었다. 하지만, 이번 공공미술프로젝트와 같은 노력이 계속되면서 임진강의 가치에 대한 인식도 조금씩 변화해가고 있다. 원론적으로 볼 때, 강은 과거부터 현재에 이르기까지 역사를 관통하며 우리 일상생활과 밀접하게 연결되며 역사문화, 지리공간, 생활·예술문화, 자연 생태적으로 매우 중요한 장소이다. 우리의 여가와 경험의 증대, 친수공간으로서 강의 가치가 회복되면서 여가문화 공간으로서의 강의 활용도 기대되고 있다. 특히나 강변 여가문화 활성화를 통하여 도시의 전반적 발전을 이루어낸 프랑스, 독일, 미국 등의 사례를 볼 때 경기도 내에 흐르는 임진강과 강변의 활성화 또한 지역문화의 전반적인 발전에 긍정적으로 기여할 수 있다. 강변의 변화를 끌어내고 관광객들의 관심과 발길을 유도해내기 위해서는 대단위 리조트와 같은 물리적 편의 공간의 개발도 필요할 수 있겠지만, 공공미술과 같이 해당 지역에 예술적인 장치를 통해 새로운 의미를 점진적으로 만들어나가려는 노력이 한층 더 중요할 수 있다. 특히, 지역 정체성의 상징적 소비를 중심으로 한 문화관광에 대한 요구가 늘어가고 있는 최근의 흐름에 비추어 봤을 때 임진강 변의 철책을 한글, 영어, 아랍어로 수놓고 있는 김소월 시인의 '못 잊어'는 그 의미를 이해하는 순간 임진강 변을 로맨틱한 공간으로 마법처럼 바꾸어 놓을 수 있으리라 기대한다. 영국의 사회학자 존 어리(John Urry)가 1990년에 발표한 저서 <관광객 시선 (The Tourist Gaze)>에서 제시한 관광객의 낭만적 시선(romantic gaze)에 대한 주장을 보면 임진강 변의 철책에 설치된 공공미술의 가치와 역할에 대해 더 깊이 이해할 수 있다. 관광객은 방문한 장소가 지니는 독특하고 고유한(authentic) 매력을 추구하고 그러한 자기의 낭만적 시선을 충족시키려는 행동을 하며 그러한 시선에 맞는 장소를 찾기 위한 노력을 기울이게 된다. 관광객의 낭만적 시선을 충족시켜줄 수 있는 대상으로서 해당 장소가 제공할 수 있는 다양한 이야기는 전쟁과 같은 거대한 역사적 사건을 통해

형성되기도 하지만, 임진강 철책에 설치된 작품처럼 전쟁과 분단에 대한 외침을 시를 통해 표현하는 공공미술작품에 의해 형성될 수도 있다. 이러한 관광객 시선 관점에서 본다면, 임진강 철책에 설치된 공공미술작품은 임진강이라는 장소의 낭만적 스토리를 만드는데 기여하는 중요한 시도라고 이해할 수 있다.

셋째, 공공미술은 지역과 예술가를 연결하는 작업일 뿐 아니라 지역과 세계를 연결하는 연결고리이기도 하다. 임진강은 남북대립의 상징적 공간 중 하나이기도 하고, 물리적으로도 일반인의 접근을 엄격하게 제한하고 있는 곳이기 때문에 매우 단절된 공간이다. 서울이라는 세계에서 가장 거대한 도시 중 하나와 불과 30km 떨어진 지역이 세계에서 가장 고립되고 단절된 공간이라는 것은 아이러니이다. 공공미술작품이 만들어지는 일반적인 과정을 보면 예술가가 지역의 삶의 이야기와 유형적 자원을 예술적 소재로 발굴하고 지역주민들의 시선과 감정에 공감하며 협력적으로 작품을 만들어낸다. 즉, 공공미술프로젝트를 진행하는 과정 자체가 이미 하나의 사회협력사업의 성격을 띠는 것이다. 공공미술프로젝트를 통해 만들어진 결과물인 미술작품에 대한 평가가 해당 공공미술에 대한 평가와 동일시되는 경우가 종종 있지만, 이 둘은 엄연히 다르다. 공공미술프로젝트의 중요한 가치는 최종결과물인 작품의 예술적 평가와 가치에 앞서 해당 공공미술작품이 만들어지는 사회 협력적 과정에 있다. 임진강 DMZ 철책에 설치된 작품은 예술작품의 가치로서만 평가받을 수 있는 것이 아니라, 해당 작품을 만드는 과정에서 지역주민들의 이야기와 시선을 담아내기 위해 노력했다는 점에서 이미 하나의 스토리가 만들어졌다는 평가를 받아야 한다. 중동지역에서 평화의 메시지를 예술작품을 통해 전달하던 튀니지계 프랑스 작가가 본인에게는 전혀 낯선 동북아시아의 단절된 공간에 들어와 프로젝트를 진행했다는 사실 자체가 예술을 통해 세계가 연결되는 모습을 보여준 경이로운 사건이라고 볼 수 있다. 종합해보면, 이번 임진강 DMZ 생태탐방로에 설치된 공공미술은 지역(임진강), 더 나아가서는

분단의 공간 전체가 다른 세계로 이어지는 소통의 문이 되고 있다는 점에 주목해야 한다.

임진강 DMZ 생태탐방로 철책의 공공미술작품은 임진강에서 시작해 분단의 공간 전체를 평화와 새로운 시대의 시작을 알리는 출발점 중의 하나로 만들 수 있다. 예술작품의 의미부여를 통한 관광과 여가는 지역과 공간의 새로운 시작을 알리는 산업 동력이 될 수 있을 것이다. 임진강 변의 관광과 여가 산업의 가능성과 꿈을 제시해보면 다음과 같다.

강변의 대표적인 여가활동으로는 자전거 타기, 도보길 걷기, 오토캠핑, 체육시설 이용, 수상레저, 축제 및 이벤트와 강 주변 관광명소 방문 등이 있다. 대부분의 강변 방문객들은 단순 휴식과 휴양, 산책 등을 하며 짧은 시간만 강변에 머무는 것으로 나타나기 때문에 매력을 높일 수 있는 예술적 노력이 지속해서 결합되어야 할 것이다. 이번 임진강 변 공공미술프로젝트가 그러한 노력의 시작을 알리는 전령이 되었으면 한다. 제도적인 관점에서 보면, 향후 임진강 변 활성화를 위한 정책은 수요와 공급 측면에서, 그리고 수요와 공급을 매개하고 법/제도 기반을 조성하고 지원한다는 측면에서 균형적인 접근이 필요하다. 수요측면에서 많은 사람의 임진강 방문을 촉진하고 강변에서 향후 제공할 수 있는 여가활동에 대한 참여를 유도하기 위해서는 임진강에 대한 심리적 거리를 줄이려는 노력이 필요하다. 임진강은 지리적으로 보면 서울에서 불과 30km 정도밖에 떨어지지 않은 곳이지만 다수의 대중에게는 그 어떤 곳보다 멀게 느껴지는 경향이 있다. 이번 공공미술프로젝트와 같은 예술 사업이 지닌 강점은 사람들에게 해당 장소에 대한 다양한 이야기를 거부감 없이 자연스럽게 전달해 줄 수 있다는 것이고, 해당 장소에 관한 이야기를 많이 접하게 되면 심리적 거리는 자연스럽게 가까워질 수 있다. 둘째, 공급 측면에서 기존 강변 인프라 정비 및 다양한 프로그램 개발 및 운영이 모색되어야 한다. 덧붙여, 그러한 프로그램 콘텐츠를 임진강 지역에서 제공

하기 위해서는 비전을 갖춘 다양한 여가 벤처사업가들의 참여를 유도해야 한다. 셋째, 매개 측면에서 수요자와 공급자를 연결해줄 수 있는 정보제공 및 네트워크(거버넌스 구축) 활성화 방안이 마련되어야 한다. 즉, 정치 군사적인 이유로 오랫동안 고립 및 단절되어 있던 임진강 지역을 세계와 다시 잇기 위해서는 방문객과 지역을 연결할 수 있는 다양한 매개수단이 필요하다. 매개의 수단은 여행플랫폼이 될 수도 있고, 공공의 적극적인 홍보 활동이 될 수도 있다. 문제는 이러한 연결이 필요하다는 적극적인 인식의 변화다. 이번 공공미술프로젝트가 지역을 세계로 다시 안내하는 중요한 계기가 되기를 바라며 남북한의 정치 군사적 대립의 종식을 미리 알리는 전령의 역할이 되기를 기원한다. 마지막으로, 이번 공공미술작품의 내용인 김소월 시인의 '못 잊어'를 감상하면서 많은 사람의 영속적인 평화에 대한 꿈이 실현되는 날이 오기를 바란다.

> ### 못 잊어 (김소월)
>
> 못 잊어 생각이 나겠지요
> 그런대로 한 세상 지내시구려
> 사노라면 잊힐 날 있으리라.
>
> 못 잊어 생각이 나겠지요
> 그런대로 세월만 가라시구려
> 못 잊어도 더러는 잊히오리다.
>
> 그러나 또 한껏 이렇지요
> "그리워 살뜰히 못 잊는데"
> 어쩌면 생각이 떠지나요?

grafitti

공공미술을
공공예술로
바꾼
그라피티 아트

그라피티와 공공의 적
Beyond Graffiti Art &
Public Art

공공미술, 공공예술, 공공을 위한 행위라는 같은 출발점이 있지만 드러내는 결과는 문화적 영향과 지향점이 다르다. 일반적으로 공공미술은 장소 특정적 미술로 미술작품의 고유한 형태나 주제를 장소에 적합하게 설치하고 미술로서의 가치를 부여하지만, 공공적 기능에 대한 부분은 한정적으로 제한한 것이 특징이다. 근래 공공미술이 공공장소에서 공공성을 위한 방안들로 나타나고 있지만, 대부분 공공제도에 대한 이해 부족과 적용 한계를 드러내고 있는 것이 사실이다. 공공미술이란 용어를 처음 사용한 영국의 미술행정가 존 윌렛(John Willett)은 "예술은 공공성을 지녀야 하고 공공의 이익과 깊이 결부되어야 한다."라고 믿었고, 그 실천으로 사적 영역의 미술이 공적 영역으로 들어가는 것을 공공미술의 가치라고 판단하였다. 오늘날에도 공공미술은 공공영역에서 자신의 역할이 무엇인지 충분하게 이해하고 있다. 다만, 공공미술을 받아들이는 사람들 입장에서는 방향지시등 없이 들어오는 앞차처럼 당혹스러운 경우가 발생하지 않기를 바라고 있다. 미술이라는 예술적 표현이 내 집 앞에서 아무 예고 없이 들어올 때 생기는 반감을 고려해야 한다는 것이다.

지금 현재 공공미술은 공공장소에 심미적 가치의 미술작품을 놓는 것으로, 예술가와 주민들의 협업이라는 형태로 결과물을 제시하는 방식이다. 공적 영역, 공공장소에 사회성이 결합 된 예술작품이 생성되며, 미술은 사회와 사람들을 연결하는 매개로 존재한다. 사회와 사람이 연결되는 것에는 '소통'과 '이해'가 동반되는데, 과연 현재 공공미술이 이러한 점에 충실한지 의심스럽다. 예술가와 소수의 주민이 참여하였다고 '협업' 운운할 수 있는 것인지, 건축주와 예술가가 협의한 건축미술 작품이 '협업'인지 냉정하게 바라봐야 할 문제이다. 여기서 공공미술은 지금까지 제한적 협업의 형태로 진행된 미술을 이야기한다. '공공장소의 미술'로 존재하였던 공공미술은 더는 대중의 관심을 이끌 수도 없고, 사랑받을 수도 없다.

공공예술은 공공미술이 담아내지 못하

였던, 더 나아가 사회와 사람들이 연결되고, 지역의 주제를 밝히고 확장하는 것을 의미한다. 장소적 특정 이슈를 끌어내지 못하고 오롯이 작품으로만 존재하는 것은 공공예술이 될 수 없다. 시각적 형태로만 존재하는 것이 아니라 공간(건축, 디자인), 행동(커뮤니티), 도시정책으로까지 확장하는 것을 공공예술로 정의하고자 한다. 공공예술에서 개인과 민간이 지속해서 확장하는 것에는 한계가 있다. 공공기관의 정책사업으로 지역별 주제를 발굴하고 도시환경정책과 결합하며, 다양한 전문분야와의 협업이 지속적으로 갖추어져야만 가능한 부분이다. 공공미술을 위한 예술정책은 수적 확장은 가능하였는지 모르나 지역사회와의 연계, 예술가와 주민과의 협업과 소통, 예술가와 도시환경개선 등은 별개 문제로 인식되었다. 작품이 모든 것을 해결해주리라는 막연한 기대만 하였다.

공공예술은 공공기관의 추진력을 바탕으로 지속적인 지원과 기다림이 있어야 가능하다. 단편적으로 공공미술 확대를 위한 건축물 미술 장식 제도는 지역, 사람과는 상관없이 작가의 작품만을 놓는 방식으로 확장하였다. 결과적으로는 수적으로 기하급수적인 확대를 이루었지만, 공공미술을 위한 레디메이드 작품을 양산하게 된다. 어느 도시, 어느 지역을 가도 비슷한 작품이 길거리에 즐비하게 놓인 상황을 만들었다. 누구나 쉽게 예술작품을 감상하고 도시경관을 개선한다는 미명 아래서 20년 넘게 사람들의 관심 밖 작품으로 소외되었다. 2010년 전국의 지자체들이 앞다투어 만든 '벽화마을' 사업은 주민참여보다는 주민피해로 이어지는 일들로 번졌으며, 문화 관광 사업이란 형태로 유입된 사람들로 인한 주거환경 파괴로 지역주민들의 원성을 자아내었다. 공공미술 정책으로 불리는 건축미술 장식 제도와 벽화사업은 '소통'과는 거리가 멀었다. 최근 벽화사업으로 조성된 마을은 진정한 주민참여로 지워지고 있다. 공공예술은 공공미술이 만들어 놓은 과제를 고스란히 받아 다양한 형태로 개선점을 찾는 과정에서 생성되기 시작하였다.

공공예술 작품은 조각, 상징물, 벽화로

압축되는 공공기관의 공공미술을 그라피티 아트, 건축, 공공디자인, 커뮤니티 방식의 예술로 변화시켰다. 공공미술의 장식적 측면을 소통하고 참여하는 방식의 예술로 변화시킨 것이다. 공공성이라는 정의에는 모든 사회 구성원이 함께 공유한다는 의미가 포함된다. 기존 공공미술은 모든 사람이라는 정의에서 예술가를 앞으로 내세워 일종의 면죄부를 제공했다. 공공예술은 주민참여 기회를 통해 앞으로 이끌고, 예술가의 심미적 기능은 공공기능을 보조하는 역할로 배치된다. 또 공공성은 지역의 주제를 통해 독창성을 만들어내기에 획일화된 외형을 갖지 않는 것이 특징이다. 공공성을 위한 안전장치와 중개자로서의 역할이 공공기관이 수행해야 할 역할로 할당된다. 공공기관은 주민과 예술가 사이의 매개자인 동시에 중재를 통해 대안을 제시하는 것도 중요한 일이다.

그라피티 아트는 거리에서 출발한 예술이다. 공공미술에 즐겨 사용되는 미술관의 작품과는 다르게 삶 속 거리에서 낙서로 출발하여 상업적 가능성을 확인하고, 지금의 미술 장르로 정착되었다.[1] 그라피티 아트는 힙합, 브레이크 댄스, 랩과 연결되었고 이 모든 것은 거리문화로 대표되는 대중문화에서 파생된 것이다. 그라피티 아트가 공공적일 수밖에 없는 이유는 미술관이라는 한정적 장소에서 만들어진 작품이 아닌 사람들의 삶에 녹아든 작품이기 때문이다. 미술관 작품이 마음에 들지 않는다고 훼손하거나 파괴할 수는 없다. 하지만 그라피티 아트는 안락한 미술관의 보호를 받지 못하는 거리에서 지워지거나 없어지기도 한다. 살아남은 작품들은 많은 사람의 호응을 통해 남겨지거나 몇몇 개인에 의해 개인 공간으로 스며들었다. 공공미술에서 나타나는 공공적 대중성과는 다른 그라피티 아트만이 갖는 공공 생명이 존재하며, 공공 생명은 공공예술이 지향하는 '소통'과 '참여' 그리고 지속성을 갖는 중요한 지점이다.

1 「20세기 미국미술」 휘트니미술관 기획 (리사 필립스 외), 2019. 437p

공공예술의 확장성은 그라피티 아트의 유연한 장르 결합을 통해 나타난다. 20세기 팝아트와 퍼블릭 아트에서 나타난 도시경관 속 건물 외부와 내부의 커미션(commission) 작업으로 진행된 미술적 가치는 공공미술에서 드러난 작품의 일대일 병치라고 할 수 있다. 캔버스 작업을 대형으로 확대하고 재생산하는 방식이다. 이에 반하여 그라피티 아트는 길거리와 건물을 캔버스 삼아 현장에서 직접 작품을 제작하면서 얻는 결과물이다. 거리의 작품은 제작과정과 결과물을 순차적으로 관람하며 제작과정 중 사람들에 의해 작품이 수정되거나 의도하지 않은 방향으로 전환되기도 한다. 작품 내용이 변경된다 해도 작가주의로 표현되는 작가 고유의 스타일을 버리지는 않는 것도 그라피티 아트의 특징이다. 장르 결합은 다양한 장소 특성을 고려한 형태로 나타난다. 작가 고유성을 갖되 작품의 외형과 구성을 위한 장르의 결합은 21세기 공공미술의 단점을 극복하는 방안으로 시작되었다. 공공미술에서 드러난 작품만을 위한 공간조성, 작품 감상으로 완결되어 기능화되어버린 도시 공간을 미화하려는 상징성이 강하다. 상징성은 적극적인 장식으로만 인식되었지 공공 공간에서의 예술적 실천과는 거리가 멀었다.

장식적 측면을 버리고 작품을 만들어가는 과정 중심의 공공미술이 발전하기는 하였지만, 결과물에 대한 회의적인 시선들이 많았다. 사회적 소집단의, 그들만의 과정이 공공 전체의 파급력을 얻기에는 물리적인 시간과 비용 면에서 청동 조각 하나 세우는 것에도 미치지 못할 만큼 효율성이 떨어진다는 것을 무시할 수 없다. 공공예술은 과정과 결과에 대한 절충점이라고 할 수 있다. 특히나 공공예술에 나타나는 그라피티 아트는 효율적 측면에서 기대할 만한 성과를 가져왔다. 많은 내외적 요인과 시간적 효용으로 형성된 공공미술을 공공예술로 변환한다는 것을 관점으로만 판단하고 구분하려는 것은 아니다. 적어도 공공미술에서 그라피티 아트가 새로운 대안을 제시한 부분을 기록하고 싶어 공공예술로 정의되는 지점을 밝히고자 한다. 공공미술

은 반세기 넘게 도시환경과 공공장소에서 예술의 대중성을 위해 고군분투하였다. 당대를 살아가는 사람들의 인식변화가 기존의 공공미술 정의만으로는 규정할 수 없는 확장성으로 나타났음을 인지해야 한다. 이 책에서는 공공예술 속 그라피티 아트를 통해 다양하게 분파된 공공적 성격의 미술을 확인할 것이며 공공적 가치를 위해 변화한 미술 형식 중 하나인 그라피티 아트와 공공예술이라는 것이 장소와 사람들을 통해 진화하는 사례들을 살펴보고자 한다.

공공예술에
그라피티 아트를
적용하다

공공예술 속 그라피티 아트에는 미술을 거리 밖으로 확장하는 전략적 요인들이 존재하고 있으며, 몇 가지 훌륭한 방법들이 사용되고 있다. 21세기 미술은 한정된 미술 전문공간에서의 전시만으로 국한되지 않고 좀 더 많은 사람과의 소통을 위한 방안들을 고민하기 시작하였다. 특히나 사람들이 생활하는 공간인 거리에서 어떻게 효과적으로 작품을 알리고 참여하는가에 대한 문제는 지속적으로 고려되어 온 부분이다. 좀처럼 열리지 않았던 공간인 '거리'라는 특수성을 지혜롭게 활용하고 있던 그라피티는 현대미술의 성공적인 파트너로 손색이 없었다. 야생마처럼 제도권 미술에 길들지 않은 그라피티를 공공성에 끌어들이기에는 전폭적인 수용은 불가능하였다. 많은 시간 선구적인 미술가와 그라피티 아트 작가들에 의해 공공성을 찾게 된 그라피티 아트는 현대미술, 특히나 공공미술의 새로운 대안으로 자리 잡고 있다. 이 장에서는 구체적인 사례들과 작가들의 작품을 통해 공공예술 속에 그라피티 아트가 어떻게 적용되었는지 살펴보고자 한다.

첫 번째로 블록버스터 스타일을 통해 대규모 작품을 제작하고 사람들에

게 전달하는 방식, 두 번째로 저작권의 자유로움을 통해 얻은 형식의 파괴와 사용, 세 번째로는 올 커버 스타일로 만들어진 공간의 확장, 마지막은 누가 언제 무엇을 어떻게 하는지 모르게 작품이 놓이고 사람들의 호응을 끌어내는 바밍(Bombing) 형식을 소개하여 우리가 지나쳤던 공공예술의 그라피티 아트를 알아보고자 한다.

더 크게, 더 높은 곳에 작품을 남기는 것은 그라피티 블록버스터(Blockbuster style) 전략이다. '도시'는 그라피티 아트에는 하나의 캔버스이다. 프랑스 출신 예술가 JR의 인사이드 아웃(Inside Out)은 우리에게 익숙한 미술관 전시 공간으로 규정된 작품전시와 형식을 파괴한 혁신적인 전시형태이다. JR의 작품은 그라피티에서 사용되었던 블록버스터 스타일과 혁신적인 전시형태로 세계적인 주목을 받았다. 인사이드 아웃 프로젝트는 세계 100여 개 나라에서 다양한 참여자들이 동원된 프로젝트로 2011년에 시작되었으며, 예술이 닿지 않는 곳부터 예술이 넘쳐나는 문화공간까지 다양한 공간에 확대된 프로젝트이다. 거리 예술인 그라피티의 재료인 스프레이나 페인트를 사용하지 않고 직접 찍은 사진들을 크게 인쇄해 벽에 붙이거나 바닥에 까는 방식을 취하며, 설치과정은 주민들과 함께하였다. 그라피티 형식 중 더 크고 웅장한 작품의 크기를 바탕으로 하는 것과 사진이 찢어지거나 훼손되어 자연스럽게 사라지는 형식을 빌려오기도 하였다.

각 나라의 프로젝트는 역사와 사회에서 주제를 가져오거나 정치적 이슈를 담아내어 대범하고도 혁신적인 이야깃거리를 만들어냈다. 2006년 파리 부촌에 폭력배의 초상화를 크게 프린트해 길가에 부착했는데 행위 자체는 그라피티 바밍과 같은 불법이었으나 프랑스 정부로부터 공식적으로 인정받고 보호받았다. 2007년에는 팔레스타인과 이스라엘 사람을 나란히 찍은 사진을 두 나라 여덟 개 도시에 설치한 적이 있다.

2 블록버스터 스타일은 스프레이 글자로 만든 대형 작품을 의미하며 때로는 페인트 롤러를 사용하여 빠르게 완성하는 그라피티 스타일을 말한다. 블록버스터 그라피티의 목표는 짧은 시간에 넓은 공간을 커버하는 것이다.

2017년 미국과 멕시코 국경 철책에 설치한 작품도 작가만의 대범한 정치적 메시지를 담고 있다. 그라피티 아트는 공간적 제한을 뛰어넘어 많은 사람에게 작품을 알리는 방법을 즐겨 사용하는데, JR은 자신의 작업이 위성에서도 보일 수 있을 정도로 대형작업을 진행하고 있다. 2017년 영화 <Faces Places>에서는 아그네스 바르다(Agnes Varda)와 함께 여행하며 프랑스 곳곳의 사람들을 카메라에 담고, 그 결과물이 프랑스 최대의 전시장이 되는 과정을 담아내었다. 장소마다 사람들에게는 자신들의 이야기가 있었고, 작가는 그 얼굴을 담아내고 서로 이해하는 것이 예술 행위의 시작이라고 말하고 있다.

〈그림 55〉
Inside out Project Brazil.
2014. JR. ⓒJR.

　　JR은 예술이 존재하지 않던 공간에 예술을 통해 잊고 있었던 이야기들을 끄집어 낸다. 그의 작품은 행위로써 출발하지만, 결과는 흔적으로 남는 방식을 고집한다. 지역 주민들은 자신들의 참여가 어떤 결과로 이어질지 예측하기 어렵거니와 그런 결과를 예측하고 참여하지도 않는다. 카메라에 담긴 자신의 얼굴 혹은 신체 일부를 남기는 것이 참여의 시작일 뿐이다. 작가는 무수하게 많은 사진을 붙여 대형으로 확대해 설치하는 것으로 작품을 완결한다. 작품은 특정 장소에서 작가가 선택한 이미지를 통해 이야기와 충격을 주며 때로는 정치적, 사회적 운동으로 문제를 해결하기 위한 동참을 끌어낸다. 미국-멕시코 국경 작품은 미국의 보수적 이민정책을 비꼬았으며 브라질 올림픽 프로젝트는 올림픽보다 브라질 빈민촌의 삶을 향한 관심을 호소하였다. 올림픽은 언제인가부터 국가 간 상업행위로 전락하였고, 국가 간 경쟁이 부추긴 천문학적인 보여주기식 예산이 정작 필요한 사람들은 외면하고 있는 현실을 비판한 작품이다.

그라피티 블록버스터 스타일은 많은 이들에게 자신의 존재를 알리는 수단으로 사용되기도 하지만, 그 수단을 통해 자신이 무엇을, 또 왜 이러한 행동을 하는지 알려주는 광고판의 역할도 한다. 노골적인 광고판을 이용한 상업적 그라피티도 많은 사람에게 효과적으로 알리기 위한 방법으로 사용한 것이다. 한국 출신의 광고디자이너 이제석의 작품도 블록버스터 스타일로 볼 수 있다. 광고효과로 보자면 안 보고는 지나칠 수 없게끔 시선을 빼앗는 가장 강력한 무기는 크기이다. 그라피티에서 블록버스터를 사용한 것도 도심 속 상업광고판만큼 효과적인 홍보수단을 활용한 것이다. 광고란 '누구'에게 알리기보다 '누구나'에게 알릴 방법이 중요하기에 대형 광고판은 도시에서 필연적으로 마주치게 되는 요소이며, 그라피티 아티스트들에게는 아주 흥미로운 초대형 낙서판이기도 하다.

블록버스터 스타일을 위해 몇몇 그라피티 작가들은 자신의 목숨을 담보로 더 높이 올라가 누구도 생각하지 못한 장소에 흔적을 남긴다. 알렉스(Alex Senna)는 브라질에서 안전 장비 없이 높은 곳에 그라피티를 남기려다 목숨을 잃는 작가들이 많다고 하였다. 평택 신장쇼핑몰 건물 작업 당시 이렇게 훌륭한 장비로 작업한다는 것은 상상할 수 없었다고 했는데 그 말의 의미를 알 것 같았다. 목숨을 담보로 얻은 블록버스터 스타일은 더 높이, 더 크게 작품을 남기고 확실하게 보여준다. 많은 현대미술 작가들이 그들의 매력적인 행동을 자신들의 작업에도 적용하고 있다. 잘 보이는 것만큼 확실하게 전달되는 것도 보장되니까 말이다.

공공예술에 등장하는 그라피티 아트 요소 중 하나는 저작권의 자유로움이다. 그라피티에서는 남이 하는 것을 따라 한다고 돌팔매를 당하지는 않는다. 자신의 스타일을 버리지 않고 장소와 상황에 맞는다면 문제 될 것이 없다. 현재도 별반 차이는 없어 보이지만, 필자가 미술교육을 받을 때는 창작보다 작품에 사용할 기법과 이미지를 먼

저 찾는 것이 더 어려운 과제였다. 무슨 불문율처럼 나만의 독창적인 기법과 이미지가 있어야만 한다는 것이 창작의 기본 문법처럼 규정되었던 것 같다. 무슨 큰 죄를 지은 것도 아닌데 누군가 사용한 기법을 쓴다는 것은 부끄러운 일이었다. 하지만 생각해보자. 멀리도 아니고 19세기부터 21세기까지 근 300년간 사용된 기법들을 피해간다는 것이 과연 가능할까. 외계인이 아닌 이상 이 촘촘한 그물망을 피하기란 쉽지 않을 것이다.

그라피티도 한때 스타일 전쟁이라고 불릴 만큼 독창적인 스타일을 만드는 데 혈안이 되어있었다. 그러나 불과 30년 남짓한 시간 동안 그들은 불필요한 에너지 낭비에서 벗어나 서로의 스타일을 교차하는 방법을 찾아내었다. 누군가 먼저 제안한 것이 아닌 자연스러운 거리의 법칙을 따라간 것이다. 그라피티는 거리에서 출발해 누구나 쉽게 접근하며 따라 하는 것에 익숙해졌다. 누군가의 스타일을 따라 할 때 'ⓒ'표시 하나를 붙여준다면 문제 될 것이 없다. 출처를 밝혀주는 예의는 복잡한 저작권 분쟁을 간단하게 해결하는 방법이다.

그라피티는 작품 이미지 사용에도 관대함을 보인다. 거리의 불특정 다수가 작품 이미지를 SNS에 올린다고 고약하게 저작권 무단도용이라는 법적 고지서를 발송하지는 않는다. 물론 개인 창작물을 보호하는 차원에서 저작권 보호는 마땅하다. 그라피티는 거리에서 창작된 결과물임을 인정하면서 자유로움을 제공하는 것이다. 누군가 상업적으로 이미지를 사용한다면 법적으로 문제 삼고 고지서를 보내기도 한다. 이는 작품이 많은 사람을 위해 제작된 것이지 상업적 활동을 위한 것은 아니며, 만약 상업적으로 이용하려면 정당한 보수를 주고 의뢰하라는 경고성 메시지이다. 앞서 뉴욕 5points 건물의 그라피티 아트가 보여준 사례처럼 그들의 사고방식의 자유로움은 개인의 자율성에 부합하는 의미를 담고 있다. 작품의 보존문제를 떠나 상업적 접근에 매몰차게 행동하는 것은 공공을 위한 자유로움 보장을 위한 저항의식에서 비롯된 것이다.

공공예술에서 나타나는 저작권의 자유로움은 뱅크시(Banksy)의 퍼포먼스로도 잘 드러난다. 2018년 '소더비(Sotheby's)에서 영국인이 가장 사랑하는 예술품으로 꼽힌 <풍선과 소녀(Girl with Balloon)>가 경매된다. 날아가는 하트 모양의 풍선과 소녀의 이미지는 뱅크시의 작품 중 최고가에 가까운 15억 원에 낙찰된다. 그런데 낙찰 직후 소녀 이미지가 그려진 캔버스는 자동으로 내려가다가 그림틀에 설치된 파쇄기에 반쯤 잘린다. 그림이 경매에 오를 경우를 대비해 파쇄기를 액자에 몰래 설치하는 과정과 그림이 경매장에서 파쇄되는 현장을 담은 동영상을 홈페이지에 올려 스스로 작품을 파괴했다는 걸 알린다. 그가 보여준 퍼포먼스는 거리 예술인 그라피티의 상업적 이용에 대한 반자본주의적 저항이다. 그러나 작가의 의도와 상관없이 반쯤 잘린 작품은 낙찰가를 뛰어넘는 아이러니를 가져왔다. 익명으로 알려진 낙찰자는 뱅크시의 행동이 작품 가격을 더 뛰어오르게 하는 효과를 가져왔다고 하였다.

반면, 뱅크시의 작품을 그대로 모방해 그리는 행위에 대해서는 별다른 제약이 가해지지 않는다. 전 세계에서 뱅크시가 동시다발적으로 출몰하는 상황을 당연하게 받아들이고 있다. 한국에서도 MB정부 시절 뱅크시가 그렸다고 주장하는 '쥐' 그림이 나왔을 정도로 그의 기법과 이미지 재현방식은 자유롭게 활용되고 있다. 그라피티 아트의 스텐실 기법은 뱅크시만의 독창적인 방법은 아니며, 그가 사용하는 이미지도 인터넷 곳곳에 펼쳐진 이미지를 재조합해서 만들어진다. 우리가 사는 거리에는 수많은 이미지가 존재하고, 사람들은 그중 나름의 이미지를 선택하고, 선택된 이미지는 자신의 목적에 맞게 사용된다. 뱅크시는 자본주의가 만든 예술, 즉 예술을 이용한 상업적 행태가 또 다른 자본주의 계급을 형성하는 것에 대해 저항한다. 그라피티 아트를 즐기고 사랑하는 대부분의 사람들은 예술을 상업적으로 활용하는 자본주의적 예술 애호가들이 아니다. 뱅크시의 메시지는 길거리에서 자유롭게 즐길 수 있는 그라피티 아트가 소수의 전유물이 아니라는 것을 보여준다. 그라피티 아트의 저작권은 대중에게는 자유

로움을 선사하지만, 특권층에게는 소유물이 될 수 없다는 가이드라인을 제공한다. 공공예술 속 그라피티 아트는 공공의 온전한 공공성을 위한 행동방식을 고집하는데, 공공미술에서 나타나는 부분적 한계인 특정 예술가 집단, 소장가 집단, 자본주의 집단만의 전유물로 남는 작품이라는 틀을 길거리만의 과감한 방식으로 파괴하고 있다.

그라피티의 어원을 살펴보면 '낙서로 덮는다', '가득 채운다'는 의미가 있다. 일정한 공간에 글자, 이미지, 낙서 등 무엇인가를 가득 채워놓는 방식의 행위들을 그라피티라고 정의하고, 그라피티 아트 작가들은 도심 공간을 캔버스 삼아, 혹은 자연적 공간을 가득 채워나간다. 자신만의 스타일로 공간을 촘촘하게 덮어 버리는 올 커버(All-Cover)이다. 참고로, '올 커버'라는 단어는 그라피티 아트에서 정식으로 정의된 용어는 아니며 필자가 그라피티 아트를 분석하며 사용한 단어임을 밝혀둔다.

그라피티가 성행한 20세기 말에는 대상 공간을 채우는 것보다는 존재를 알리기 위한 스타일에 대한 고민이 더 많았다. 낙서하는 것이 개인적 존재 과시든 혹은 정치적 저항이든 메시지를 전달하는 역할에서 크게 벗어나지는 않았다. 그라피티는 현대

<그림 57>
뱅크시 〈사랑은 쓰레기통에 있다〉 2018. 소더비경매.
ⓒ게티이미지 코리아

미술의 설치미술 언어를 빌려 현대 그라피티로 전환하는 과정에서 자신을 드러내는 흥미로운 방법을 찾아 나선다. 물론 그라피티 안의 서로 경쟁하듯 덮고 덮이는 과정에서 채워지는 현상들이 발생하는 측면도 있지만, 공공예술 관점에서의 그라피티 아트는 미술적 측면에서 접근이 필요하다. 현재 각 나라를 대표하는 그라피티 아트 관광지를 살펴보면 골목, 건물, 거리를 가득 메운 그라피티 아트를 확인할 수 있다. 한편으로 그라피티를 막지 못해 점령당한 흔적일 수는 있지만, '그라피티'라는 단어로 떠올릴 수 있는 대부분의 이미지는 가득

채운 낙서로 즐비한 골목이다.

가득 채우는 그라피티 아트는 일정한 공간, 건물로 비유하자면 바깥을 둘러싼 모든 벽을 캔버스로 인식하고 외부에서 내부공간까지 아우르는 면들을 작품의 제작공간으로 확장한 것이다. 이전의 미술이 장식적 측면을 고려하여 가장 이상적인 공간에 작품을 제한적으로 설치했던 것과 비교하면 공간 전체를 작품의 영역으로 삼는 것은 시각효과 면에서 획기적이다. 스페인 출신 오쿠다 산 미구엘(Okuda San Miguel)은 대표적인 올 커버 스타일의 작가로 평면 그라피티 아트에서 조각, 설치까지 작품의 영역을 확장하였다. 2015년 제작된 카오스 성당 내부 그라피티 아트는 모 기업의 광고에 등장하면서 사람들의 관심을 끌었다. 그의 전략은 단순하면서도 명확하다. 자신이 설정한 공간에 들어가는 사람들에게 난잡한 그라피티가 아닌 정리되고 스토리가 있는 작품을 제시하며 종교시설에 들어간 것 같은 착각을 일으키게 하는 것이 목적이다. 고대 미술은 종교적 목적이 컸고 건축물의 장식적 기능만 전담한 것이 아니라 종교 공간으로서 감정을 느낄 수 있도록 의도되었다. 이러한 감정을 현대 그라피티 아트로 재현하여 현재적 시점으로 미술 장식에 적용하는 것이다.

공공예술에서 올 커버 스타일은 비단 그라피티 아트뿐만 아니라 많은 현대미술의 공공미술 작품에서 등장하고 있는데, 건축물 경관을 위한 유리면을 제외하고는 모든 오브제에 작품을 대입하는 방식으로도 사용되고 있다. 그라피티 아트는 공간을 점령하는 행동이 기존 공간을 파괴하며 새로운 그라피티 아트 공간을 창조하는 모순을 가지고 있다. 그라피티 아트에 점령당한 공간은 대중문화 공간이라는 창조물로 생성되는 결과를 가져온다. '그라피티 = 젊음 = 힙합'이라는 문화적 연결고리가 형성될 정도로 문화 코드가 강하다. 그 이면에는 가득 채우고 덮어 버리는 양식이 존재하며, 그라피티가 갖는 기성세대에 대한 저항 정신이 그대로 반영된 형식이다. 현대미술에서 나타난 공간점령방식은 평면 회화 방식에서 조명, 설치작업까지 방법적 확장이 이루어

지고 있다. 그라피티 아트는 이러한 현대미술 방식에 너무도 적합한 평면적 기법이었으며, 그 효과는 얌전한 장식적 회화보다 탁월하다.

미국 그라피티 부흥기랄 수 있는 1970~1980년대에 뉴욕의 그라피티는 도시를 덮다 못해 넘쳐날 정도로 화려함을 자랑하였다. 지금은 세련된 도시 디자인 정책으로 옛 영광을 볼 수 없지만, 다른 국가나 도시에서는 그라피티가 여기서 시작되었다는 걸 보여주는 관광 상품들이 등장하고 있다. 우리의 현실은 문화적 이해와 접근방식의 차이로 공격적인 그라피티 공간이 존재하지는 않지만, 한정된 공간에서 잘 덮인 모습들을 종종 확인할 수 있다. 공공예술에서 그라피티 아트의 올 커버 전략이 그대로 적용되었다고 단언할 수 없지만, 그라피티 아트가 추구하는 공간 확장성을 최대한 활용하였다.

끝으로 살펴볼 공공예술 속 그라피티 아트의 요소 중 하나는 바밍(Boming) 형식의

〈그림 58〉
OKUDA San Miguel. Kaos Temple. 2015. ⓒOKUDA.

게릴라 작업이다. 그라피티가 부정적 비판을 받게 된 핵심적인 요인인 바밍은 허가받지 않은 낙서의 주범으로 많은 사회적 문제를 불러왔다. 공공예술에서는 바밍이 공공기관의 정책 방향을 환기(喚起)하는 기능을 갖게 되었다. 그라피티 바밍은 약속된 행동이 아닌 자발적이고 즉흥적인 방식을 통해 지정된 장소에 흔적을 남김으로써 자신들만의 영역을 설정하는 행동 양식으로 규정된다. 문제는 허락되지 않은 형태의 일로 인한 사회적 피해가 동반되어 골칫거리가 된다는 것이다. 미술은 세대를 거쳐 진화하고 발전하는데, 받아들이는 사람들의 인식 변화는 부정을 긍정으로 긍정을 부정으로 바꾸기도 한다. 대표적으로 바밍은 과거의 부정적 견해에서 긍정적 견해로 바뀐 형식이 되었으며, 미술뿐만 아니라 상업적인 이벤트 홍보에도 심심치 않게 사용되고 있다.

상업적으로 사용되는 게릴라 홍보는 거리에서 이루어지며 미술, 공연, 미디어 등 활용하는 범위도 확대되고 있다. 개인 미디어에서도 '플래시 몹(Flash Mob)' 형태로 불특정 다수가 약속을 하고 특정 장소에서 특정 행동을 취하고 사라지는 방법이 등장했다. 공공예술에서는 이러한 바밍이 거리의 사람들에게 단순히 문화를 즐기는 것을 넘어 직접 참여하게 하는 커뮤니티 방식으로 확장된다. 초기 플래시 몹은 개인이나 단체들에 의해 주도되었으며 소수가 문화를 즐기는 방법으로 진행되었다. 이렇듯 불특정 다수가 모여 하나의 형식을 공유하는 방식은 조미료 같은 기획이 들어가면서 대규모 행사로 발전한다. 국가 간 행사, 공공기관 캠페인, 문화단체 행사 등에 활용되면서 거리의 공공예술 형태로 자리 잡았다. '치고 빠진다'는 방식은 그라피티에서는 너무도 익숙한 행동 방식이다. 불특정 다수에게 자신의 존재를 과시하는 방법이기도 하며 익숙했던 삶의 풍경에 신선함을 선사하는 방법이다. 그라피티는 대중의 시선을 잡으려고 반복적으로 물량 공세를 하지만 대중을 유혹할 정도로 매력을 가지지는 않는다. 그들만의 언어는 같은 문자이지만 해독 불가한 형태와 언어조합이 대부분이었다. 반면 공공예술은 유머, 이해가 편한 이미지, 공공적 디자인을 가미한 환경 등을 담아 대중의

경계심을 허물었으며 지지와 흥미를 끌어냈다. 그라피티가 갑자기 공간을 점령하듯 파괴하는 방식이라면, 공공예술은 거리에서 이미지와 해독 가능한 문자, 패턴으로 사람들과 대화를 시도한 것이다.

보여주는 방법에서도 갑작스러운 해독 불가의 그라피티보다는 사랑스러운 이미지에 한 표를 던지는 것이 당연할 것이다. 공공기관들은 공공예술 기획에서 이러한 긍정적 이미지를 최대한 활용하는 방안을 찾기 시작하였으며, 공공이 허락된 공간에 블록버스터급 크기로 올 커버 된 그라피티 아트 작품을 제작하게 된다. 공공예술가가 그라피티에 비해 상대적으로 다양한 매체를 사용해 작업하는 것도 대중에게 다가서는 긍정적 요인으로 평가된다. 그들은 종이, 플라스틱, 천에 스프레이를 사용하거나 버려진 물건을 조합하여 조형을 만들기도 하며 친숙한 이미지를 조합해 스텐실 기법으로 그리기도 한다. 오로지 스프레이만을 사용하여 난독한 이미지, 낙서로 인식할 수밖에 없는 이미지를 작업하는 그라피티보다 친숙함이 더 했다.

공공예술에서 그라피티 아트가 활용된 대표적인 미술 형식으로는 '얀 바밍(Yarn bombing)'이 있다. 얀 바밍은 그라피티 아트의 한 장르로 볼 수 있는데 기존 그라피티 아트가 페인트, 라카, 에어졸 스프레이, 분필 등의 재료를 구사하였다면 얀 바밍은 실, 천 등 섬유 패션의 오브제가 거리와 대중에게까지 다가간 공공미술 형태로서 코바늘 뜨개질, 천 등 다양한 뜨개질실을 통해 작업이 이루어진다. 거리, 계단, 벤치, 분리대, 나무 등 도심의 공공시설물에 미적 가치의 옷을 입혀주는 공공미술로 거리와 시설물에 적용이 용이하고 자유롭다는 특징을 갖는다. 뜨개질과 같은 일상적 행동과 누구나 참여 가능한 소재로 공공미술에 참여를 유도하고 있다.

공공의 입장에서는 난독하고 고집스러운 그라피티를 다루는 것보다 이해하기 쉽

3 『국내 공공미술 콘텐츠로서의 얀 바밍 활용에 대한 탐색적 연구』 박은진, 공용택. 한국디자인문화학회지 제22권 제3호. 2016.09. p183.

고 협력 가능한 그라피티 아트가 적합한 파트너로 선택된다. 게릴라 형식의 작업방식도 대중적인 플래시 몹 형태로 공공이 주도하는 안정적인 형태의 공공예술로 접합한 것이다. 또 그라피티 아트를 적극적으로 수용하는, 젊은 세대로 분류되는 대중문화를 이끄는 세대의 눈높이를 무시할 수는 없었다. 문화를 주로 소비하고 유행을 만들어내는 소비세대는 그라피티 아트를 힙합 문화로 인식하고 자신들의 문화 영역 안에 받아들인다. 공공예술의 그라피티 아트는 도시 재생과 상업적 자본주의의 소비 주체로 변화하기 시작한다. 그라피티 아트가 회화형식에서 디자인, 패션, 음악, 공연에 녹여지면서 발생하는 전 방위적 확장을 공공이 마다할 이유가 없었다. 공공이 주도하는 공공예술에 갑자기 등장한 그라피티 아트는 대중문화적 효용성만을 놓고 따져도 손해 보는 장사는 아니다.

공공예술에서 바밍은 예술을 수행하는 방법적 의미도 있지만, 그것을 넘어선 환기의 기능을 빼놓아서는 안 된다. 공공미술의 한계로 거론된 그들만의 정책과 방식은 그라피티의 난해한 낙서와 다를 바가 없다. 공공영역에서 미술이 온전하게 대중들의 품으로 다가갈 수 있도록 고민하는 부분에서도 서로 대화가 가능하고 이해 가능한 부분으로의 접근을 환기해 주는 그라피티 아트이다.

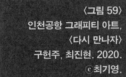

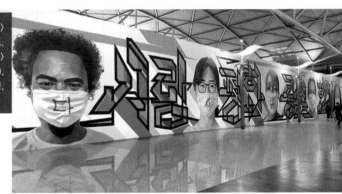

〈그림 59〉
인천공항 그래피티 아트,
〈다시 만나자〉
구헌주, 최진현. 2020.
ⓒ 최기영.

"내가 지하철에 그린 그라피티가 브롱크스를 거쳐 뉴욕 도심으로 들어가는
모습을 보고 있으면, 왜 내가 그라피티를 해야 하는지 알게 된다." -Taki 183

그라피티가 뉴욕을 화려하게 점령한 1971년, 뉴욕타임즈와 인터뷰를 한 10대 소
년은 일약 세계적인 스타가 된다. 그는 천진난만하게 그라피티를 하였다고 하기에는
너무나 대담한 행동으로 당시 뉴욕시장을 그라피티 전쟁에 나서게 만들었다. 그 시절
고정되어 움직일 수 없었던 그라피티를 움직이게 만든 혁신적인 방법으로서 지하철

그라피티는 뉴욕 할렘가의 상징이었다. 그라피티에는 많은 사람에게 자신을 알리려는 마음이 DNA처럼 박혀있다. 벽에 그려진 그라피티에 비해 매시간 도시 곳곳을 움직이는 지하철은 그야말로 움직이는 광고판일 수밖에 없다. 누가 얼마나 현란하게 지하철 캔버스를 이용하는가가 지상최대의 과제였다.

그라피티가 하나의 예술 장르로 발전한 현대에도 그라피티는 홍보 DNA를 위한 적합한 장소를 찾게 되었다. 인터넷이라는 장벽 없는 이동수단이 출현하긴 했지만, 모름지기 그라피티는 거리에서 느끼고 스프레이 냄새를 맡을 수 있는 현실적인 장소가 있어야 생명력을 발휘하게 된다. 그것도 합법적으로 허락된 장소라면 더 고민할 필요가 없다. 공항은 지하철과는 비교할 수 없는 확장성을 가지고 있다. 지하철이 도시 안에서 이동하는 수단이라면 비행기는 국가를 넘나드는 국제적인 광고판이다. 현대 그라피티 아트 작가들의 몇몇 비행기 작품들은 충분한 사례가 되고 있다. 포르투갈어로 쌍둥이라는 뜻의 오스 제미오스(Os Gemeos)는 브라질의 일란성 쌍둥이 거리 예술가로 브라질 월드컵 대표 전용기를 자신들의 그림으로 덮어버렸다. 그들의 작품은 전 세계를 다니며 브라질이 그라피티 아트에서 중요한 국가라는 것을 상징적으로 보여주고 있다.

프로젝트가 시작된 2020년은 전 세계의 하늘길이 코로나로 단절되었고 많은 공항이 이용객 없는 텅 빈 곳으로 제 기능을 다 하지 못하고 있었다. 인천국제공항도 급격한 이용객 감소로 많은 어려움을 겪고 있었으며, 국내뿐만 아니라 국외유입 이용객도 감소하고 있었다. 인천국제공항은 고민 끝에 코로나 사태를 기회로 생각하고 공항의 기능에 더해 삶과 휴식을 위한 공간으로서의 기능으로까지 확장하려는 결정을 한다. 공항이 단순하게 여객을 위한 공간으로 머물지 않고, 문화와 예술을 통해 다양한 체험을 즐길 수 있는 공간으로 확장하게 됨을 의미했다. 공항 그라피티 아트 공공예술 프로젝트는 "문화예술공항"을 만들어가는 시작점으로 출발하였다.

인천국제공항 그라피티 아트 <다시 만나자>(구헌주, 최진현, 2020)는 코로나 사태와 인종차별문제, 국가 간 국경 통제 등 서로 소통하고 교류하는 것에 대한 어려움이 많아지고 있는 우리의 현실을 담아내었다. 공공예술 프로젝트에 참여한 구헌주(Kay2), 최진현(Jinsbh) 작가는 사람들이 가장 빈번하게 오가는 '공항'이라는 장소에 "다시 만나자"는 메시지를 담은 작품을 통해 어려운 시간을 함께 극복하고 만나자는 의미를 전달한다. 작가들은 작품 구상을 위해 현장을 찾았을 때 한적한 공항을 보고 코로나 사태가 우리에게 어떤 영향을 주고 있는지, 코로나 이전의 우리 삶의 소중함에 대해 다시금 생각하였다고 한다. 사실 충격이었으며, 우리가 익숙하게 누리던 것들을 할 수 없다는 것에 대한 무력감도 느꼈다고 한다.

구헌주 작가는 공항을 찾는 다양한 국가와 인종을 모델 삼아 사실적 표현으로 담아내었으며, 마스크를 착용하고 밝게 웃고 있는 인물의 대비를 통해 희망의 메시지를 전달하고자 하였다. 최진현 작가는 '한글 그라피티'라는 자신만의 독창적 스타일을 '사랑, 평화, 공존, 희망'이라는 글자에 담아내었다. 우리가 사는 세계는 함께 살아가는 공간인 동시에 서로를 배려하고 존중해야 할 공간이라는 것을 잊지 않아야 하며, '희망'을 통해 극복하고 평화를 지켜가는 것이 우리의 역할이라는 점을 강조하고 있다. 이 작품들은 그라피티 아트가 갖는 직설적이고 대담한 표현방식으로 가장 대중적인 메시지를 전달하였으며, 2020년 12월 31일에는, 당시 우리의 모습을 그대로 대변하는 작품으로서 우리가 이 위기를 이겨낼 것이라는 작품의 메시지와 함께 '2020년 코로나로 돌아보는 뉴스'의 오프닝으로 소개되기도 했다.

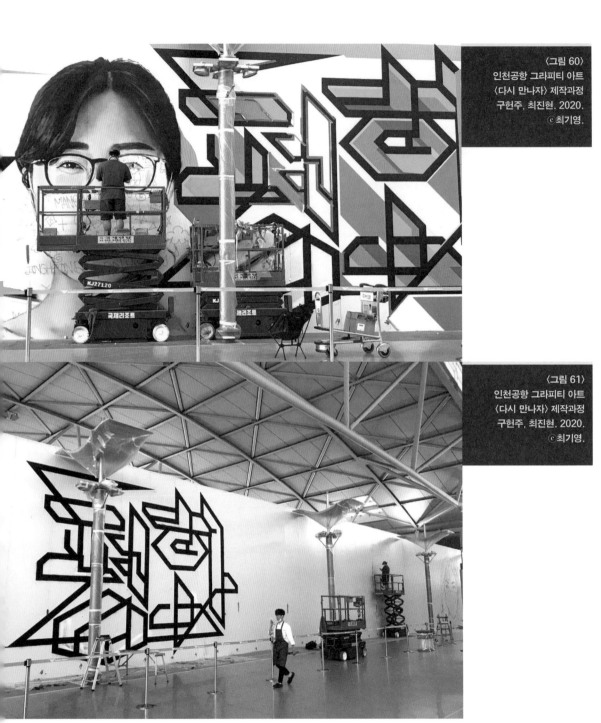

〈그림 60〉
인천공항 그라피티 아트
〈다시 만나자〉 제작과정
구헌주, 최진현. 2020.
ⓒ 최기영.

〈그림 61〉
인천공항 그라피티 아트
〈다시 만나자〉 제작과정
구헌주, 최진현. 2020.
ⓒ 최기영.

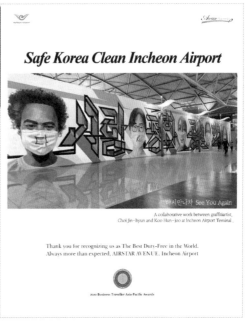

2021년 인천국제공항 작품은 그라피티 아트의 다양한 변화와 적용을 볼 수 있는 프로젝트이다. 우리가 일반적으로 생각하는 그라피티 아트는 평면 이미지이다. 그러나 그라피티가 거리의 예술로 변화한 21세기에는 더는 평면 이미지만을 그라피티 아트로 한정해서는 안 된다. 많은 그라피티 아트 작가들이 다양한 장르와 결합을 시도하였으며 뚜렷한 성과를 가져왔다. 사진, 미디어, 조각, 설치, 건축, 디자인 등 가능한 모든 분야에서 그라피티만의 장점과 스타일을 입히게 된다. 그라피티가 현실적으로 대중문화와 타협하며 형성한 다양한 장르와의 결합은 필연적인 거리예술의 단편을 보여준다고 할 수 있다. 그라피티는 길거리에서 자생한 시각예술이며, 거리의 시각예술은 입체적인 도시의 부분이 되었다. 입체로 파생된 조형성은 그라피티의 시각적 효과와 결합하여 좀 더 대중적이고, 강렬한 전달 도구들로 파생된 것이다.

인천공항에 설치된 공공예술 아트 벤치는 이용자 측면에서의 기능성을 담고 있는 동시에 대중적 관심을 끌 수 있는 요소가 담겨있다. 작가 역시 많은 사람이 그라피티 아트, 혹은 현대미술 등 어떤 이름으로 부르든 일상 속에서 예술로 만들어진 작품을 이용할 수 있게 한다는 점을 의도하였다. 소수영 작가는 쉽게 지나칠 수 있는 도시 공간 곳곳에 '몬스터 시리즈'라는 명칭으로 많은 기능성 작품들을 선보이고 있었다. '기능성'이라고 말하는 것도 작품이 거리로 나올 때는 예술 작품 이전에 도시 기능의 한 부분임을 잊지 말아야 하기 때문이다.

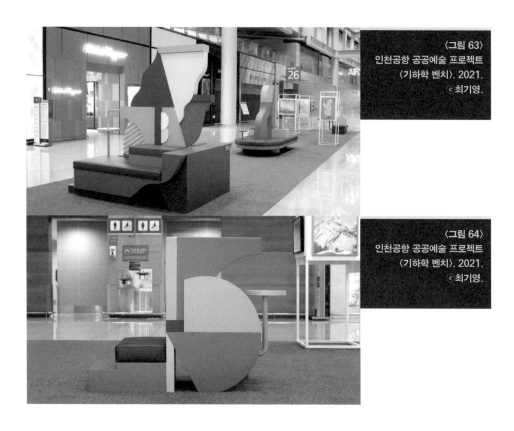

〈그림 63〉
인천공항 공공예술 프로젝트
〈기하학 벤치〉. 2021.
ⓒ최기영.

〈그림 64〉
인천공항 공공예술 프로젝트
〈기하학 벤치〉. 2021.
ⓒ최기영.

거리 예술작품들은 1차적인 심미적 기능을 갖고 존재한다. 20세기부터 심미적 기능의 강조는 대중적인 관심을 끌기도 하였지만, 반대로 대중적 관심을 받지 못하는 요인으로도 작용한 것이 사실이다. 현대 공공미술에서는 심미적 기능 이외의 기능을 결합하여 사용할 수 있는 작품들이 등장하기 시작한다. 기능에 치우친 몇몇 작품들은 작품으로서의 모습보다는 공공디자인으로서의 형태가 강조되어 예술 작품으로서의 의미를 상실하기도 하였다. 현재에도 국내 상징조형물들 중 상당수는 상징성에 치중한 나머지 논란의 중심이 되기도 한다. 인천공항에 설치된 공공예술 작품은 논란이 되는 심미(아름다움), 기능(이용 가능한), 상징(장소의 설치목적)이 균형 있게 기획된 작품이다. 비행기를 기다리는 의자, 입출국 수속에 지친 사람들의 휴식 공간, 아이들이 놀며 즐길 수 있는 의자, 회색 콘크리트 공간에서 지친 누군가의 안정을 찾아줄 작품으로 남겨졌다.

소수영 작가는 거리라는 공간 대부분이 회색빛의 괴물 같은 공간이지만, 그곳에서 자신의 작품이 즐거움을 주는 '몬스터'가 될 수 있다는 반어적 의미로 작품을 만들어내고 있다. 그것이 그라피티 아트, 공공미술, 공공예술 등 무엇으로 불리더라도 상관없다. 그저 이 거리, 도시에 색다름을 줄 수 있다면 만족할 수 있다고 한다. 우리가 말하는 그라피티 아트라는 것도 많은 사람에게 즐거움을 주는 긍정적 요인이 작용하여 지금처럼 대중적 예술로 남겨진 것이 아닐까. 낙서로만 인식되는 불편한 것이었다면, 대중들의 외면을 받는 심미적 괴물이 되었을지도 모른다.

갈등의 장소에 꼭 등장하는 그라피티 아트

경기도는 수도권을 둘러싼 31개 도시로 구성된 광역공간이다. 31개 도시는 농어촌, 도시, 공단, 군사지역, 행정 및 교육 중심지역 등 각각의 고유기능을 가진 도시로 구성되어있다. 경기도는 작은 대한민국이라고 해도 좋을 만큼 다양한 기능이 모인 공간이다. 도시는 고유의 기능을 가진 집합체인 동시에 사람이 모여 사는 공동체이기도 하다. 경기도는 이러한 다양한 집합체가 구성된 공간인 동시에 역사적 기록 혹은 흔적이 그대로 남아있는 공간이다. 경기 북부 도시들은 많은 지역이 군사적 목적으로 희생되거나 발전을 제한당했다. 경기도 파주시는 많은 도시 기능을 군사적 목적으로 양보하고 있다.

베를린 장벽, 이스라엘 가자지구 장벽, 미국과 멕시코의 국경 지역 등 이념과 국가 간의 경계선에는 정치적 낙서, 이념적 아픔에 대한 호소, 평화를 위한 메시지가 그라피티로 남아있다. 특정 예술가들에 의한 미술 행위부터 불특정 다수 사람의 호소력 짙은 글들까지 발견되고는 한다. 한반도의 경계선에는 이러한 모습들이 보이지 않는다. 군사 경계선으로 외부인 출입이 철저하게 통제되어 있기 때문이다. 상황이 이렇다 보니 DMZ 철책선에 그라피티 한 줄을 시도하려면 군사작전을 불사할 용기가 있어야 한다. 몇몇 해외작

가들은 분단의 상징인 군사분계선에 원대한 꿈을 가지고 매력적인 제안을 하기도 하지만, 남한에서 허락한다고 가능한 일들이 아니다. 수년 전 군사분계선에 거대한 다리를 놓겠다던 프랑스 작가 eLseed도 열정적인 작가 중 한 명이었다. 평화가 찾아오는 날에는 그의 꿈을 비롯한 많은 이들의 꿈이 실현될지 모르지만, 현재로서는 원천적으로 불가능한 일들이다.

민간인 통제구역 안의 도라산역은 한때 개성공단의 물류와 인적자원을 움직이는 물류 허브 역할을 하고 있었다. 남과 북의 화해와 긴장을 현실적으로 보여주는 장소이기도 하다. 2020년 도라산역을 찾아갈 때는 개성공단 폐쇄, 연락소 폭파, 핵실험, 전단 살포 등 남과 북이 서로 대립하던 상황이었다. 스산한 바람과 사람 없는 역에는 적막함만 있었다. 도라산역은 통일부 주관으로 문화관광 역으로 새롭게 조성할 계획을 갖고 있었으며, 현재에도 진행 중이다. 문제는 언제일지 모를 민간개방 시점이었다. 사실 도라산에 제작된 그라피티 아트 작품은 아직도 일반에게 공개되지 못하고 있다.

그라피티 아트는 잘 짜인 공간에 균열을 만들어내고는 한다. 누군가의 낙서가 도시의 잘 짜인 설계도에, 직선과 직선의 거리에 균열을 만들어낸다. 사람들은 이러한 균열을 통해 새로움을 경험하기도 하는데, 그라피티 아트는 도시경관뿐만 아니라 건물 공간, 자연 속 공간에서도 이러한 균열을 만들어내기도 한다. 도라산역에 제작된 그라피티 아트 역시 분단과 화해의 상징들이 가득한 역 한곳에 조그마한 균열을 만들어 내었다. 한반도 분단을 보여주는 '이산가족'과 '경계선'이라는 소재는 식상하게 여겨질 수 있다. 하지만 식상한 소재가 그라피티 아트와 현대회화로 결합했을 때는 서로의 다름이 만들어내는 전혀 다른 이야기가 생성된다. '그라피티 아트'와 '전통회화'는 완전히 이질적인 소재와 이야기들의 전개를 보여준다. 한국 전통회화 기법으로 다양한 작품을 구현해내고 있는 장태영 작가와 그라피티 아트라는 새로운 미술 장르를 한국에서 이어가고 있는 구헌주 작가이다. 두 작가는 회화라는 장르적 공통 분모를 가지고

있지만, 시간성과 재료 등 양식에서는 극명하게 구분된다. 미술사에서는 전통회화와 그라피티 아트를 모두 '회화'로 다루지만, 이들은 섞일 수 없는 다른 것으로 보여진다.

두 작가의 통일성과 상반됨이 한 공간에서 전시된다. 두 작가는 '평화'라는 주제를 서로만의 기법으로 표현하고 있다. 남북은 같은 한반도에서 살아가지만 다름을 보여주고 있다. 두 작가의 결합처럼 다르지만 같은 '평화'라는 목소리는 남북이 보여주는 현실과도 같다. 전통회화와 그라피티가 보여주는 하나의 회화처럼 남과 북은 하나의 줄기이며, 태생이라는 것을 간접적으로 보여주도록 구성되었다. 구헌주 작가는 도라산 공공예술 프로젝트 작품으로 분단에 의한 아픔을 고스란히 안고 살아온 이산가족의 짧은 재회의 순간들을 사실적으로 그렸다. 진일보한 화해 분위기 속에서도 여전히 넘어서지 못하는 경계선을 보여줌과 동시에, 그럼에도 우리가 더 나아가야 할 이유를 생각해보게 하는 의미 있는 작품이다.

<라인 더 브릿지(Line the Bridge)>라는 전시 제목도 서로 다른 것이 하나로 연결됨을 의미하고 있다. 남과 북의 분단 현실을 보여주는 장소에서 서로 다름을 알지만 연결되어야 한다는 우리의 염원을 보여준다. 누군가의 염원, 바람, 저항, 희망, 변화 등 상징적인 장소의 글들은 예상치 못한 결과를 가져오기도 하며, 때로는 지나치기도 한다. 하지만 경계 장소에서 그라피티 아트는 사람들에게 이 장소가 어떠한 의미를 띠는지, 왜 존재하는지에 대한 물음을 남기고는 한다. 다른 여타의 예술적 행위보다 직접적인 이미지와 글자를 통해 경계에 대한 생각을 깊이 있게 하는 촉매 역할을 한다. 팔레스타인 장벽에 그려진 뱅크시 작품, 미국-멕시코 국경에 설치된 JR의 사진 작업, 임진각 철책에 설치된 eLseed의 작품, 브라질 부정부패를 비판하는 작품, 사회의 부조리한 억압을 고발하는 작품까지 우리가 사는 사회의 경계마다 그라피티 아트가 등장한다. 그라피티 아트는 여타의 예술 행위보다 길거리, 삶의 현장에 직접적으로 그려지고 보이는 예술로 그 효과도 직접적이며 그림을 그린 행위자의 이름보다는 작품을 보

는 사람들에게 던져주는 메시지에 더 집중하기 때문이다.

경계의 영역에서 그려지는 그라피티 아트는 작품이기 이전에 대중을 향한 메시지이며, 경계의 균열을 일으키는 작은 파동이다. 경계의 균열을 바라보는 사람들의 의식과 이해에 자극을 주고 사람들이 경계를 인식하고 문제의 해결을 위한 행동까지 동반

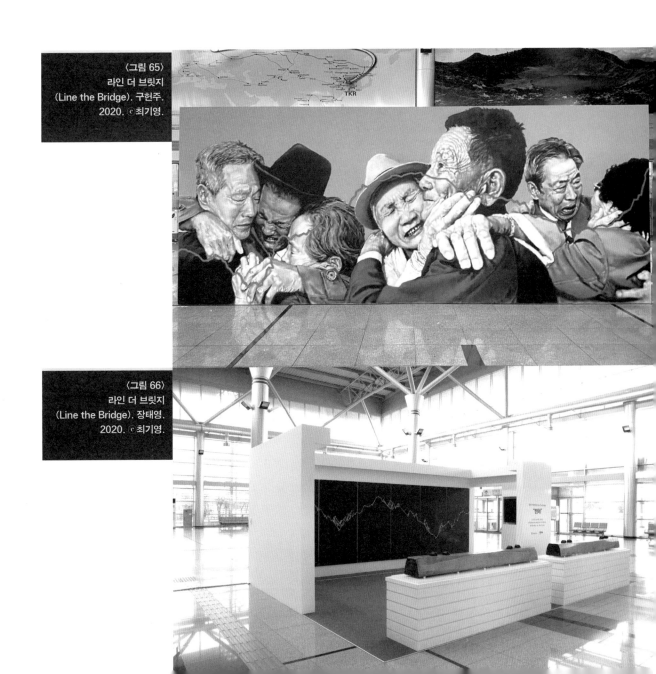

〈그림 65〉
라인 더 브릿지
(Line the Bridge). 구헌주.
2020. ⓒ 최기영.

〈그림 66〉
라인 더 브릿지
(Line the Bridge). 장태영.
2020. ⓒ 최기영.

한다면 그라피티 아트가 효과적으로 전달된 것이랄 수 있다.

2020년 경기도 파주 도라산역의 작품은 분단의 경계선에서 그라피티 아트와 현대회화가 연결된 작품으로 우리의 인식의 경계선에도 균열을 야기한 작품이었다. 아직도 도라산역은 일반인들에게 열리지 않는다. 남과 북의 정치적 상황은 호의적이지 않다. 언제일지 모를 호의적 상황을 희망하며 도라산역을 문화와 예술로 단장하고 있다는 소식을 듣게 되었다. 한 관계자의 한숨 섞인 말이 상황을 대변하는 것 같다. "누가 보러 와야 작품도 알려질 것인데, 하루하루 작품만 교체하고 있습니다." 지금도 역의 로비에는 구헌주 작가의 작품이 그대로 남겨져 있다. 언제인지도 희미해진 이산가족 상봉 때의 사진처럼 말이다.

2021년 '임진각 공공예술 그라피티 아트'는 한반도 분단의 흔적을 고스란히 담고 있는 임진각 건물 안전 펜스를 활용하여 임진각 방문객에게 우리가 바라본 '통일'을 시각적으로 표현하였다. 현재를 살아가는 20, 30대 세대에게 작품은 남과 북의 가치관을 인정하고 하나의 민족이라는 정체성을 잃지 않는 것이 통일의 시작이라고 말하고 있으며, 평화는 서로를 이해하는 것이 전제되어야만 가능하다고 말한다. 기성세대가 말하는 '평화통일'을 막연한 의미에서의 '통일'로 받아들이지 않고 '각자의 정체성'이 다르지 않은 '하나의 민족'이라는 것에서 출발할 때 '통일'이 가능하다고 생각하는 관점이다.

임진각 공공예술 그라피티 아트 작품인 <우리는 하나다>는 파노라마식 화면구성으로 단군신화에서 출발해 고구려벽화 이미지를 연결하여 우리 민족의 정체성을 담아내었다. 참여 작가 김병인(Semi)과 신혜미(Seeneame)는 "요즘 젊은 세대는 인터넷과 뉴스를 통해 기성세대와는 달리 북한을 같은 민족의 다른 나라"로 인식하고 있으며, 서로 다른 것을 현실적으로 인정하고 함께 살아가는 존재로 인식하고 있다고 했다.

이전세대와 지금의 세대가 공통으로 잊지 않고 있는 것은 '하나의 민족'이라는 역사적 정체성이다. 김병인, 신혜미 작가는 이러한 공통의 관점을 시각적으로 표현하였으

며, 동화 속의 캐릭터(신혜미)를 통해 편안하게 접근하였다. 김병인 작가는 한국의 전통 문양과 색채를 이용하여 작품 전체를 한국적인 이미지로 만드는 것에 중점을 두었다.

2030 세대는 남과 북 어느 한쪽의 편중된 관점보다는 서로의 정체성을 인식하는 것에서부터 통일을 준비해야 한다고 본다. 참여 작가는 이러한 세대적 관점을 시각적으로 표현하면서 '민족성'을 강조해 현재를 살아가는 모습은 다르지만, 우리 민족이 가진 역사성은 '하나'의 정체성을 담고 있다는 것을 잊지 않기를 보여주고 있다. 경기도는 2021년 <Let's DMZ 평화예술제>를 통해 "다시, 평화" 메시지를 전달하고자 하는데, 남한과 북한이 마주하고 있는 'DMZ'를 경계선으로 보는 것이 아니라 공존의 가치로 함께 가꾸고자 하는 의미를 담고 있다. 파주 임진각 평화누리공원에 펼쳐질 '지붕 없는 미술관'은 다양한 현대미술로 '평화와 공존'의 가치를 시각적으로 전달하고자 한다.

경기도 파주 임진각 건물은 여러 번의 리모델링을 통해 각 세대가 바라보는 가치를 공간적으로 구현해오고 있다. 실향민의 안식처로 출발하여 안보관광의 현장과 분단국가의 상징에서 이제는 역사적 모습을 간직한 문화공간으로 변화를 시도하고 있다. 경기관광공사는 임진각 건물이 분단의 모습을 시대적으로 갖고 있으며, 세대를 지나며 고유의 기능이 변화하였다고 한다. 경기문화재단은 새로운 임진각 리모델링 현장에 공공예술 작품을 구현함으로써 우리 시대의 임진각이 가진 가치를 새롭게 바라보는 계기를 마련하고자 한다.

임진각 공공예술 그라피티 아트 작품인 <우리는 하나다>를 통해 다소 이념적이고 무거울 수 있는 "한반도의 평화와 통일"을 새로운 시각으로 바라보고 이해할 수 있는 계기를 마련하였으며 김병인, 신혜미 작가의 메시지처럼 "현재를 살아가는 세대의 눈에 비친 남과 북의 모습을 이해하고, 민족의 역사성을 잊지 않는 것이 통일의 출발"임을 되새겨봐야 한다.

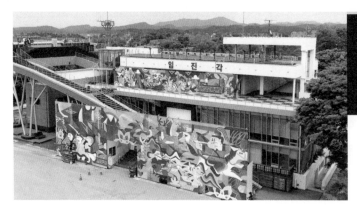

〈그림 66〉
라인 더 브릿지(Line the Bridge). 김병인(Semi), 신혜미(Seenaeme). 2021.
ⓒ최기영.

우리는 역사 속에서 '국가'라는 인식이 뚜렷하지 않았던 고대부터 지금까지 외세의 침입에 대비해왔다. 하지만 근현대로 이어오는 시대의 격변을 예상하지 못했고, 민족 간의 분쟁으로 이어진 6.25 전쟁은 세계 유일의 분단국가라는 슬픈 현실을 지닌 국가로 남게 만들었다.

남과 북이 원치 않았던 슬픈 역사의 잔재는 지금도 우리 삶 곳곳에 존재하며 우리를 슬프게 하는 원인이 되고 있다. 분단 이후 세대를 거쳐 70년이 지난 지금, 같은 민족이라는 역사성은 점점 잊히고 다른 국가라는 인식이 짙어지고 있다. 임진각을 찾는 많은 사람도 실향민보다는 다양한 사람들이 찾는 문화공간이 되고 있다. 어쩌면 지금은 북한이 그저 다른 나라로, 우리와는 상관없는 나라로 보이고 있는지도 모른다. 한반도 역사에서 가장 강력한 국가라고 여겨지는 고구려의 벽화를 주제 이미지로 잡아 북한이 다른 나라가 아닌 한민족이라는 민족 정체성을 표현하고자 하였으며, 세대를 거쳐 만들어진 다른 나라라는 인식을 '하나의 민족'이라는 인식으로 변화시키고자 하였다. 고구려 민족이 남긴 벽화를 추상적이고 기하학적인 작업을 하는 세미작가와 유쾌한 캐릭터를 기반으로 작업하는 신혜미 작가의 협업으로 재해석하여 완성하였다. 또 고대부터 궁전

에서만 쓰였던 단청과 그라피티를 이용한 기하학적 패턴에 더해 양육 관계가 있는 동물들이 서로 즐겁게 대화를 나누는 모습을 담아 서로 함께 사는 존재임을 형상화하였다.

　이스라엘 베들레헴이라는 작은 도시에는 세계에서 가장 전망이 안 좋은 호텔이 하나 자리 잡고 있다. 이스라엘과 팔레스타인 사이에 세워진 장벽으로 이스라엘에서는 보안장벽, 팔레스타인에서는 분리장벽이라고 부른다. 그 벽을 마주하고 자리 잡은 'The Walled off Hotel'은 그라피티 아트 작가 뱅크시가 만든 이색적인 공간이다. 억압에 대한 자유의지를 나타내는 많은 뱅크시 작품을 호텔 곳곳에서 감상할 수 있으며, 방마다 가장 안 좋은 전망을 통해 보안장벽 혹은 분리장벽을 마음껏 감상할 수 있다. 방마다 전쟁의 고통과 왜 이런 장벽이 생겨야 하는지 묻는 작품들이 전시되어 있다. 호텔 한 공간에 자리 잡은 전시실에는 다양한 국가와 작가들이 제작한 전쟁을 주제로 한 작품들이 있다. 뱅크시의 호텔이 만들어지기 이전에도 많은 그라피티 아트 작가들은 이스라엘과 팔레스타인 장벽에 자유의 메시지를 담은 작품들을 남겼다. 뱅크시의 행동은 조용한 시골 마을을 일약 국제적인 관광도시로 성장하게 하였으며, 그와 다른 작가들의 작품들은 강제적으로 자유를 박탈당한 사람들의 목소리를 대변하고 있다. 한 관광객은 "호텔에서 바라본 장벽은 인간이 만든 최악의 울타리"라는 메모를 남겼으며, 장벽 곳곳에 자유를 희망하는 응원의 글귀들이 남겨져 있다.

　독일 베를린 장벽은 세계 곳곳에 분양되었다. 장벽은 자율성을 단절하는 상징물로 남아있다. 장벽에는 그라피티와 그라피티 아트로 남겨진 많은 평화 메시지가 있으며, 누군지 모를 사람들의 희망이 세계 곳곳으로 전파된 것이다. 우리나라 청계천에도 베를린 장벽이 있으며 얼마 전 낙서가 있는 장벽에 덮인 또 다른 낙서로 사회적 문제를 불러오기도 하였다. 낙서가 있는 벽이라는 것보다는 '장벽'이라는 특수성이 훼손된 혐의를 적용한 것이다. 그라피티가 문제가 아니라 공용 물건이라는 대상성이 갖는 사회적 의미에 대한 판결이었다. 이념적 대립의 상징인 '장벽'이 예술과 공공성의 대립을

만드는 장본인이 된 것도 아이러니하다.

우리가 생각해야 하는 것은 '갈등'의 장소에 그라피티 아트가 왜 존재하는지에 대한 것이다. 그라피티는 목소리이며, 자기표현을 남에게 전달하려는 가장 직관적인 방법으로부터 출발하였다. 인간의 본능적인 낙서 의지라고 해도 좋다. 그라피티보다 그라피티 아트가 정제되고 대중적인 이미지를 사용하여 근본적인 전달이라는 방법을 취하는 것은 사람들과의 소통을 위한 전략이었다. 특히나 갈등의 장소는 이러한 소통이 가장 필요한 공간이기도 하다.

우리나라는 세계 유일의 분단국가이다. 아직도 남과 북이 대치하는 경계선이 존재하며, 경계선은 민간인이 접근할 수 없는 장벽이다. 임진각이라는 장소를 빌려 그라피티 아트를 통해 통일을 위한 메시지를 전달하였지만, 여타의 장벽들과는 다른 환경에 존재하기에 그 목소리가 약하다. 앞에서도 언급한 갈등과 분쟁의 지역에 그라피티 아트가 존재하는 것은 누군가를 대변하기 위한 목소리가 필요한 장소이기 때문이다. 목소리는 장소에 따라 영향력이 다르다. 임진각 그라피티 아트와 도라산 그라피티 아트는 민간이 할 수 있는 최대한의 접점이었으며, 그것을 넘은 경계선에는 다가갈 수 없는 현실을 잘 보여주는 현장이다. 국내외의 많은 예술가가 분단의 상징성을 담아내기 위해 DMZ 접근을 희망하고 있다. 아마도 언젠가는 꿈이 현실로 다가올 것이다. 하지만 지금은 우리가 가진 최선의 선택지를 활용하여 꿈을 현실로 만드는 발판을 마련해야 한다.

2021년 임진각 그라피티 아트는 임진각이라는 장소를 변화시키기 위한 출발점으로 시작하였으며, 경계에 만들어 놓은 그라피티 아트는 가장 장소 현실을 잘 보여주는 장치가 되었다. 임진각 그라피티 아트가 전혀 다른 장소에서 같은 주제로 그려졌다면, 지금 이상의 목소리를 절대 낼수 없었을 것이다. 그라피티 아트는 길거리 현장의 그 장소와 상황에 존재해야만 하는 현실적 예술이기 때문에 경계에 있는 것만으로도 충분한 역할을 해낸다.

grafiti

Beyond
Graffiti Art

며, 사람들에게 어떻게 전달해야 하는 지 잘 알고 있다. 효과적으로 전달하는 방법을 습득하였으며, 많은 현대미술에도 그 방식을 보급하였다.

한국 그라피티 아트가 어떠한 방식으로 유입되었는지는 아직도 의견이 분분하다. 어떻게 유입되었는지보다는 어떻게 발전하고 있는지가 중요하기에 지금 그라피티 아트가 영향을 주고 있는 미술적 실험의 현장과 행위들을 소개했다. 물론 개인적으로 기획한 프로젝트들이 모든 그라피티 아트를 대변할 수는 없다. 하지만 적어도 지금 현장에서 그라피티 아트를 활용한 다양한 공공예술 활동들이 공공에 예술로 어떻게 적용 가능할지 살펴볼 수 있다. 공공미술은 한때 도시를 아름답게 만들어주고 미술관이 아닌 길거리에서 예술 작품을 감상할 수 있게 한다는 취지로 시작되었다. 과연 그 의도대로 예술 작품들이 도시를 아름답게 만들었는지 진지한 고민이 필요할 것이다. 그렇다면 그라피티는 도시를 아름답게 만들었을까. 많은 사람이 이 물음에 대해 비판적인 대답을 할 것이다. 그라피

티는 도시에서 골칫거리였다. 아름다움과는 거리가 먼 범죄행위였다. 하지만 지금을 살아가는 우리에게는 그라피티가 골칫거리도 아니며, 몇몇 도시들은 관광 수입을 벌어주는 효자 노릇을 하고 있다.

제인 제이콥스(Jane Jacobs, 1916~2006)는 '도시는 예술 작품이 아니다.'라고 하였다. 도시 안에 예술 작품이 들어간다고 도시 자체가 예술 작품이 될 수 없다. 도시는 사람들이 모여 사는 공간, 삶을 위해 만들어진 공간이다. 이 공간에 예술 작품이 곳곳에 들어간다고 도시 전체가 미술관이 되는 것은 아니다. 하지만 우리는 심미적 차원에서 도시 곳곳에 새로운 건축물이 탄생하면 꼭 예술 작품을 함께하게 했다. 그것도 조형이라는 큰 전제가 존재하지만, 기능적으로 편리한 조각 작품을 양산한 것이다. 1984년 아시안게임, 1988년 서울올림픽을 기점으로 서울을 가꾸는 예술 작품이 필요하였으며 1999년 밀레니엄을 기념하는 신도시들도 거리 곳곳에 작품들을 남겨놓았다. 때로는 지역 축제와 공약사

업 등을 통해 경쟁적으로 조각공원을 만들어내었으며, 혹은 야외 공간과 산책로에 작품들이 들어서기 시작하였다. 현재 국내에 등록된 공공조각 작품은 10만여 점이 넘는다. 공식적으로 건축물과 관련된 작품 숫자이며 조각공원, 미술관, 개인 공간에 설치된 작품은 제외되었다. 국토 면적을 고려한다면, 크기에 제약은 있겠지만 산술적으로는 엄청난 숫자의 작품들이 존재하는 것이다. 그럼 이 작품들이 도시 경관적인 측면에서 자기 역할을 다 하고 있다고 할 수 있을까. 혹은 도시에서 예술적 심미 기능을 충실하게 하고 있을까. 현재까지는 몇몇 대표적인 작품들을 제외하고는 제 기능을 다 한다고 할 수 없을 것이다. 의도하지는 않았지만, 수적으로 양산된 조각 작품은 조형 작품으로 일방통행했고, 덕분에 우리는 아직도 조형 작품을 조각 작품으로 인식하는 오류를 가지게 되었다.

조형 작품에 대한 잘못된 인식에 그라피티 아트는 도시 조형의 새로운 대안으로 찾아왔으며, 도시를 예술적으로 변화시킨다는 목적에는 적극적으로 행동하였다. 조각 작품으로 한정되었던 불편한 인식은 그라피티 아트라는 새로움에 매료되기 충분한 여건을 만들었다. 한편으로는 현대미술의 피곤함이 만든 빈틈을 그라피티 아트가 잘 찾아 들어간 면도 있다. 1960년대부터 2000년대 초반까지 공공미술로 대표되는 거리의 미술들은 일방통행으로 대중에게 전달되었다. '공공'이라는 이름 아래 수많은 작품이 우리의 생활 영역 안에 무차별적으로 설치된 것도 사실이다.

공공장소의 조형 작품은 우리가 사는 공간에 적합한 작품들일까. 어느 미술 관계자는 새로운 작품을 위한 예산문제도 있지만, 예산증액을 해결하려면 관람객 증가가 필수 조건이기에 다양한 문화행사와 이벤트로 대부분의 시간을 보내고 있다고 한다. 이 문제를 자세히 들여다보면, 관람객 증대는 결국 관심의 문제이다. 우리가 애써 미술관에 찾아가서 보는 작품과 집 앞에 있는 작품에 차이가 없다면, 적어도 심미적 기준과 삶의 기능적 측면에서 전혀

새롭지 않다면, 왜 미술관까지 가야 하는지 의문일 것이다. 미술관을 찾는 사람들에게 왜 미술관을 찾았는지 질문한 설문 조사의 80% 이상이 '그냥 지나가다가'라는 답변이었다. 조각공원도 작품보다 주변 산책을 즐기려는 목적이 대부분이다. 미술작품을 위한 목적보다 우연히 마주친 상황에서 작품을 대하는 경우가 대부분인 것이다. 누구나 자유롭게 작품을 감상할 기회와 장소를 제공한 것은 사실이지만, 공감이라는 측면에서는 준비되지 않은 상황에서 작품과 마주쳐야 하는 그들의 사정을 이해해주어야 한다.

공공장소에서의 작품들은 아직도 미술관 작품의 복제품들로 구성되었으며, 장소에 대한 특정 주제의식도 직관적인 수준이다. 연일 거론된 지자체 상징조형물들도 이러한 직관적 수준에서 끝나고는 한다. 지금 우리는 전문공간을 위한 작품과 공공장소에서의 작품이 구별되어야 한다는 것을 이해하지 못하고 있다. 공공에서의 조형 작품은 더는 미술관에 익숙한 작품이어서는

안된다. 우리 삶의 장소와 거기 사는 사람들에게 예술이 환기의 기회를 제공하는 작품이어야 한다. 누구나 자유롭게 작품을 감상하는 공간만 제공하는 것이 아니라 누구나 함께 공감할 작품이어야 한다는 것을 잊지 않아야 할 것이다. 공감은 소통을 만들어내고 소통은 관심을 불러온다. 관심은 작가와 기획자가 모두와 공존할 힘이 된다.

공공장소의 작품 대부분은 특정 공간을 아름답게 만드는 심미적 관점에서 출발했다고 할 수 있다. 초기 공공미술 조형 작품들이 도시환경을 아름답게 만드는 일에 열중하여 공간을 꾸미는 역할에 국한되었다면, 지금은 아름다움을 넘어 삶의 차원에서 기능을 요구하고 있다. 이러한 의도로 많은 지자체가 작품을 편하고 즐겁게 이용할 수 있도록 기능적 작품들을 의도하고 있기는 하지만, 작품과 디자인의 경계에서 더 많은 혼란만 가중하고 있다. 무엇을 상징한 건지, 대중성을 곧 어린아이 눈높이에 맞춘 것으로 생각한 건지 의심스러울 정도로 단조로운 형태의 작품들이 많은 사람의 눈살을 찌푸리게 하였다.

조형 작품 하나로 일약 세계적인 관광지가 된 몇몇 도시들을 따라 하는 것을 반대할 수 없지만, 과연 도시 정체성을 조형 작품 하나로 해결하는 것이 가능한지 고민해야 할 것이다. 크고, 거대하고, 화려하고, 알 수 없는 것을 설치한다고 그것이 어떤 것의 상징이 되는 것은 아니다. 우리가 사는 도시환경에도 각각의 영역 공간이 존재하며, 각각의 기능이 존재한다. 우리는 이러한 도시기능을 고려하여 가장 합리적인 규칙을 만들었으며, 보편적 동의를 얻어 생활에 적용하고 있다. 교통법규, 경관법, 안전법규 등 많은 사회적 규약들이 도시라는 공간 안에서 유기적으로 작용하고 있다. 이러한 공간에 예술이라는 형태의 작품이 아무런 제약 없이 등장하는 것은 미술관에서 허용되던 방식의 사고로밖에는 볼 수 없을 것이다. 사회적 규약은 정확하게는 공간을 함께 공유하고 사용하는 사람들의 사전 동의라는 것을 간과해서는 안 된다.

2010년부터 국내외에서는 공공성에 대한 새로운 생각과 창작활동들이 등장하며 도심 속 예술 작품이 박제된 조형물이 아니라 모두가 자유롭게 공유할 수 있는 '공공재'라는 개념으로 활동이 이루어지고 있다. 핵심은 대중교통, 공공 공간, 공공기관과 같은 의미에서 예술 작품도 존재해야 한다는 것이며 예술 작품으로서의 전문성을 위해 작품은 전문기관에 보존되고, 예술의 가치를 미래 세대에 전달하려는 목적의 분리

그라피티와 공공의 적
Beyond Graffiti Art &
Public Art

를 의미하고 있다. 거리에 산재한 박제된 조형 작품만이 공공예술이 아니라는 것이다.

　공공장소에 등장하는 조형 작품이 조각이라는 특정 장르뿐이라는 오해에서 벗어나 회화, 그라피티 아트, 건축, 환경디자인, 조경디자인, 공예, 미디어아트, 라이트 아트 등 장소에 적합한 다양한 장르가 결합하고 융합될 가능성이 있다. 프로젝트 그룹으로 활동하는 'Backboard'는 다양한 장르의 작가들이 방치된 공공 농구코트와 체육시설을 아름답게 변화시키는 사회적 예술 활동을 이어오고 있다. 그들의 방식은 이전에 해왔던 뻔한 공공미술작품을 설치하거나 낡은 벽면에 페인트를 칠하는 것으로 끝나지 않고, 공간을 사용하는 사람들과 작가 그리고 지역주민들이 함께 디자인하고 만들어가는 것이 특징이다. 그라피티 아트를 통한 대중적 공감을 위한 작품들로 시작하여 디자이너, 건축가, 엔지니어들이 참여해 예술의 다양성이 공공예술로 표현될 방법들을 찾아갔다. 조각이라는 장르만으로 도시환경의 다변성을 대변하는 것은 기존에 만들어낸 박제된 조형 작품을 재생산하는 위험성을 가지고 있다. 또 도시와 공간별 기능성은 살아가는 사람들의 편리성을 무시할 수 없다. 특히나 현대사회의 다양한 계층과 요구들은 편리성에 대한 개별성이 확보되어야 한다. 개별성은 공간에 따라 다변화되는데, 그에 따라 작품의 다양성도 자연스럽게 확보된다. 경기도만 해도 31개의 시군으로 이루어져 있으며 도시, 농촌, 어촌, 군사지역 등으로 각각의 기능이 나뉘어 있다. 도시 안에서도 주거, 공공, 경제, 교육, 복지 등 집약적 형태로 나뉘는데 이러한 장소성에는 각각의 요구와 편리성이 필요하게 된다. 공간 속 조형 작품들은 각각의 역할을 이해하고 필요한 장르를 선택하여 작가적 역량을 대입해야 하며 그런 작업이 모두의 공감을 만들어내는 시작일 것이다.

　우리 생활 속 다양하고 편리한 역할을 예술로 변화시키는 것을 제안하고 싶다. 예술은 단순한 아름다움을 추구하는 방안으로만 한정되지 않는다. 생각의 전환, 서로에 대한 이해, 살아가는 공간을 변화하는 촉매이다. 새로운 공공미술 혹은 공공예술은 시

Beyond
Graffiti Art 165

대적 변화에 대한 답보다는 작은 울림으로 시작되어야 한다. 확연한 보여주기는 이제 많은 사람에게 피로감을 줄 뿐이다. 커뮤니티 방식의 소극적 행동도 필요하지만, 지금은 행동에 변화를 주어야 하는 시점이라고 본다. 변화의 시점은 우리가 익숙하게 보고, 느끼고, 즐기는 생활공간 안에 존재하며 변화를 위한 준비는 사회 제도와 규칙을 이해하고 적용하는 것에서 출발한다. 이제부터 작가들이 거리에 작품을 설치하기 위해 관련 법규를 공부하고 공공기관을 쫓아가라는 의미는 아니다. 각각의 기능과 역할이 존재하듯이 공공의 기획자, 미술기획자들은 공공재에 대한 매니징(managing)을 할 수 있어야 하며, 작가는 작품의 기능적 변형에 대한 이해를 통해 조형과 소통을 준비해야 한다. 아직은 서투른 역할이지만 시도들이 축적되면 다양한 역할에 대한 충분한 자기 시간이 될 것이다.

2

'공공미술', '공공예술'은 'Public Art'라는 같은 영문 표기를 사용한다. 공공미술이라는 사전적 의미에서도 작업실을 벗어난 건축적 규모의 작품과 다양한 장르를 접목한 생활공간 속 작품들, 작가 개인의 작업보다는 기술적 협업 관계 등으로 정의하고 있다. 하지만 언제부터인가 우리는 '공공미술=조각'이라는 정해진 규격에 갇혀 있게 되었다. 앞서 밝힌 오랜 시간 다져온 편중된 작품이 불러온 불편한 진실이다. 우리는 지금도 도시 안에 예술 작품, 특히나 조각 작품과 설치작품을 곳곳에 펼쳐놓고 예술 작품으로 도시가 하나의 작품이 된 듯 비유하고는 한다. 소위 랜드마크라는 명명 아래 건축물과 예술 작품을 도시를 대표하는 물질로 만들기도 한다. 내가 사는 도시에 예술 작품이 넘친다고 로마나 아테네가 되지 않는 건 당연하다. 그 도시의 작품들은 건축물에 역사와 다른 맥락이 함께 어우러지면서 만들어내는 전체적 풍경이 존재하기에 아름다운 것이다. 물론 현대식 건축에 전통적인 조각 작품으로 한껏 멋을 낸 작품이 어울리지 않는다는 것은 아니다.

우리가 현재 살아가는 도시는 고대 유적지가 아니다. 현대식 건축물, 가꾸어진 공원, 자동차, 대중교통수단, 화려한 간판, 정리된 거리 등 삶의 편리성을 위한 장치와 공간들이 즐비하다. 사람들은 시대에 따라 삶의 방식이 변화하였으며, 삶에 필요한 요소

들을 도시 안에 담아내기 시작하였다. 기능화된 도시에 예술은 공공(public)이라는 이름으로 다양하게 존재하고 있었다. 사실 지금도 공공이라는 예술 안에는 무수한 다양성이 존재하고 있으며, 특정한 형식만을 도시와 공공을 위한 예술의 정의라고 확정하기에는 시기상조이다. 처음 공공의 개념이 등장한 1930년대 미국 사회학자들에게는 지금의 공공영역과 예술 작품의 존재 방식이 여전히 진정한 공공의 형태로 보이진 않을 것이다. 그들의 공공은 현존하는 규범들의 속박이나 특정 단체들을 초월한 비판적 상호작용을 통해 통일성을 갖는 의미에서 예술 작품의 독창적이고 개인적인 취향을 끼워 맞춘다는 것 자체가 불가능하기 때문이다.

1960~1990년대까지도 이러한 논쟁은 공공장소의 예술 작품을 끊임없이 괴롭혔으며 2000년대 도시계획의 건축과 미술, 그리고 지역주민 커뮤니티 방식의 공공미술이 약간의 해결책으로 등장할 때까지 풀기 어려운 문제였다. 현대미술은 변화하고 있다고 주장하는 여러 학자가 유독 공공장소의 미술 혹은 예술 활동에 대해서는 명쾌한 대답을 내놓지 못하였다. 1990년대 그라피티 아트는 공공장소의 예술 활동으로 여겨지지 않았다. 그들의 행동 방식과 이미지는 어린아이의 낙서처럼 취급되었으며 사회적인 문제로만 취급되었다. 시대가 변하고 사람들의 인식이 변화하면서 그라피티 아트가 새로운 공공장소의 예술 활동으로 인정받기까지는 험난한 시간을 거쳐 온 것이 사실이다. 우리가 주목해야 할 것은 그라피티 아트의 형식적인 이미지가 아니다. 그들이 갖는 다른 장르와 기술의 결합성과 공공장소에 대한 이해력이다. 그라피티 아트는 사회가 규정한 예술 공간, 미술관, 전시장에서 시작된 예술이 아니다. 그들은 철저하게 거리와 사람들 속에서 예술적 가치를 만들어 왔으며 거리에서 가장 돋보이는 형식으로 발전하였다. 또 그들은 다른 장르, 이른바 우리가 말하는 다른 문화에 대한 흡수력이 뛰어났다. 많은 그라피티 아트 작가들은 이러한 문화결합에 자신들의 스타일을 접목하였으며, 시각문화로만 작품을 한정하지는 않았다. 한때는 서브컬처(비주류

문화)로 주류문화의 변두리에서 그들만의 문화방식을 만들기도 하였다.

2015년 프랑스 파리 외곽의 허물어가는 공장지대에 'Street Art Festival 2015'라는 독특한 행사가 시작되었다. 매년 파리 샹젤리제 거리에서는 미술애호가들과 투자자들이 모여 고가의 현대미술품을 거래하고 가격을 조정한다. 유럽과 세계의 미술시장에서 그들이 선택한 작가와 작품은 대중의 관심과는 무관하게 좋은 가격을 형성하게 된다. 같은 시기에 열린 스트리트 아트 페스티벌은 상업 화랑들을 비웃기라도 하듯 저렴한 작품과 대중적인 행사들로 그들만의 미술이 아닌 모두의 미술이라는 방향성을 담고 있었다. 행사장을 찾은 사람들은 저렴하지만 특별한 한정판 티셔츠에서 캔버스에 그려진 그라피티까지 누구나 자유롭게 작품을 거래할 수 있게 하였다. 작품도 일정한 가격 상한선을 제시하여 편하게 작품을 살 수 있게 되었다. 페스티벌에 참여한 호파레(Hopare)는 행사 기획의 의도 자체에 "누구나 거리에서 그라피티 아트를 감상할 수 있는데, 자신만의 작품을 갖는다면 모든 사람이 합리적으로 나눌 수 있는 가격이어야 한다."라는 취지가 녹아있다고 하였다. 그의 작품도 특별한 대형작품을 제외하고는 균일한 가격으로 대중들에게 판매되었다.

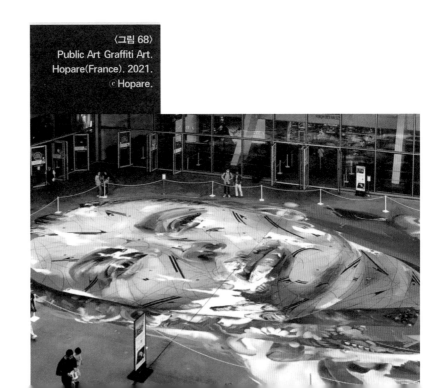

〈그림 68〉
Public Art Graffiti Art.
Hopare(France). 2021.
ⓒ Hopare.

우리가 주목해야 할 점은 거리에서 시작된 그라피티 아트를 개인이 소장할 때도 그에 맞는 '합리적' 가격이 존재한다는 것이다. 전문가집단 혹은 투자자들보다는 작가와 대중이 협의한 가격이 기준이 된다. 그들은 결코 대량으로 작품을 만들어내지 않으며, 특별하지만 합리적 가격의 작품을 제한적으로 제공한다. 한편에서는 예술작품의 평가를 대중에게 전가하는 것이 위험하다는 주장이 있다. 그렇다면, 소수의 애호가가 만들어놓은 기준은 과연 현재를 살아가는 우리가 동의할 수 있는 절대 기준이라고 할 수 있는지 생각해봐야 할 것이다.

두 번째로 그라피티 아트가 갖는 공공성에 주목해야 한다. 2015년 프랑스 파리 페스티벌과는 별개로 전 세계적으로 그라피티 아트 페스티벌이 생겨났다. 유럽에서도 많은 나라에서 크고 작은 페스티벌이 형성되었으며, 작품을 사고파는 것에 그치지 않고 음악, 퍼포먼스, 지역주민 상품 판매 등 지역마다 독특한 방식의 축제로 기획되기 시작한다. 미국과 아시아에서도 규모의 차이만 있지 사실상 거리에서 하는 다양한 형식의 프로그램들이 기획된다. 그중 잊지 않고 행하는 프로그램 중 하나가 대형 벽을 이용한 그라피티 아트 공동작업과 슬럼화된 공간의 개선 작업이었다. 거리의 낙서로 골칫거리였던 그라피티가 공공 공간을 개선하는 거리환경 정화자가 된 것이다. 화려하고 이야기가 있는 작품으로 지저분한 거리가 개선된 것을 비롯해 많은 사람이 페스티벌에 찾아와 지역 문제에 관심을 두고 경제적인 활동을 통해 거리를 활성화하는 모습은 정부도 하지 못한 일들을 그라피티 아트 작가들이 대신해주고 있다는 인식을 하게 만들었다.

그라피티 아트 작가들은 공공성에 대한 새로운 대안을 제시하였으며, 낡고 볼품 없는 건물들을 눈에 띄는 작품으로 변화시켜 하나의 새로운 거점으로 인식하게 했다. 이는 그라피티의 블록버스터 전략과 유사하다. 낡은 건물들은 하나씩 대형작품들로 채워지고, 사람들은 이전의 낡은 거리라는 인식을 지우게 된다. 또 많은 예술가의 자발적 참여는 거리에 활력을 제공하며, 나아가 지역주민들은 예술을 통한 변화가 지역

에 미치는 긍정적 에너지를 받아들이게 된다. 지금까지 많은 지역의 아트 페스티벌이 만들어온 긍정적 효과들이다. 무리한 따라 하기 방식의 난잡한 그라피티 아트와 구분되지 않는 벽화사업들로 지역 정체성과 자발적 참여를 끌어내지 못한 경우도 있다. 우리나라에서도 이런 방식의 사업들로 피해받은 지역들이 존재한다.

마지막 그라피티 아트의 특징은 예술 가치에 대한 판단을 대중에게 맡김으로써 일방적인 예술 가치 전달이 아닌 보편적인 예술 가치를 만들어낸다는 것이다. 직접적으로는 시장경제체제를 예술적 가치에 결합한 점이다. 보편적 예술 가치가 자리 잡는 것에 대한 논란은 여전히 그라피티 아트 논란의 중심이지만, 우리가 봐야 할 지점은 예술 가치가 전문가집단에 의해 형성된 그대로 전달되었을 때의 무관심한 상태가 아니라 직접 가치 판단을 하고 공공이 함께 공유하는 것으로부터 출발하는 새로운 흐름이다. 그라피티 아트 작가들이 만든 예술적 가치라 하더라도 지역주민의 끌어냄이 없다면, 이 역시 기존 미술 질서에서 나타난 내 삶과는 동떨어진 비현실적 예술로 남게 된다. 현대미술에서도 작가주의가 강한 거리감 있는 공공미술작품들이 등장하는 것과 같은 관점이다.

우리가 작품으로 규정하고 거리 곳곳에 설치한 공공미술 작품은 그 존재감마저 위태로운 지경이다. 대중들이 살아가고, 움직이며, 숨 쉬는 공공 공간에서의 작품은 대중적 이해와 관심이 없으면 '작품도 작품이 아니며, 작품이 아닌 것도 작품이 된다'는 사실을 잊지 않아야 한다. 최근 공공미술의 문제점은 작품들이 '도시발전에 미적 가치로 활용하기 위한 도구'로만 활용되고 있으며 1990년대 공공미술은 '도시를 더 풍요롭게'라는 슬로건 아래 미술을 예술로서의 가치가 아닌 그저 도시를 위한 도구로써만 취급했다. 2000년대 들어서는 '세상을 가꾸는' 예술로서의 가치를 담아내려 한다. 하지만 아직도 도시 곳곳에서 공공미술은 예술로서의 가치보다는 심미적 기능을 위한 장치로만 작용하고 있다. 공공예술이 펼쳐지는 장소인 공공 공간의 새로운 확장을 위해서는 이해와 적응이 필요한 시점이다. 마찬가지로 대중적 관심과 호응은 시대

적 상황과 환경에 따라 변화한다. 공공 공간에 살아가는 주체들 역시 시간에 따라 공동체의 성격이 변화하며, 공동체의 변화에 따라 사용자의 요구도 변화하게 된다.

앞으로의 공공예술은 대집단보다는 소집단, 거대한 공간보다는 지역적 공간으로 펼쳐질 것이다. 우리가 늘 보아오던 공공성을 위한 공공예술은 미술관 안의 작품을 거리 밖으로 끌고 온 형태가 대부분이었다. 이러한 방식의 작품들은 대중들의 무관심을 받을 수밖에 없었으며, 작가들 역시 그들만의 리그에서 작품을 생산하는 공급자로만 남아있게 된다. 그라피티 아트는 거리가 만들어 놓은 예술 작품으로 존재해왔다. 필연적으로 대중들에게 직접 노출된 작품으로 냉정하게 평가받아왔으며, 공동의 동의가 없는 작품은 살아남기 어려웠다. 대중과 작품을 공유하는 방법도 전문가들만의 기준과 상관없이 작품도 공유물이라는 전제 아래 대중적 가격을 형성하며 거리에 그려진 작품은 가격평가 대상에서 제외되었다. 거리 작품은 공공이 함께 공유하는 작품인 동시에 거리에서만 존재할 수 있는 당위적 작품으로 남는다. 그라피티 아트 작가들에게 제도권 미술시장의 요구에 의한 작품은 그들 스스로 원하기보다는 수요자에 의해 요청된다. 뱅크시의 작품파쇄 퍼포먼스처럼 공유된 작품을 높은 가격에 개인이 소유하려 할 때 행해지는 비판적 행위가 대표적이다.

그라피티 아트에서 공공성은 공공예술의 저변을 확대하고자 하는 공공기관, 단체들이 꼭 기억해야 할 사항이다. 공공이 제공하는 보편적인 형태의 예술이 정답이 아닐 수 있다는 사실을 잊지 말아야 한다. 지금까지 공공예술은 대중이 인정하고 허락한 작품보다는 전문가에 의한 혹은 미술관이 보유한 작품에 한정해서 지역적 정서와 주제보다는 작품 중심으로 진행된 한계성을 보여주었다. 앞으로의 공공성은 지역, 작가, 공공이 함께 공유할 수 있는 작품이 되어야 한다. 그라피티 아트 작품이 만들어온 접근방식은 미래 공공예술의 대안으로 충분하며, 나아가 작품을 바라보는 대중 입장에서도 자기 삶의 공간 안에 존재해야만 하는 작품이라면 자발적 관심을 두고 바라볼 것이며 작품을 방치하는 무관심은 존재하지 않을 것이다.

grafitti

나가며

문화가 진정한 의미의 문화가 되기 위해서는 음악, 무용, 비주얼아트가 없으면 안 된다는 말을 예전에 어디선가 읽은 적이 있다. 대중문화를 기록한 신문 사설로 기억되는데, 미국에서 그라피티 아트가 성공한 배경에는 힙합 문화라는 대규모의 문화적 움직임이 존재하고 있었다. 그라피티 아트는 단순한 시각적 행위로 끝나지 않고 사회적 저항으로 출발하여 소규모 지역의 이야기들을 자연스럽게 꺼내게 되는 예술 행위이다. 문화는 특정 분야의 성공으로 형성되기도 하지만 그것을·지속하는 힘은 다양한 행위가 모여 함께 공유할 수 있는 것에서부터 시작된다. 그라피티 아트는 다른 것과 섞이면서 자신만의 특별함을 강요

문제, 여성 인권, 지역갈등, 평화, 철학적 가치 등 우리가 살아가는 세상의 광범위한 주제와 문제의식들을 표현하였다. 이제는 길거리 벽을 넘어 지폐, 포스터, 캔버스, 비행기, 건축물 등 그릴 수 있는 모든 것에 자신들의 열정을 쏟아부었다. 그들은 특정한 분야를 고집하지 않았으며 영화, 패션, 디자인, 건축, 가상세계 등 공간의 영역을 확장하는데 망설임이 없었다. 또 길거리의 자유로움이 가능한 부분으로 적극적으로 확장하였다. 몇몇 미술평론가들은 진정한 의미의 예술이 찾아야 할 경계성에 대해 우려를 표하기도 하였지만, 그라피티 아트를 어떠한 기준으로 볼 것인가에 대한 물음이 선행되어야 했다. 미술평론의 입장에서는 그라피티 아트가 자신들의 영역 안으로 가둘 수 있는 미술 분야라는 확신이 있을지 모르지만, 대중의 입장에서는 문화의 일부이며 동시에 우리 삶에 침투한 문화였다. 그라피티 아트가 예술로서 가치를 인정받은 것도 평론가들의 달콤한 말과 글 때문이 아니다. 예술작품에 대한 사회적 기준에 적합하지 않다고 생각하는 사람들에게 당당하게 예술작품으로 평가받을 수 있게 된 5points 판결을 끌어낸 것도 대중과 그라피티 아트 작가들이었다. 법적 지위를 얻은 그라피티 아트가 판결 이후에도 모든 사람에게 예술작품으로 평가받은 것은 아니다. 2017년 판결로 많은 사람이 자기 집 낙서조차 함부로 지울 수 없게 되고, 일약 천문학적인 가격의 예술작품으로 탈바꿈한 낙서를 액자에 넣어야 하는 상황도 발생하였다. 대중들은 거리에 존재하는 그라피티 아트가 제도권 미술시장의 블루칩이 되는 순간에 놀라기보다는 왜 이러한 현상이 일어나는지에 대해 관심을 보였다. 자본주의 시장에 길거리 낙서가 등장하면서 작품의 가치평가를 어떠한 기준에서 해야 할지도 모호해진 상황이다. 비단 그라피티 아트만의 문제는 아니다. 최근 등장한 가상세계의 작품들도 같은 논란을 일으키고 있다. 예술작품이 필연적으로 갖는 오리지널의 가치가 무한 복제로 퇴색되는 현상을 어떠한 기준으로 바라보아야 하는지에 대한 물음이다. 그라피티 아트는 가상작

품과 동일한 복제성을 담고 있지는 않지만, 작품의 오리지널리티에 대한 고민은 동일하게 담고 있다.

그라피티 아트 작가들은 상업적 입장과 예술적 입장을 분리하여 대중과 소통하고 있다. 상업적 기준으로 제작된 작품은 현실과 가상을 넘나들며 대중에게 복제되는 것을 허락하지만, 예술적 가치로서의 작품은 유일한 작품으로 미술시장에 도전하고 있다. 수집가들과 평론가들은 이들의 이중적인 행위에 더욱 혼란스러워하고 있지만, 대중의 입장에서는 누구나 합리적인 가격에 작품을 소유할 수 있다는 사실에 매료되었다. 작품이 꼭 캔버스에 담겨야 한다는 오래된 미술의 고정관념에서 탈피하여 티셔츠, 핸드폰 화면, 생활용품 등 그라피티 아트가 가능한 모든 면에서 거침없는 관심을 보인다. 대중은 그라피티 아트를 온전한 미술 영역으로 인정하는 것을 넘어 '문화'로 인식하고 있다.

지금, 현재 공공기관들은 그라피티 아트를 낙서가 아닌 작품으로, 그것도 공공예술이라는 이름으로 도시예술정책으로 활용하고 있다. 불과 30년 전만 해도 도시의 골칫거리로 바라보았던 낙서를 공공예술작품으로 생각하게 된 것이다. 낙서를 예술작품으로 평가받게 한 것은 대중들의 관심이다. 앞서 살펴본 그라피티 아트를 활용한 공공예술 정책 사업들은 국내에서는 다소 실험적인 형태의 사업들이다. 국외의 경우 다양한 분야의 도시정책, 도시환경건축과 디자인, 사회집단과 활동가, 예술가와 시민들이 결합해 예술이 단순히 도시를 꾸미는 포장재 역할이 아닌 근본적인 도시환경을 변화시키는 중심이 되고 있다. 우리의 경우 아직은 정책과 예술이 양분된 상황에서 무리한 공공예술 정책을 소화하는 것에 문제점들이 도출되고 있다. 다양한 분야의 포괄적 협력을 위해서는 각자의 영역에 대한 이해와 존중이 필요하다. 그러나 아직은 한쪽 영역에 편중된 공공예술 형태만 존재하는 것이 현실이다.

그라피티 아트를 활용한 공공예술 정책들도 결국에는 사람이 사는 공간에 예술을 담는 형태이다. 하지만 대부분의 그라피티 아트는 벽화와 혼용되어

독자적인 예술 가치를 퇴색시키고 있다. 정책을 결정하고 수행하는 사람들이 전문적인 지식보다는 결과로 드러날 효과만 기대하며 만든 병폐이다. 공공예술에 참여한 한 그라피티 아트 작가는 "플레이어들은 많은데 플레이어를 이해하는 매니저는 없는 상태가 우리의 현실이다."라고 하였다. 그의 표현대로라면 예술의 가치를 알고 적재적소에 대입하고 고민하는 기획자가 부족하다고 할 수 있다. 아직은 경험이 부족하며, 알려지지 않은 영역에 대한 두려움이거나 혹은 모르는 것에 대한 막연함일 수 있다. 이유가 무엇이든, 지금은 행동하고 실천하는 마음이 필요할 때이다.

대중의 입장에서 그라피티 아트는 아직도 주변인으로 인식되는 경우가 있다. 그라피티 아트의 태생적 배경이 길거리의 저급한 낙서임에는 변함이 없지만, 영원히 낙서로 존재하는 것은 아니다. 그동안 끊임없이 대중과 소통했으며 다양한 분야의 부름에 응답하였다. 저급함과 고급스러움을 가르는 기준은 사회적 통념이 만들어낸 것이다.

예술의 가치는 세대를 거쳐 변화하며, 우리가 인식하기도 전에 '문화'라는 형태로 자리 잡기도 한다. '문화가치'를 인정한다는 것은 어느 한 사람의 주장이나 행동으로 비롯되지는 않는다. 지속적인 생명력과 결과물들이 주변에서 살아 움직일 때 진정한 가치로 '문화'가 된다. 1960~2000년 동안 그라피티 아트는 지속적인 문화를 만들어내었으며, 지금의 모습으로 미술시장에 등장하였다. 그들의 연속된 시간성을 인정하고 받아들이는 자세가 필요할 때이다. 5천 년 가까이 캔버스와 조각으로 일관된 회화사에 현대적인 재료로 무장한 현대회화가 등장하였을 때 많은 사람이 예술로서의 가치를 인정하지 않았다. 우리의 시대는 과거보다 빠르고 혁신적이다. 그 시간성을 고려한다면, 그라피티 아트는 충분히 자기 역할 안에서 시간성을 담고 움직였다. 기존의 미술사를 바라보는 관점에서 그라피티 아트를 본다면 아직은 부족한 성찰로 성급한 판단을 내릴 수도 있는 것이다.

최근 미술계에는 또 다른 의미의 그라

피티 아트가 생성되었다. NFT 미술작품과 가상전시라는 화두는 그라피티 아트를 잊을 만큼 뜨겁다. 이제는 실재하지 않는 미술을 미술로 이야기해야 하며, 그 가치의 기준을 어떻게 정해야 하는가의 문제에 봉착하였다. 동일한 작품 이미지가 만원부터 780억 원까지 다양하게 가치 부여가 된다. 디지털 복제라는 현실과 가상의 경계는 아직도 정의할 수 없는 신기루이다. 그라피티 아트가 기존 사회제도 안에서 형성된 미술 영역이 아닌 대중 영역 안에 자리 잡았던 이미지라면 디지털 아트는 기존 미술계가 담고 있었던 회화영역을 가상공간으로 확장한 형태이다. 2018년 구글 아트 프로젝트에 등장한 VR을 기반으로 만들어진 그라피티 페인팅을 생각해본다면, 그라피티 아트의 무한한 확장성에 박수를 보낼 수밖에 없다. 길거리의 허락된 벽에만 그라피티 할 수 있는 현실 세계의 한계를 가상공간에서는 자유롭게 할 수 있다. 가상 그라피티 아트는 그라피티가 말하는 '자유'를 맘껏 허락한 사례이다. 현재 디지털회화는 기존 미술의 질서와 소유에 대해 근본적인 물음을 던진다. 미술작품은 유일한 작품으로 누군가가 소유하면서 그 가치가 평가되고, 높은 가격에 소유한다는 사실 자체가 예술의 가치를 평가하는 척도가 되었다. 하지만 디지털회화는 누구나 소유할 수 있는 것과 독점소유 사이에서 공개적으로 대립적 모습을 보인다. 개인적 견해로는 그라피티 아트가 보여준 대중과 예술 가치의 차이를 생각한다면, 미술계가 만들어 놓은 인공지능 회화를 돌연변이 자식으로 취급하기보다는 동시대가 낳고 대중이 키우는 예술로 바라봐야 할 것이다. 그라피티 아트가 길거리가 만들고 대중이 선택한 아이인 것처럼 말이다.

세상 모든 것에 감탄하는
지혜로운 사람들의 공간
호밀밭

그라피티와 공공의 적
Beyond Graffiti Art & Public Art
© 2024, 최기영

초판 1쇄	2024년 8월 3일
지은이	최기영
펴낸이	장현정
편집	정진리, 이영빈
디자인	김희연(책임디자인), 손유진
마케팅	최문섭, 김윤희, 이현영
경영지원	김태희
펴낸곳	(주)호밀밭
등록	2008년 11월 12일(제338-2008-6호)
주소	부산광역시 수영구 연수로 357번길 17-8
전화	051-751-8001
팩스	0505-510-4675
홈페이지	homilbooks.com
전자우편	homilbooks@naver.com

ISBN 979-11-6826-190-7 03600

부산광역시 BUSAN METROPOLITAN CITY　　**부산정보산업진흥원** Busan IT Industry Promotion Agency

본 출판물은 〈2024년 우수 출판콘텐츠 제작지원〉의 일환으로
부산광역시와 부산정보산업진흥원의 지원을 통해 제작되었습니다.